見たい、聞きたい、探したい！
沖縄の村落獅子たち
Okinawa no Ishijisi Tanboki

石獅子探訪記

[スタジオde-jin]
若山恵里

ボーダーインク

石獅子と出逢えば沖縄がわかる！

観光地でもなんでもない沖縄の集落のところどころに居る、目立たないけれどとっても大切な守り神。

気にして探さないとまわりの風景と同化して、つい見過ごしてしまう謎の多い存在。

たまに土の中から発見されるし、海に沈んでいたり、誰かが連れ去ってしまうこともある。

ときにみんなから忘れられていても、じっと集落を見守っているあいつ。

過度な装飾はなくて気取らないスタイル。

動物のような、人間のような、たまになにがなんだかわからない。

素朴なたたずまいにもかかわらず、並外れた存在感。

それが沖縄の石獅子。もしくは村落獅子。まとめて村落石獅子。

私たちは、その石獅子に、心を奪われた夫婦なのです。

夫・若山大地はその影響で石獅子制作を始めてしまいました。そしてもっといろんな人に石獅子を手軽に見ていただき、石獅子の魅力、感動を少しでも知ってもらえたら嬉しいなという気持ちで「スタジオ de.jï」を立ち上げました。制作した石獅子の販売とともに、私・若山恵里は、沖縄県内の石獅子を探し歩くようになりました。

調べて、探して、見て、聞いて、エンドレスなのに余韻のある物語。

繰り返し語られてきたのにやっぱり新鮮な物語。

いつ終わることのない石獅子探訪は、暑い！　人が歩いてない！　情報が無い！　文献がない！　いろいろ悩まされたこともありましたが、とにかくしつこく歩き続けました。　私の人生のなかで、これほど地味に地道にやり続けたことは、これが初めてです。

このおもしろさを独り占めにしておくのはもったいない。

多くの方に石獅子の魅力を伝えるため、これまでいろいろ発信してきました。

そして今回、私たちが13年ほどかけてコツコツと集めた沖縄各地の村落獅子の情報をもとに、石獅子の魅力のあれこれをマニアックにまとめてみました。　紹介する石獅子の数は約１３０体！

ホントかしらと思うあなたも、この本を開いてみてください。

出逢（いちゃりば）えば、石獅子（シーシー）！　石獅子と出逢えたら、沖縄がわかる！

探すのもよし、眺めるのもよし、識（し）るのもよし。

妄想するのもよし。　石獅子を彫るのもよし。

レッツ・ニッチ！　マニアック！

石獅子の世界へ、ようこそ！

石獅子と出逢えば沖縄がわかる！ 2

石獅子探訪はじまり～ 22

世界初！《石獅子動物分類図》 185

手書き地図・イラスト 若山恵里

エリア地図・レイアウトデザイン ぐりもじゃ・サスケ

●本書は、著者が 2009 年から 2022 年 6 月まで沖縄県内の村落獅子を実際に訪ね調べた情報をもとに、2015 年から 2022 年 6 月まで琉球新報『住宅新聞カフウ』で連載した「歩いて見つけた石獅子探訪記」を、あらたに書き直したものです。手書き地図の情報も独自で調べて描いた地図です。足らないもの、余分なものありますが、ご勘弁ください。オリジナルはカラーで、スタジオ de-jin 店舗にありますので、めんそーりーよー。

●村落獅子の基本的な情報については、主に長嶺操著『沖縄の魔除け獅子』(1982 年)を参照として、各地の市町村史、字誌などを参考にしました。

■参考文献
長嶺操『沖縄の魔除け獅子』沖縄村落史研究所　1982 年
長嶺操『村と家の守り神』沖縄村落史研究所　2004 年
SHISA 編集委員会『シーサーあいらんど』(有) 沖縄文化社　2003 年
柳宗悦『柳宗悦全集　第 15 巻』筑摩書房　1981 年
■字誌、市町村史
　　北部地区
『松田区誌』『松田の歴史』『惣慶誌』『金武町誌』
　　中部地区
『喜友名誌 ちゅんなー』『宜野湾市史 第 1 巻 通史編』『胡屋誌』『古謝誌』『勝連村誌』『勝連町史』『勝連町南風原字誌』『津堅島の記録』『字野里誌』『喜舎場誌』
　　南部地区
『上間誌 那覇市上間』『糸満市史 資料編 1』『糸満市史 資料編 12』『糸満市史 資料編 13 村落資料 - 旧兼城村編 -』『糸満市史 資料編 13 村落資料 - 旧高嶺村編 -』『大里誌』『保栄茂 (びん) ぬ字史』「豊見城村史だより第 7 号」『大里村字古堅誌』『佐敷村誌』『佐敷町史 2 民俗』『津波古字誌 沖縄県南城市佐敷』『玉城村誌』『糸数字誌』『字當山誌』『板良敷誌』『兼城誌』『南風原町の文化と歴史』『南風原町史 第 10 巻 写真集 南風原』『南風原町の文化財』『南風原町与那覇誌うさんしー』『具志頭村史 第 1 巻』『具志頭村史 第 2 巻 通史編』『ぐしちゃん字誌』『東風平村史』『富盛字誌』

■スペシャルサンクス
助言：長嶺操さん (沖縄村落史研究所)
情報提供や助言：城間弘史さん (エアフォート城間)
情報提供：呉屋善昭さん (スタジオバウハウス)
長嶺哲成さん　長嶺陽子さん (カラカラとちぶぐゎ〜)
豊永盛人さん (玩具ロードワークス)
鈴木由美さん ((株) 正広コーポレーション)

《用語解説》

村落獅子
　魔除けとしての村落（字・集落）を守る存在に着目した用語で、「石獅子」はその材料である石材や造形に着目した用語です。本書ではほぼ同じように使用しています。「シーシ」「シーサー」「村落石獅子」などと使う場合もあります。

ケーシ
　「返し」災いをもたらす対象物から、悪いものものが入ってこないように跳ね返すパワーのあるもの。集落の方にとっては崇拝する客体となります。

フィーザン、ヒーザン
　漢字では「火山」と書く。火を噴く山のことではなく、災いや恐怖をもたらす山や丘や森のことをさします。

クムイ
　漢字では「小堀」と書き、ため池、池、沼などのことをさします。生きるために必要とされるクムイは村落獅子に守られる存在であったり、「ヒーゲーシグムイ」と呼ばれ、クムイそのものを信仰対象とすることがあります。

カー
　井泉、井戸、湧水のこと。石工技術が存分に観察できる。生活用水、農業用水として使用し、子どもの遊ぶ場所、憩いの場として大切な場所であり、信仰の対象とされています。

ヒージャー
　漢字では「樋川」。主に水脈から樋で水を引いて溜まった場所のこと。

《石獅子データ　サイズ／方向／発見率／危険度／分類》

○サイズ：顔正面を基準にして h 高さ× w 幅× d 奥行を㎝で表しています。
○方向：村落獅子が向いている方向をさしています。意外と大事です。
○発見率：発見度合いの指数です。数字が高いほど見つけやすいです。数字が低いときは気合いを入れて見つけてくださいね。★ 20%　☆ 10%くらいです（危険度も）。
○危険度：村落獅子の周辺や、探す際の行程によっては危険をともなうことがあります。交通量が多かったり、ガジャン（蚊）がたくさんいたり、草木で手足を傷つけたり、崖のそばであったり……。お子様連れだと危険なところもありますので十分に気をつけてください。
○分類：スタジオ de-jin が独自で考えた「動物分類図」。鬼、犬、ゴリラ、猿、恐竜、カエル、人間、何がなんだかかわからんと 8 種類の動物に分けてみました。詳しくは巻末をご覧下さい。特に重要ではありませんが、鑑賞のおともにどうぞ。

私たちが
石獅子を
探し始めたころ

そもそも「沖縄の村落獅子」って
なんでしょうか

それは運命的な出会いだった

約13年前、大ちゃん（夫）は、友人の案内で那覇市上間に居る「カンクウカンクウ」を見に行きました。これが沖縄の石獅子（村落獅子）との初めての出会いでした。

「カンクウカンクウ」はその石獅子の名前です。

長年石彫を続けながら「村落獅子」の存在を知らなかった大ちゃんは、カンクウカンクウを見るなり、ものすごい衝撃を受けたそうです。手の込んだ彫りや装飾が無いにも関わらず、見る者になにかを訴えかける圧倒的な存在感。大きなチブル（頭）に強烈な表情！

ずっと勉強してきた石彫を生業にして、母親の故郷である大好きな沖縄で暮らしていきたいと思っていた大ちゃんは、この石獅子を見て、直感的に「琉球石灰岩で仕事をしていけるかも！」と思ったそうです。

私たち夫婦は、そろって沖縄県立芸術大学で彫刻を専門としていました。大ちゃんは卒業後、就職（土木業）していたのですが、大学に戻り、助手、非常勤講師の任期を経るとふたたび大学を離れました。その後、大ちゃんは、さまざまな表現方法を模索する中でより細かな表現に傾倒しつつあったのですが、真逆の表現であるカン

10

クウカンクウに出会い、ハンマーで頭を叩かれたように、くるりと方向転換し、手彫りで石獅子制作を始めました。

石獅子制作を始めてわずか1か月後、大ちゃんは100体ほど石獅子を拵えて、お披露目のような展示会を開きました。しかし石獅子・大ちゃん、双方の知名度不足はいかんともしがたく、そもそも手探り状態で始めた荒削りな未完成感もあり、石獅子は全く売れませんでした。しかし大ちゃんは諦めずというか、その後も楽しく石獅子を彫り続けました。

それと同時に、私たち家族は、1982年に発行された『沖縄の魔除け獅子』長嶺操 著（石獅子本のバイブルです。絶版本です）を参考に、沖縄各地に居るはずの石獅子を探し始めました。むらの人たちの願いと作者の思いのみで作られる、主に琉球石灰岩を手彫りした石獅子は、沖縄各地に点在しています。それまで全く石獅子の存在を知らず、かつインドアな私は、大ちゃんに無理矢理引っ張り出され、引きずられるようにして連れて行かれたのです。

石獅子探訪ライフはじまり〜

私が初めて行ったのは宜野座村の松田でした。でもそ

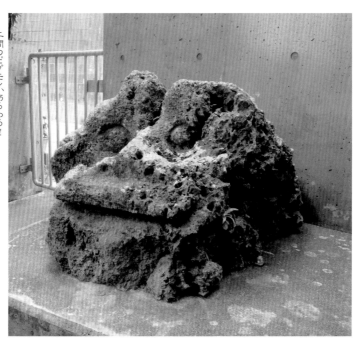

上間のビグモン、あらわる‼

の日は大雨で天候は最悪。さらに石獅子の場所がわから
なくて、グルグル回っているうちに車に酔い、お目当て
の石獅子にはなんとかたどり着いたけれど、雨がひどく
て、また子どもの体調も心配で、私はイライラマックス
でした。何の知識も無く、最初に見た石獅子がこのよう
な最悪な状態だったので、「もう嫌だ。次に見ることはな
いな」と思いました。しかし、そのあと石獅子の話をす
ると露骨に嫌な顔をする私を見ても、大ちゃんは諦（あきら）めま
せんでした。その後も大ちゃんに連れられて、私たちの
石獅子巡りは続きました。やがて私たちのライフスタイ
ルは、平日はフルタイムで働き、休日は子どもを連れて
石獅子探訪に出かけるというものになりました。

石獅子を探し求めて各地の集落を歩きまわっているう
ちに、私は次第にドラクエのようなゲーム感覚に陥り、
1体見つけると、まるで敵を倒したかのようにテンショ
ンあげつつ、石獅子探訪を続けていきました。

見つけ出した石獅子の案内板（名称・由来などを説明
している）は、サラーっと見てはいましたが、気になる
箇所といえば獅子の形や石の質などで、安置された意味
やむらの人がどのような思いで大切にしてきたのかと
いったことに関しては二の次で、なんの感情も動きませ
んでした。芸術を学ぶ者としては致命的ですが、県内に

11

ある石獅子を探し出してコンプリートしたいという気持ちだけが大きくなっていました。

気がつくと5年の月日が流れていました。その間、探し出した100体ほどの石獅子は全て写真に収めていました。そしてようやく私は気になってきたのです。

これらの石獅子たちは、そもそも……

何故、ここにあるのか。

何故、この方向を向いているのか。

いつ、誰が、何のために作ったのか。

どこからこの石を持ってきて、どうやって置いたのか。

何故、こんなふざけた顔に!?

いや、むしろ格好いい――!

あっちの集落では石獅子は放ったらかしにされているのに、こっちの集落では大切にされている。むらの人たちにとって、ずっと一緒に居る石獅子は、どのような存在なのか。そもそも、石獅子のことをみんなはどれだけ知っているのか。てか、なんで石獅子が、沖縄のシーサーのルーツといわれているのか？　誰が石獅子を作ったパイオニアなのか。

なんで？　なんで――？

ここらへんで（ひと通り回った5年間）私は大ちゃんが石獅子に興味をもった訳がやっとわかり始めたのです。

おそっ！

はい、そうです。お待たせしました。ここから石獅子探訪2周目、「大人の自由研究」のはじまり～です。現在は多分5周ぐらいしています。

公民館を狙え！

これまでの石獅子探訪で、彫刻的に形を見ることはできていたので、2周目からは、そもそも「なんで？」の部分を調べることにしました。もうこのあたりからは、本来恥ずかしがり屋の大ちゃんは石獅子の制作に打ち込み、石獅子探訪は私ひとりで行動することが多くなりました。石獅子は、こちらから見つめることはできても、しゃべったりはしないので、色々お話を伺うには、やはり集落のてんぷす（あなど）（へそ）となる公民館に行くのが一番です。

しかし侮るなかれ、公民館は常時開いているものではない！　行事や行事準備時のみ開ける所、午前中のみ開ける所、電話をして開けてもらう所など、まちまちです。電話をかけても、ほぼコールのみというところも……。

あちこち何度か訪ねているうちに、午前中に狙いを定めた方が、集落の人に会える可能性が高いということがわかり、午前中に足繁く通うことになりました。

なにせ人がいればチャンス！老人クラブの集まりなどがあれば、大チャンス！です。初対面の私には、だれがだれだかわからないけど「あの人はとても詳しいよ」と言って、人が人を繋げてくれるのです。詳しい方にその場で電話をしてもらうと、すぐに駆けつけてくれる方もたくさんいらっしゃり、さらに一緒に石獅子だけでなくむらの大事な井戸や御嶽（カー　ウタキ）も歩いて回ってくださる人もいました。

集落によっては『字誌』（あざし）を発行しているところがあります。その集落の起源、年中行事、生活風習、しきたり、文化財、戦争体験談などをまとめた本です。なかにはとても分厚い大作もあります。字誌を発行するには、はてしなく時間がかかります。編集委員会をつくり、集落の方が手分けして作業しても、5年～10年はざらにかかる作業です。編集の途中でお亡くなりになった方がいるという話も何度か聞きました。なので、特に字誌の情報収集に携わった人と話ができたら、スペシャル・チャンス！

私は沖縄に来て20年以上も経ちますが、やはり方言は難しく、むらの人たちが話してくれるうちの多分3割くらいしか理解できませんが、お年寄りたちは、私のしかんでいる表情を察して、なるべく優しく標準語でジェスチャーを交えて話してくれます。歴史的な村落獅子の繋

がりも面白いのですが、人と人との繋がりが「石獅子探訪」の醍醐味なのであります。

私が石獅子を探しに来たのか？それともいつのまにかお年寄り達の話に巻き込まれて探しに行かされているのか？いまではまったくわからなくなりましたが、とにかく歩いて聞いて、歩いて聞いて、さらに歩いて聞いてを続けています。

そもそも村落獅子とは？

しかし私たちの運命を変えた石獅子（村落獅子）ですが、いったい彼らはそもそもどこのだれなのでしょうか。

はるか古代エジプト王国時代、ライオンをモデルにした造形（有名なのはもちろんスフィンクス！）である獅子の像は、シルクロードを通り中国経由で沖縄に伝わったようです。ざっくりしすぎてすいません。沖縄では「シーサー」と呼ばれるようになります。日本では神社などにある「狛犬・獅子」（こまいぬ・しし）になりました。

力の象徴、神的存在、魔除け、守り神といった獅子の概念や特質が、沖縄で人々に広まるのは、琉球王国時代の17世紀後半頃です。日本では江戸時代、徳川将軍家の世だった頃ですね。

シーサーと云うと、現在では陶製のものや漆喰シーサー

などが連想されますが、本来は、災いを防ぐためにむらの入り口に設置された、丈夫で頑丈な琉球石灰岩でできた村落獅子でした。

沖縄の村落獅子が狛犬などと大きく違うのは、「守る対象」です。狛犬は神社やお寺などを守る役目をしていますが、村落獅子というのは、むらの人や集落全体を守る役目をしているということです。

村落獅子が広まる前、琉球王国初期の王陵である「浦添ようどれ」や首里城の歓会門などには対となる立派な石獅子が設置されています(1260～1500年ころ)。どちらも王様の権力を表すものとして、細かい彫刻ができる硬い石(輝緑石?)で作られています。

一方、初めて村落獅子が作られたのは1689年、東風平間切・富盛の石彫大獅子といわれています(現・八重瀬町)。富盛の石彫大獅子は村落獅子のパイオニアとされ、この石彫石獅子がなければ、沖縄の村落獅子は生まれなかったかもしれません。

琉球王国の正史『球陽』の尚貞王21年(1689)の記述に「初めて獅子形を建てて八重瀬岳に向け、以て火災を防ぐ」とあります。当時、集落内の不審火が多いことで困っていた富盛村の住民が久米村の蔡応瑞(大田親雲上(ペーチン))に風水を占ってもらった結果、南西側にある

500m離れた八重瀬岳が原因だとわかりました。その対処として山に向かって獅子を建てると良いとの助言を受けて設置されたと伝えられています。火災をおこす原因とされる地形は「火山」(ヒーザン・フィーザン)として恐れられていました。その「火返し」(ヒーゲーシ・ケーシ)として石獅子が安置されたわけです。(ヒーザン」と「ケーシ」これ大事です。石獅子検定があれば必ず出題されます)。

ヒーザンといわれた八重瀬岳ですが、そこにも沢山の拝所があるので、むらの人たちは、石獅子を八重瀬岳の真正面に向けるのではなく、少し位置をずらしていると云われています。なんという奥ゆかしさ。この心意気が現代の県民性にもつながるやさしさだと私は感動しました。幾度もこの老若男女の慎ましい人柄に救われました。

製作者は不明ですが、彫刻技術は高く、安置後は村落獅子のお手本となったに違いありません。彫刻的に見ると、技術を学んだ人の手が加わっていると思います。中国の技術者が沖縄に派遣されたのでしょう。村落獅子の話では外せないのが、中国からやってきた「久米三十六姓」の存在です。久米三十六姓は琉球が廃琉置県で沖縄県になるまでの約500年の間、中国と琉球の外交、貿易に従事し、多くの政治家、学者等を輩出してきたので、何

らかの形で彫刻の技術にも関わっていると思います。

ついに対に

いろいろあって、琉球王国は沖縄県となり、明治22年（1889）、庶民にも赤瓦使用が解禁され、瓦職人が漆喰と瓦などで屋根獅子を作るようになりました。それまでは赤瓦屋根の建築は王府関連の建物や士族や豪農・豪商などの一部の特権階級にしか許されてなかったので、「お屋根のシーサー」は富の象徴でもありました。庶民に瓦葺が許されるようになったことで広がった漆喰シーサーは、お家の完成時に瓦のあまりと漆喰でパパッと仕上げたといいます。

1945年3月末、沖縄戦が始まると、激烈な地上戦のため各地の村落獅子は随分と破壊されてしまいました。戦後も村の復旧工事や米軍基地建設により、何処にあったのかわからなくなってしまった村落獅子もたくさんあります。米軍統治下の時代には、一般住宅のコンクリート屋根の普及から、コンクリート製のシーサーも多く作られるようになります。

戦後、沖縄の第一産業として復興したのが、お椀や皿などの生活用品として必要な壺屋焼きなどの陶業でした。

そのなかで米兵などのお土産品として、型が取れて作れる陶製のシーサーは売れ行きがよかったようです。そのうち徐々に陶芸に携わる人たちが、阿吽のシーサーを制作するようになり、住宅の門柱に置くようになりました。瓦屋根では1つのシーサーが置かれていましたが、門柱を置くためには2つでバランスがよい「対」になったといわれています。しかし後に「何故、シーサーは対になっているか」は、諸説諸々たくさん登場します。

「家族を守る象徴として」「お父さんお母さんを表現した」「仏教の考えで阿吽にした」「男は寡黙、女はおしゃべりといった沖縄の男女を表した」「基本的に正面向かって右側に口が開いているのがオス、左側に口が閉じているのがメス」「オスの口から幸せや福を取り込み、口が閉じているメスが幸せを逃がさない」などなど。どの説が正しいかということではなく、作者や持ち主ごとに、その主張は違ったりするものです。沖縄の人たちの様々な思いが後付けされ、戦後のシーサーは沖縄独自の文化として愛され、残ってきたのだと思います。

村落獅子のみどころ

村落獅子を置くようになった理由は集落それぞれです。

石獅子の向いている方向は重要で、そこから安置した理由がわかってきます。近隣の集落との関係や、昔から恐れられているヒーザンのケーシや疫病厄除けなど、一つひとつの石獅子の由来を聞いていると、その背後に隣集落同士の資源の争いなどの逸話が重なったり、ムラは違えど制作者は同じなど、色々な点と点が繋がってきます。

一通り見た上で、私なりの石獅子動物分類図を作ってみました。獅子っぽいを中心に、人っぽい、猿っぽい、犬っぽい、カエルっぽい、恐竜っぽい、鬼っぽい、ゴリラっぽい、分別不可能と、なんとか8種類に絞ってみました。あとで詳しく説明しますね（巻末参照）。

村落獅子の口は、阿吽で置かれていることが多いのですが、ほぼ半開き状態で、放心状態のような顔が色々な表情に見えてきます。

村落獅子を調べるにあたって欠かせないのが、村にある井戸や御嶽の存在です。村落獅子は、集落の人々を守る以外に、井戸やクムイなど生活する上で必要とされている資源を守る役目をしているということも時々耳にします。

私は村落獅子を調べていますが、今は井戸のほうもずいぶん気になっており、いっそ水質でも調べようかと悩み中です。やりすぎかしら。

琉球石灰岩、トラバーチン、粟石

琉球石灰岩は、石獅子の材料として、とても大切なものです。北限の小宝島から南限の波照間島まで、南西諸島に広く分布している地層で、特に沖縄県においては土地の約30パーセントを占めています。最大の厚さは150メートルにもなり、沖縄本島の中南部で多く産出され、今から165万から12万年前にサンゴ礁やその近海の堆積物が隆起して地上に現れたものです。石肌には貝や珊瑚や孔虫を見ることができます。

沖縄県の土地は痩せていて、少し掘れば琉球石灰岩が出てきます。農地を耕す人にとって琉球石灰岩は邪魔ものですが、沖縄では古くから建材とされ、石畳、ヒンプン、石垣に使用され、石獅子にも利用されました。城（グスク）の石積み（囲い塀）では、それぞれ石材に合った沖縄独自の積み方が何種類かあります。

多くの気孔を含んでいるので石彫には不向きでは？と思わせるのですが、これが思いがけない魅力になったりして侮れません。自然鉱物と対話しながら作れる良さがあります。石獅子の制作で沢山の石を見てきた大ちゃんですが、自然のものですから、見定めが甘いときには、仕上がる最後の最後に割ってしまうこともあり、隣から

「あ――‼」という悲鳴が聞こえてきます。きっと昔の人もこのような状況があったはずだ……と私は大ちゃんの後ろで微笑んでいる先人たちの姿を見ながら、静かに頷いています。

石灰岩の主な成分は炭酸カルシウムで、チョークや濾過材料や顔料や医薬品などにも加工されています。医薬品では胸やけや二日酔いなどのお薬に使用されており、毎日、石の粉を吸っている石彫家が酒に強いのはこれが原因ではないかという説もあります。実際、学生時代の彫刻専攻の先輩も酒豪が多かったです。気性が荒いのもカルシウムのせいなのかな……。

私たちが主に扱っているのは、琉球石灰岩と総称されているなかの勝連トラバーチンと粟石とよばれる石材です。勝連トラバーチンは、中部の勝連半島の山や平地で採れる白い石です。近年は建材として使用されることが多く、目の細かいものから粗いものまで色々な表情を持っています。トラバーチンのひびきを方言と捉えている人が多いのですが、実はラテン語で、ヨーロッパで採石されるトラバーチンと似ていることがその名

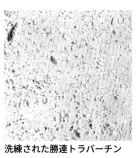

思うがままな琉球石灰岩

洗練された勝連トラバーチン

素朴な粟石

の由来です。

粟石とは、八重瀬町港川や浦添市牧港周辺などで採石される、星砂や有孔虫が堆積してできた茶色く軟らかな海の石です。勝連トラバーチンと比べると茶色く、気泡が多く採れる場所によって体積が違います。名前は大阪名物「粟おこし」に似ているから。なぜか大阪の商人が命名した粟石と粟おこしを見比べてみましたが、あまり似てないやん……。本物を見ることは大事だ。

どちらの石も室内に置いていれば、半永久的に色は変化なく、外に置いていると黒カビや苔などが付き味わい深いものとなってきます。軟らかい石ですが、風化することもほとんどなく、330年前の石獅子も形がはっきりと残っているのです。沖縄を人知れず支えている石なのです。

01

字富盛（とももり）

村落獅子のルーツ

村落獅子としては最大にして最古の石獅子といわれているのが、八重瀬町字富盛の石彫大獅子です。

この大きさの石獅子を彫ろうと思うと約3トンの石が必要だと思います。安置場所も勢理グスク（ジリ）の高台にあり、都合よくあんな大きな上等な石があったとは思えません。その場で石を彫ったのではなく、違う場所で彫り、持っていったのではないでしょうか。石工の技術に関しては久米三十六姓の方々が中国で学んできたという説があります。

この石獅子は、縦、横、奥行の面がはっきりしています。面がはっきりしていない自然石から彫るのは技術的に非常に難しく、立方体の状態から加工し始めたのではないかと思います。琉球石灰岩は多くの気孔を持ち、細工する素材には向いていませんが、この大きさゆえに彫りの深いダイナミックな造形が可能だったということがいえます。

1974年公開の沖縄を舞台にした映画「ゴジラ対メカゴジラ」にでてくる古代琉球の守護神キングシーサーのモデルになったといわれております。

火除け（火返し・ヒーゲーシ）として尚貞王21年（1689）

に設置されたもので、フィーザン（火山）といわれる八重瀬岳に向かっています。

当時村じゅうに不審火が多いことで困っていた富盛村の住民が、久米村の蔡応瑞（大田親雲上）に風水を占ってもらった結果、八重瀬岳が原因だと判明しました。

その対処として、山に向かって獅子を建てると良いとの助言を受けて設置されたと伝えられています。「球陽」の記述に「初めて獅子形を建て八重瀬岳に向け、以て火災を防ぐ」とあります。製作者は不明ですが、彫刻技術は高く、安置後はほかの村落獅子のお手本となったに違いありません。

ここは大切なのであらためて二度書きました。

ちなみに琉球最古の石のシーサーは、琉球で生まれた最初の王統と云われる英祖王統と、後の尚寧王もお隣で眠る陵墓「浦添ようどれ」（浦添グスク内　浦添市仲間）にある中国産輝緑岩（諸説あり）の石厨子の屋根と台座に刻まれる獅子ではないかと云われています。制作年代は英祖王代説（1260〜1299年）、尚真王代説（1477〜1526年）と諸説あるのですが、英祖王代なら富盛の獅子よりも400年近く！尚真王代でも200年ほど遡ることになります。

富盛の石彫大獅子以前に作られたことがわかっている石獅子は、他にも首里城瑞泉門・歓会門の獅子、末吉宮の獅子、

あい、この石、どこからもってきたのー、重いよー、2トンはあるさー。

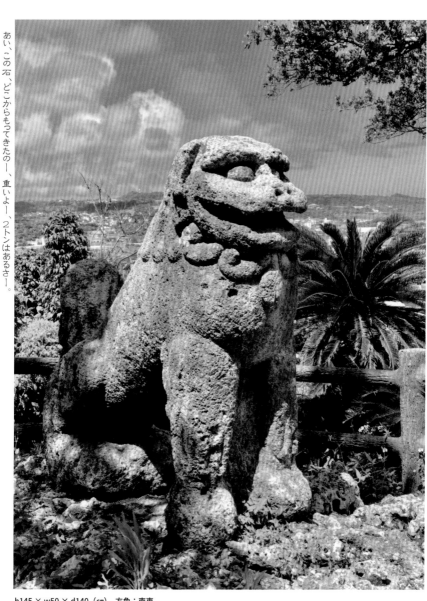

h145 × w50 × d140（㎝）　方角：南東
発見率：★★★★☆　危険度：☆　分類：ド獅子

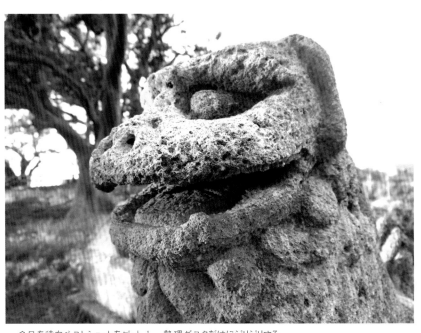

夕日を待ちベストショットをゲット！　勢理グスクだけにジリジリする。

円覚寺の放生橋や第二尚氏歴代王統のお墓・玉陵の石獅子、御茶屋御殿の石獅子など、今でも現存・修復や復元された姿で見ることができるシーサーがまだまだいっぱい！

じゃあ何故に富盛の石彫大獅子が最古のシーサーってよく耳にするの!?

首里城や王陵、神社仏閣の獅子が、高い彫刻技術を必要とする装飾性に富んだ、どちらかというと権威の象徴的に建立された石獅子に対して、富盛の石彫大獅子をルーツに、その後さまざまな地域で建立された村落獅子は、過度な装飾はなくて、「本当に獅子なの？」って、クスッと微笑んでしまうのが多いのです。けして彫刻技術が高いとは言えないものもあるけど、市井の人々の、家族・集落を守りたいという純粋な思いやりの気持ちから生まれたのが、村落獅子なのだと思います。それって、家族と暮らすお家を守りたいとお屋根の上に設置した漆喰の屋根獅子や、玄関の門柱に対で安置する陶製のシーサーにも繋がる気持ちだと思いませんか？

獅子文化って、世界全域でみられ、それほど珍しい文化というわけではありません。日本本土の狛犬文化もルーツを同じくしながら、「沖縄＝シーサー」というイメージになっているのは、権威の象徴に留まることなく、市井の人々が、村落のため・家族のために、移り変わる時代の生活様式に合わせつつ、素材も変えながら現在に至るまで作り続けてきた歴

史が背景にあります。そう考えれば、沖縄の庶民にとって富盛の石彫大獅子が最古のシーサーというのもわからなくもないですね。

ところで、首里城などの石獅子と村落獅子では素材上においても大きな違いがあることにお気付きでしょうか？　首里城などの獅子が中国産の輝緑岩（諸説あり）、沖縄産出のニービ石等の砂岩で作られているのに対し、村落獅子のほとんどは琉球石灰岩やサンゴ石等、珊瑚由来の岩石で作られているのです。いったいなぜでしょうか。

琉球石灰岩は、建築材として王家でももちろん重用されたのですが、珊瑚がご先祖の若い岩石であるため気孔が多く、装飾豊かな彫刻材には向いていません。また島の至る所で産出される琉球石灰岩は、村の人々にとって、開墾作業やお家を建てるなどの集落形成の際に苦しめられたこともあったであろうと想像します。最低限必要な生活物資の所有しか許されず、個人所有の概念もなかったであろう時代、片や輸入石材、片やどこでも採れる穴だらけの石……石にも身分制度が適用されていたのだろうと想像します。

さて皆さん！
帽子かぶりました？
カメラ持ちました？
日焼け止め塗りました？
虫除けスプレー持ちました？
準備はOK？
さあ！　石獅子探訪の始まりです！

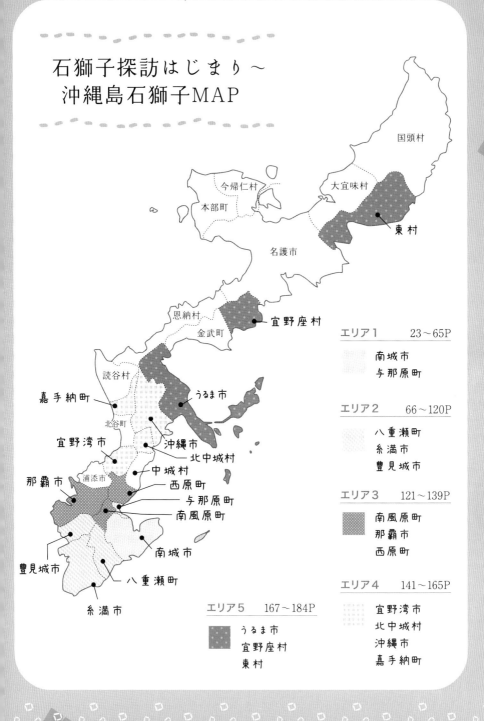

石獅子探訪はじまり～
沖縄島石獅子MAP

国頭村

今帰仁村

本部町

大宜味村

東村

名護市

恩納村

宜野座村

金武町

読谷村

嘉手納町

うるま市

北谷町

宜野湾市

沖縄市

北中城村

中城村

浦添市

西原町

那覇市

与那原町

南風原町

豊見城市

南城市

八重瀬町

糸満市

南城市/与那原町

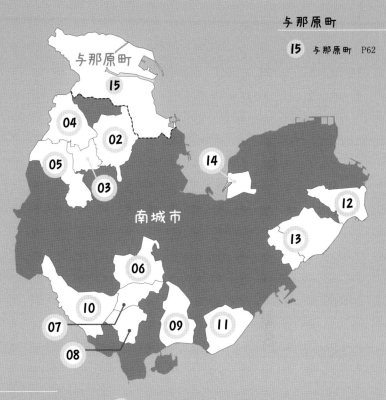

02

大里 字大里南風原区
難度の高い彫刻

「字南風原石彫魔除獅子」と名前が付けられて、平成5年の時点で村の有形民俗文化財に指定されています。造形から考えて、沖縄の村落獅子としては、もしかすると3番目に作られた石獅子ではないかと思っています。村落獅子として一番最初に作られたといわれる八重瀬町富盛の獅子→糸満市照屋の獅子→南城市大里南風原区の獅子、という順です。年代や作者などハッキリとしたことはわかっていませんが、石獅子の歴史上、たぶんかなり早い時期に作られた石獅子だと思います。よっ、三代目！ 集落の西側にある火難をもたらす高嶺毛を睨んでいます。口はカエルのように大きく開き「ゲロッゲロッ」と可愛い鳴き声が聞こえてきそうです。前足が独立しているのでなかなか難度が高い彫刻だと思います。密かに男性のシンボルもありますね……。

民藝運動の柳宗悦氏らが昭和15年（1940）に沖縄に来た際にこの石獅子を写真に残しています。現在もその姿は全く同じで風化していないと確認できます。唇の中央の穴は、沖縄戦当時の銃弾の跡というヒストリー（説）がありましたが、昭和15年の写真にもその穴があるので、当初からこのような

形であったことがわかりました。

南城市は平成18年（2006）に、知念村、玉城村、大里村、佐敷町が合併してできた自治体です。大里字大里は、北に内原区、南西に南風原区、南東に西原区とに分かれており、文化財は石獅子のある南風原区と、西原区に集中しています。石豊添大里按司の居城趾がある南風原区には、尚巴志が最初に滅ぼした島添大里按司の居城趾があり、民家の塀はふんだんに琉球石灰岩が使用されており、粗めの布積みが広域に見られます。「粗め」といっても、石の質が粗いのであって、その技術は巧妙で果てしない職人の根気のよさが感じ取れます。戦前からある石垣も多く、ヒンプンや井戸などには銃弾の跡が痛々しく、胸が締め付けられます。このときの散策では、直接的に戦争の跡を見て、沢山の壕や急勾配が激しい井戸のたたずまいから、当時の悲惨な経験をした方々の足跡を感じてしまい、心苦しく歩き続けました。

大里の御嶽は、石灯籠が設置されているところが多いのが特徴です。石獅子の裏手にある食栄森御嶽は、源為朝と大里按司の妹の間にできた舜天王の墓といわれています。地元ではボーントゥー墓と呼ばれています。御嶽には石灰岩が丸く筒状に積み上げられ、そのてっぺんに宝珠がついています。この形式も大里でしか見られないものです。石灰岩のトンネルを拝んでから、なかを潜ります。そこから沖縄最大急角度

私を作った人は才能と勇気があるよ──。見るときは車に気をつけてね──

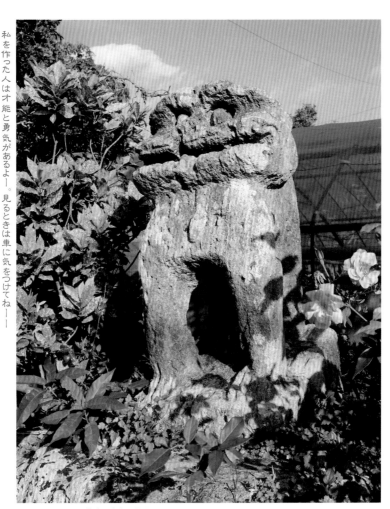

h90 × w45 × d45 (cm)　方向：北西
発見率：★★★★★　危険度：★（車）　分類：カエル

（私的見解）の階段を上り- ます。この角度は体験しないとわかりませんよ～。

「水の字」とも呼ばれる井戸が沢山あり、島添大里城趾の麓にあるチチンガーは14世紀に築造されたといいます。石獅子よりずっと先輩ですね。水源は地下8mの場所にあり、ここを一日何回も上り下りしたかと思うと、ゾッとします。

各地の地図33頁

03
大里字平良
おおざと たいら
半開きの魅力「真実の口」

よっ！ 待ってました！ みなさんに大人気の平良の石獅子の紹介です！ 大人気ですよね？

現存している石獅子は戦後に作られたもので、戦前にも違う石獅子があったと云われています。集落中央の三差路に長年安置されていましたが、最近主要道路の入り口に安置されました。目立つ場所に引っ越しして、まんざらでもない様な表情に見えます。広々とした場所に移されたので前より小さく見えますが、それはそれで可愛らしいです。

安置された石獅子の方向は少し変わってしまいましたが、集落を守るという意味では十分に役割を果たしていると思います。臨機応変に動かせるのが村落獅子の良いところです。

チャームポイントは、半開きの口と驚いた眼！ スタジオ de-jinでは、「平良の真実の口」と呼んでいます。どうぞ手を入れてみてください……大きい蟻に噛まれまくりますから。

幼い顔の石獅子は珍しく、村落獅子の中でも最も見た目が若い石獅子と認定しましょう～。

周辺の字古堅、大里南風原区、古堅島袋区にも古い石獅子

があるのですが、きっとそれぞれよく観察していたのでしょうね～。平良で長く愛されてきたこの石獅子を作った方がどういう人だったのか、とても気になります。

森に囲まれた、海抜500mの場所にある平良は人口が少なく、とても静かな集落です。住民は全員親戚じゃないかな？と思うほどの雰囲気です。

公民館周辺にはたくさんの立派な拝所があります。大里字大里の食栄森御嶽、島添大里城跡に向いているものや、真南に向いているもの、なかには幾度か移動した拝所もあるということです。

井戸は6か所あるということですが……4か所しか探せませんでした。3か所はポンプで汲み上げ、現在も農業用水として使用されています。昔は旧正月の早朝に若水を汲んだり、普段の生活水など、井戸によって使用目的が違ったようです。

公民館の隣には小さな商店や、大きい通りには、ドーナツや卵の販売機もありました。

各地の地図32頁

目が合うとイチコロ、ファンが続出！ 奥様、これは事件です。

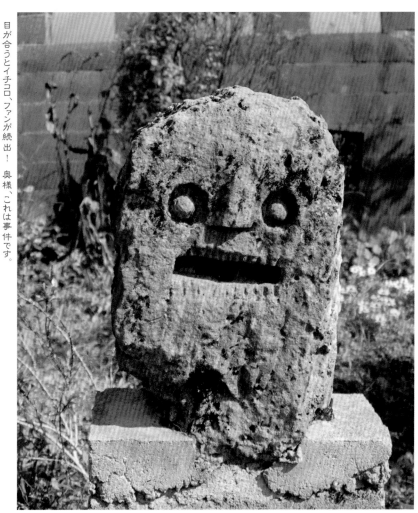

h45 × w29 × d33（cm） 方向：南西
発見率：★★★★★ 危険度：☆ 分類：人

こんなときもある。

04

大里 字古堅・島袋区 ミーミンメーの石獅子

はーや、もう南城市ね？　と言うぐらい那覇市と近い大里字古堅。詳しくはわかっていませんが、古堅の古島（元々の場所）は南東にある集落で、後に北に島袋区、戦後、県道77号線を超え西に福原区が誕生したと云われています。

石獅子は、大元の古堅集落に1体と、あまり世間的には知られていないのですが、島袋区に1体あります。

①古堅の石獅子は、集落北側の馬場の端に北西の方向を向いて安置されています。方向を見る限り、やはり運玉森へのケーシ（返し）として安置されているようですね。戦前の石獅子は消失しており、その後、石にセメントを貼り付けた獅子を安置し、しばらくして集落の井戸を建設した際、余った石で現在の石獅子が作られたのではないかと古老は話しています。皆さんもお気づきだと思いますが、はて？　この石獅子どこかで見たことがあるような……。そうなんです、実に与那原町上与那原の石獅子にそっくり!!　作者は同じではないでしょうか？　古堅から県道77号線を北へ進むと、すぐに上与那原ということで、古堅周辺の石材を使われた可能性も大ですね（与那原町の石獅子65頁）。

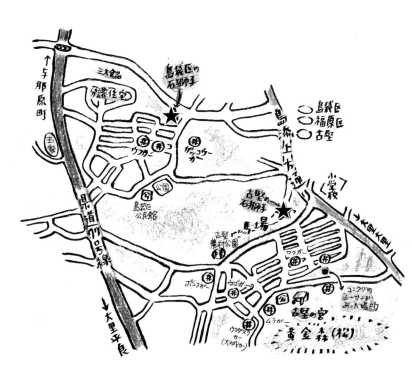

②島袋区の石獅子は、集落の北東側の十字路の高台にある藪の中に、北の方向を向いて安置してあります。この石獅子も運玉森へ向いていますね。一度探しただけでは見つからないはず〜！　何度もトライしてくださいね。私も3回足を運んで見つけました。近隣の石獅子と比べても特に大きい石獅子で、顔や尻尾の造形が細かくなかなかの迫力です。擁壁の高さから推測すると、昔は小高い山になっており、その上

に石獅子が安置されていたのではないかと思います。長らく藪の中にあり、集落の人のほとんどは石獅子の存在を知りませんでした。これからコツコツとお話を聞いていきたいです。

古堅では旧暦4月に五穀豊穣・子孫繁栄を願う「ミーミンメー」があります。首里赤田町の「みるく（弥勒）ウンケー」を手本にして約200年前から取り入れ、世代を問わずだれもが参加できる祭りとなりました。ミルク様も独特の表情で、最後には一緒にカチャーシーも踊っちゃうよ。

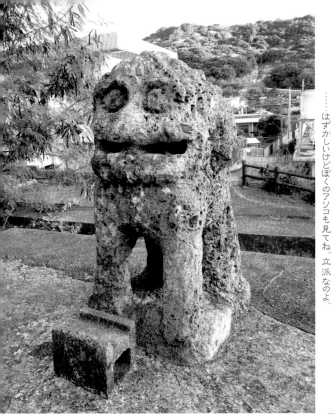

……はずかしいけどぼくのアソコも見てね。立派なのよ。

①古堅　h97 × w50 × d63（cm）　方向：北西
発見率：★★★★　危険度：☆　分類：鬼

今日のリーゼントも決まってるぜ。

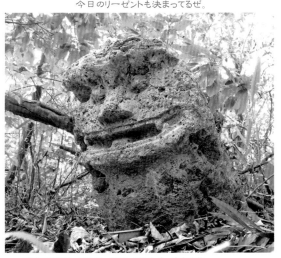

②古堅島袋区　h80 × w56 × d92（cm）　方向：北
発見率：☆　危険度：★★★★（蚊・高い位置）　分類：鬼

大里字仲間仲程区
大きな板チョコ獅子

南城市大里字仲間は、南城市大里の中央に位置していて、中学校、幼稚園、郵便局、食堂などがあり、人口も（字としては）多く、新旧の住居が入り混じる静かな住宅地です。仲間は、仲程区、当間区、大里団地、大里グリーンタウンの一部、大里ニュータウンの一部で成り立っており、そのうちの仲程区は仲間の東側に位置しています。区分けはされていますが、地図で確かめてもよくわからず、住民の方だけがこの区分を把握しているようです。なんども通っている私も、未だに認識が難しい……。

ここには何故かあまり知られていない石獅子が、東、北、西に3体あります。3体とも、大きさやデザインが同じで、戦前に制作され作者も同じと思われます。写真だけを眺めていると、特に変わった石獅子でもないのかなと思うのですが、実際見に行くと、圧倒的なサイズ感に驚きつつも、体がとても薄くて笑えます。3体は全て集落の外側の方向を向いています。

① 東の石獅子は、仲程農村集落総合管理施設の前にウエルカム的な趣で安置されています。施設の建設を機に、ヒーゲー

シ（火伏せ）本来の意味合い通り、フィーザン（火山）とされる八重瀬岳がある南の方向へ向いています。

② 北の石獅子は、個人宅内にあり、ずんとガジュマルの木を弱らせ、2017年の春に集落の方もきれいに安置されました。戦前、集落で疫病が流行り、病を早く鎮めるために作ったということです。しかし、石獅子の詳しい由来やそのストーリーは、村のお年寄りでも知っている人が少なく、これからも聞き取りが必要ですね〜。どんどん石獅子の向きが変わっていくので、わざとガジュマルの木が口の中にめり込んで破損寸前でした。木の生長にともない、

③ 西の㕐獅子は、ひとりで自立できないため、コンクリートの台座にもたれています。大きな板チョコみたいです。「仲程石獅子板チョコ」名物にならないかな？ 仲程区の西側入り口の高台に安置されています。北の方向へ向いており、ヒーザンである西原町の運玉森を睨んでいます。

井戸は、私が見る限り5か所ありました。道路沿い集落の中心にある井戸は、戦前、なかに落ちて亡くなられた人がいたくらい大きな井戸だったそうです。東の井戸「ミーガー」は最近まで、近所の方が畑の散水に使っていたそうですが、汲み上げるポンプが故障した後は使用されていないそうです。水は使わなければ循環が悪くなるのでもったいないことだと集落の方がおっしゃってました。

住宅地の東西南北あちらこちらに拝所を見つけました。高台には大きな石厨子の形をした祠もあり、方角は一つを除いて北西の方角を向いています。壮大な林の前に石香炉が置いてあり、拝みに行こうと近づくと、ただの風呂イスだった……ということもありました。もう少しで風呂イスを拝むところでした。これぞ散歩の醍醐味ですね。

各地の地図33頁

大きいけど、たっぺーらー。杯もひっくり返したん。

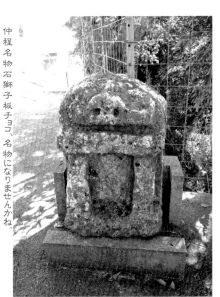

①東　h79 × w62 × d36（cm）　方向：南
発見率：★★★★★　危険度：☆　分類：カエル

仲程名物石獅子板チョコ、名物になりませんかね。

③西　h92 × w64 × d36（cm）　方向：北西
発見率：☆　危険度：☆　分類：カエル

やっときれいにしてもらってスッキリ！　みなさん、ニフェーデービル。

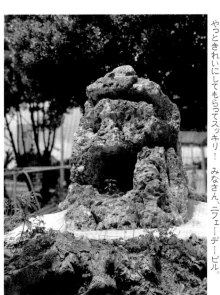

②北　h92 × w64 × d36（cm）　方向：東
発見率：☆　危険度：☆　分類：カエル

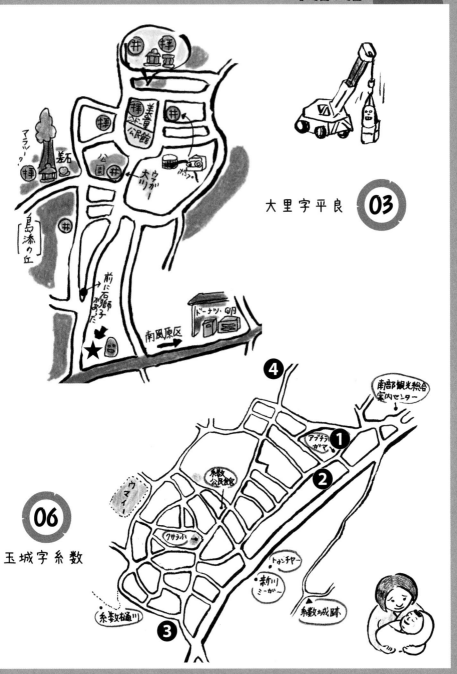

大里字平良 03

06 玉城字糸数

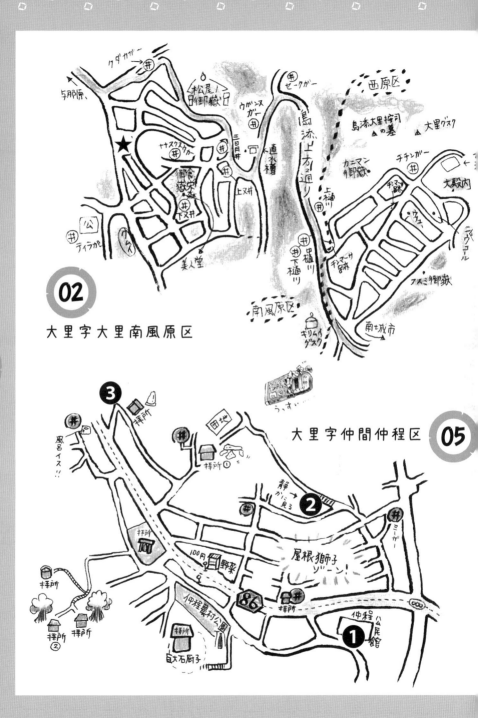

06

玉城 字糸数（たまぐすく いとかず）
母の思いがこもった石獅子

4体ある糸数の石獅子は、なんと制作者が判明しています。

大正時代の初め、糸数では赤ちゃんの死亡率が高く、奄美出身の風水師にみてもらったところ、ヤナムン（悪霊）が集落に入ってくるということで、当時、石ゼーク（石工）をしていた當山五郎氏に８円（当時）で制作の依頼をし、糸数グスクのふもとから石を切り出して作ったということです。安置してからは、赤ちゃんの死亡率が減少したということです。

同じ方が作ったということもあり、4体の石獅子はサイズや形や表情が似ています。ぽってりとしたお尻で、造形のタッチが優しいのが特徴です。元気な赤ちゃんが産まれるように、おおきなお尻の母獅子を作ったのではないかと私は思っています。

現在も、旧暦の2月14日に「シマクサラサーの御願」があり、石獅子4体と他2か所を拝み、魔物や疫病の侵入を防ぎ子どもたちの健康を祈願する行事があります。シマクサラサーってどういう意味かというと、〈シマ〉は沖縄では「むら、集落」のことで、〈クサラサー〉というのは「腐らす」ということですから、このシマ（村）は、もう腐れている、または朽ちているので、魔物さんどうぞ通り過ぎてくださいという意味のようです。思い切った名前をつけたもんだ（諸説あります）。

①サーターヤー出口の石獅子は、愛嬌たっぷりの表情！これって今流行のアヒル口っていうやつじゃないですか？アブチラガマの案内看板のすぐ隣にあります。サーターヤーということなので、集落の製糖場が近くにあったのでしょうね。今でも集落の周りはサトウキビがたくさん栽培されています。糸数の石獅子は、だいたい上を向いていて、目が修正されています。

②アガグムヤー出口の石獅子は、4体の中でも地味めな存在感です。私は控えめな獅子も好きです。アガグムヤーは〈赤い溜池〉という意味で、随分前に埋め立てられました。何度かうかがいましたが、石獅子の前には平御香（ヒラウコー）が焚かれた跡があり、集落の方が石獅子をとても大切にしているのがわかります。

③カンザヤー（カンジャヤー）出口の石獅子は、横から見ると黄金比の石獅子で、制作者の美的感覚に感心します。ぽてっとした体つきが女性らしく感じます。カンザヤーは鍛冶屋のことで、約１００年ほど前は、この石獅子の近くに鍛冶屋があったようです。集落の南側に安置されています。

④マージの出口の石獅子も、ふくよかなつくりです。片目と尾はコンクリで補強されていますが、豪快すぎて、もう少

し丁寧にお願いしたかった……。ま、それもヨシとするのが沖縄の大らかな県民性です。〈マージ〉というのは、「島尻マージ」のことで、沖縄本島中南部にある、黄色、黄褐色、暗赤色の土壌のことです。この土壌を活かし、周りはサトウキビを中心とした農作物が栽培されています。

各地の地図32頁

みんなとりこになっちゃう、あざといアヒル口！

①サーターヤー出口　h48 × w35 × d77（cm）　方向：北東
発見率：★★★★　危険度：0　分類：獅子

もうちょっとお顔、彫ってもらっていいですか？ウチナージラーでお願いします。

②アカ（赤）グムヤー出口　h48 × w38 × d74（cm）　方向：北東
発見率：★★★★　危険度：0　分類：獅子

ポッテリ女性ラインが、癒やされます。

③カンザヤー（カンジャヤー）出口　　h53 × w40 × d80（cm）　方向：南
　発見率：★★★★★　危険度：0　　分類：獅子

目玉はモルタル、ドーン！　石獅子ってわかりゃいいのよ。

④マージの出口　　h48 × w44 × d77（cm）　方向：北東　　分類：獅子
　発見率：★★★★★　危険度：0

07

玉城 字屋嘉部（たまぐすく やかぶ）

しっかりとしたデザイン性

小さな集落にもかかわらず、東西南北に4体の石獅子が現存しており、保存状態がとても良いのが特徴です。どの石獅子も集落の外を向いており、造形やサイズなどから、作者は同じで制作年もだいたい同じと思われます。造形的に見て、この作者はかなり几帳面なタイプかな〜。彫りながら形を決めているのではなく、あらかじめどういう形にしたいか、しっかり下書きをしたデザイン性を感じます。形から彫手がどういう人だったかを推測するのも石獅子探訪の醍醐味です。

①南西の石獅子は、白と灰色の牛模様で後ろ足が破損しています。派手にやられたな〜という印象です。もし破損していなければ、結構サイズの大きな石獅子だったと思います。石獅子が向いている方には「かーみ岩」と呼ばれている怪異な場所があるとされており、高台から屋嘉部の入口を見守っています。

②北西の石獅子は、どっしりとしていて質量が高めですね。堅そう。あ〜こんな石を彫るのは嫌だな〜とマジマジと見学するのであります。10年前に来たときは草が茂った垣根の中にあり、探すのに時間がかかりましたが、年ごとに垣根が整

えられ、今では石獅子正面の空間を少しあけて垣根を開くようにして、見やすく整備されています。ありがたいですね〜。石獅子も屋嘉部の様子をしっかりと見ることができて喜んでいるように見えます。

③北東の石獅子は、屋嘉部の獅子のなかでも特に小ぶりな石獅子です。でもデザインがしっかりしていて、計画性のある形だと感心します。唇がかけたままになっていますが、石獅子というのは技術のある人が修正するのではなく、集落で気になった人が良心で直す、ということがよくあります。スペインなどで19世紀に作成された絵画や彫刻が勝手に素人の手で修復され話題となりましたが、何故か憎めませんね。誰か知らないうちに修正してくれないかと行く度に、少しドキドキします。北東にあるガマ（洞穴）の方へ向いているといわれています。

④南東の石獅子は、小高い山にあり、長らく荒れ地状態。何回か行きましたが、なかなか見つけることができませんでした。ところがひょんなことから情報が入り、直ぐに駆けつけました。連絡をくれた知人は大柄な人で、しっかりと草木が踏み潰されて石獅子までの動線ができており、すんなりと石獅子を見ることができました。たいへん助かりました。私が想像している場所よりずいぶんと南にあり、そりゃ〜見つからないはずだわ。

白いカビは空気のきれいな所にしか生えないのよ。

①南西の石獅子　h59 × w40 × d80（cm）　方向：南
発見率：★★★★　危険度：★★　分類：獅子

ご近所の方から、昔、石獅子を探しに来た外国人が崖から落ちて骨を折ったことがあったよと聞いていたので、注意して観察しました。確かに石獅子向かって左側は５ｍほどの崖です。子ども連れＮＧ！　です。

長年藪の中にいた石獅子は、本当に青白い顔をしているの

私の身体。とっても堅いの。彫ってくれてありがとね。

②北西の石獅子　h54 × w33 × d80（cm）　方向：北
発見率★★★　危険度：0　分類：獅子

です。周囲もきれいに草が刈られ、石獅子も久しぶりの風と光で気持ちよさそうです。隣の富里に『おじゃは』という怪奇な場所があり、その方向に向けられているといいます。

石獅子散策では井戸も記録していくのが私の恒例になってきたのですが、この屋嘉部には堀り込みの井戸はほとんどあ

39

りません。樋川などの湧水も地表から湧きでるというより、斜面から噴きでるという印象です。琉球石灰岩が形成する斜面に立地している屋嘉部は、まさに水の宝庫なのです。

河川が乏しいシマの住民は湧水を特に大切に利用し管理してきました。そして石獅子は集落の人々を守るため、生活の

あげじゃびよい！　くちびる誰か直してくれんかねー。

③北東の獅子北東　h45 × w35 × d82（cm）　方向：北
発見率：★★★★　危険度：★　分類：獅子

ための資源を守る役目も担っていることも多いです。2か所の泉（ヒージャー）に行きましたが、ま〜それはそれは水がきれいで、じゃんじゃん湧水が出てきます。周辺は、葉が重なる音と水が流れる音と山羊の声、緑と土と水の香りでいっぱいです。思いっきり深呼吸しました。

数十年ぶりにお目見え。ティダサンサン。

④南東の石獅子　h60 × w38 × d74（cm）　方向：南東
発見率：0　危険度：★★★★☆　分類：獅子

各地の地図51頁

玉城字當山
まさにスフィンクス

當山にはビッグサイズの石獅子が4体あります。石質とデザインから、制作時期も制作者も同じ人だと思います。どの石獅子にも立派なタテガミが付いていて、まさしくスフィンクスの小型版！　県外の狛犬はこのような、まとまったタテガミの表現はないので、アフリカ直輸入！　って感じがしますね！　琉球石灰岩は、その特性上、細かい造形に向いていないのですが、當山の村獅子は、他の石獅子と比べても厚みも十分で迫力があり、目鼻立ちがはっきりしています。

①南西の石獅子は、わかりやすく當山集落センターの敷地内に安置されています。センター建設前は製糖工場で、敷地内の大きな岩の上に設置されており、移設前の方向は西南西、現在は南西。八重瀬町具志頭方面の魔除けとなっています。持ち運び用に人工的に開けたのか、直径19㎝ぐらいの穴があるのが特徴。テコで動かしたのか？　裏側にも左右対称に小さい穴がいくつかあり、ミステリアスです。偶然かもしれないけど、こんな意味深の穴、残さないでほしい！　しかし、いい顔してますね〜。石獅子のドンといってもよいでしょう！

②南東の石獅子は、小道から荒れ地の中へ入り、やっと見つけました。デザインは集落センターの獅子とほぼ同じです。右足が風化により大きくえぐれています。10年前は左目がモルタルでドーンと大胆に付けてましたが、いつの間にかきれいに修復されています。修復されたのかどうかもわからないぐらいです。拍手‼　海を眺めるように、拝所である玉城字志堅原の志堅原仁川の方向、南東へ向いています。富里神田原との境界の小さな岩の上にあります。石垣の流れから、恐らく戦前はここに民家があったのではないかと思います。こんな大きな石獅子のそばに家があるなんて、なんて心強いことでしょう。

③北東の石獅子は、下ばかり見ていたら、私の背より高い位置に石獅子有り‼　戦前は安次富入口に設置されていましたが、県道48号線の整備により現在の位置に移設されました。県内の石獅子の中でも特に変わった形をしていて、三角おにぎり型のタテガミであります！　恐らく原石が三角形で、この形にせざるを得ない結果、ユニークな石獅子になったのだと思います。左の胴体からは立派な枝が生えてきて、その勢いがすさまじく、切っても切っても生えてくるので、そのうち石獅子そのものを破壊してしまうのではないかと心配しております。

④北西の石獅子は、八重瀬町新城方面の魔除けとして南西

石獅子界のドン。お尻にある穴を見逃さないで。

①南西　h59 × w40 × d80（cm）　方向：南西
発見率：★★★★　危険度：★★　分類：獅子

見つけにくいけど、おいらを見にきて〜。待ってるよ。

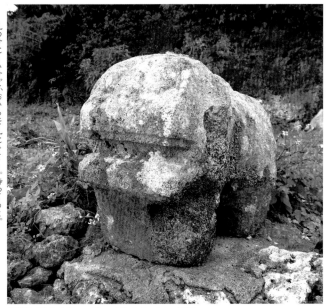

②南東　南東　h60 × w38 × d74（cm）　方向：南東
発見率：0　危険度：★★★★☆　分類：獅子

頭が三角形なのは私だけ。イケてるでしょ。

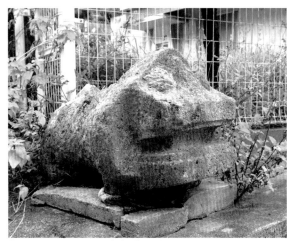

③北東 h45 × w35 × d82（cm） 方向：東
発見率：★★★★ 危険度：★★ 分類：獅子

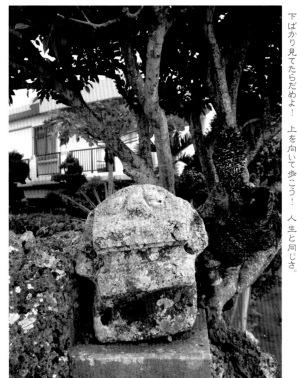

④北西 h54 × w33 × d80（cm） 方向：南西
発見率：★★★ 危険度：0 分類：獅子

下ばかり見てたらだめよ！ 上を向いて歩こう！ 人生と同じさ。

42

へ向いています。ある民家の庭先の岩のてっぺんに安置され
ており、昔はこの岩を登れるような地形で子どもたちが石獅
子に登って遊んでいましたが、住宅建設にともない岩も削ら
れ、整備され遊べなくなったようです。初めから鬆（小さな
穴）が多く風化も激しいです。高圧洗浄機を使用したら跡形
も無くなりそう……。

隣接している字中山、字百名の石獅子にデザインが似てお
り、制作時期の差はあるものの、大きく影響し合っているよ
うです。

各地の地図50頁

玉城字中山（たまぐすくなかやま）
海に向いた獅子たち

中山には、集落の中心と端に5体の大きめの石獅子が現存しています。山側から海側にかけて80m以上の高低差がある地形で、見晴らしがよい海側を向いている石獅子が多いです。

やはり南部という土地柄、石の調達が容易で質の良い石獅子達が揃っています。どの石獅子も保存状態は良いです。

中山に関する字誌は無いそうです。「高齢者の言うことにはバラつきがあり、なかなかまとめきれない」こうした悩みを抱えた集落は数多くあります。今聞き取りをしないと、昔からの言い伝えが消えてしまうので、「早く話を聞かねば」と私はひとりあわてぃーはーてぃーしています。どんどん話が薄くなっていく～。とりあえず探訪続けます。

さて①南西の石獅子は、中山集落の高台の中心地にあり、奥武島（おうじま）の方向を向いています。住宅街にあるため、昔は、よく子どもが跨（またが）って遊んだそうですが、大人たちは「金玉が無くなるよ！」と言って、罰が当たると脅かしたそうです。集落にある5体のうち、この獅子は鼻が長いが鼻の穴は無いのが特徴。ライオンというか、顔面だけを見ると、猿のようにも見えますね～。

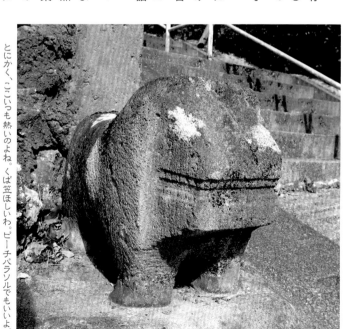

とにかく、ここいつも熱いのよね。くば笠ほしいわ。ビーチパラソルでもいいよ。

①南西：h52 × w33 × d77（cm）　方向：南
発見率：★★★★　危険度：☆　分類：獅子

尻尾がブーメラン～ブーメランみたい。奥武島の天ぷら。食べたいさ。

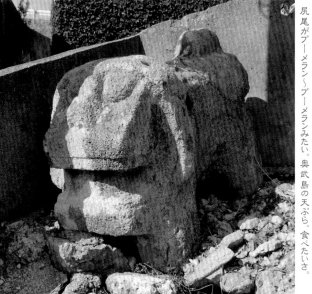

②中央　h50 × w46 × d77（cm）　方向：南
発見率：★★★★　危険度：★　分類：獅子

②中央の石獅子はヘビー級で、南西の石獅子から東へわずか40m進んだところに安置され、奥武島の方向を向いています。獅子同士がこんなに近くにあるのはとっても珍しいです。

ちょっと土、掘ってみてくれん？ どんな形しているか、わからんよー。

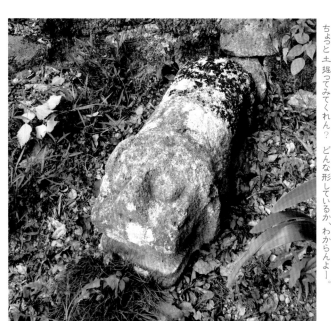

③南東　h35 × w38 × d82（cm）方向：西
発見率：☆　危険度：★★☆　分類：獅子

③南東の石獅子は、集落の一番南にあり、南の方向（奥武島）

南西の石獅子より、やや大きめで尻尾が立派なのが特徴。急勾配な場所にあり、石獅子も前のめりになっています。

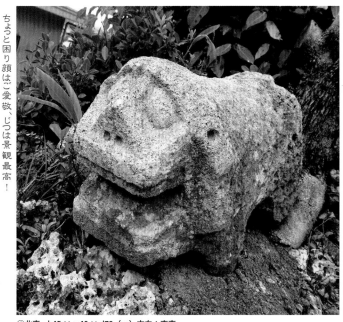

ちょっと困り顔はご愛敬、じつは景観最高！

④北東　h45×w40×d79（cm）方向：南東
発見率：★★　危険度：0　分類：獅子

へ向いています。奥武島は、かつて死者を弔った場所であったと云われており、周辺の村人から崇められています。人が亡くなると海岸のすぐ沖の小さな島に船で遺体を運んで、洞窟へと安置する葬送の習慣があったそうです。このことから、

邪気を払う役目として、この獅子が安置されたのではないかという説もあります。獅子は30年前の資料でも同じ場所にあり土に埋まっていましたが、現在はというと、更に落ち葉が土になり、獅子は沈んでいます。そのうち見えなくならないかな？　まるで、土の中を泳いでいるように見えます。こういう石獅子こそが長く保存されていくのかもしれませんね。恐らく、掘り起こせば手足もしっかりと残っており、他の獅子と同じく形もしっかりしていると思います。

④北東の石獅子は、目立った破損もなく、とっても保存状態が良い。申し分ない正統派の獅子‼　すーじぐゎーを10m上った高台の民家裏にひっそりと海を見ながら佇んでおります。中山の5体のうち一番東側の獅子で南東の方角を向いています。

⑤北東の石獅子は、林の中にあり、足を踏み入れなければ誰も見ることのできない獅子です。何度か盗難にあいそうになり、引きずった跡もあったそうですが、かなり大きい石獅子なので、泥棒もこの重さに途中で諦めたのではないかと思います。盗難未遂ではありますが、獅子は急いでコンクリートで固定されました。100キロ以上もある石獅子を盗もうとするなんて、本当に無茶な泥棒ですね。琉球石灰岩って見た目、軽く見えちゃうんですよね～。重すぎて途中で断念している泥棒さんの話は「石獅子あるある」に認定しましょう！

各地の地図51頁

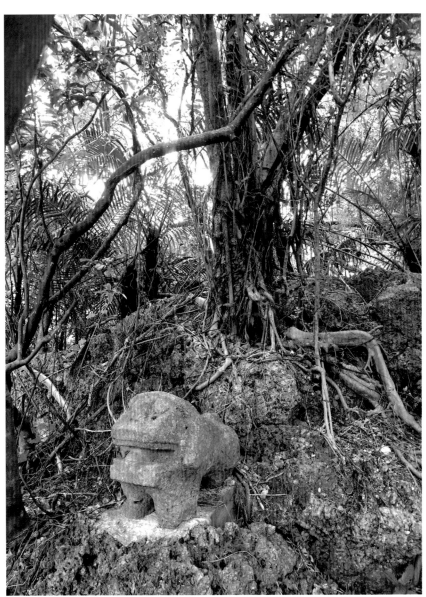

がじゃんに注意！　とにかくあやしい方へ進んでみて。

⑤北西　h63 × w54 × d80（cm）　方向：西
発見率：0　危険度：★★★☆（蚊、くっつき虫）　分類：獅子

10

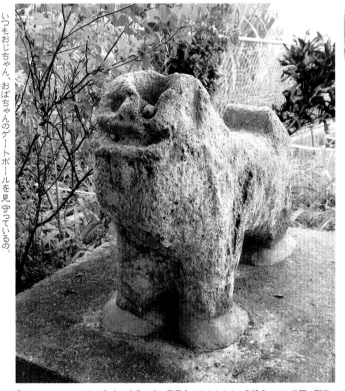

①西 h70 × w25 × d90（cm）　方角：南　発見率：★★★★☆　危険度：0　分類：獅子

玉城 字前川
三獅子三様のたたずまい
（たまぐすく まえかわ）

いつもおじちゃん、おばちゃんのゲートボールを見守っているの。

南城市の南西側に位置している前川は1700年半ばに玉城糸数から移動してきた人々が開いたむらです。北から南に50ｍほど高低差のある坂が多い集落です。畜産業が盛んで豚、牛、ヤギなど沖縄を代表するだいたいの家畜を見ることができます。とっても静かな集落で、南に行くと「おきなわワールド」から太鼓の音や民謡などが小さく聞こえてきます。

石獅子は土地の低い集落の南側に3体あり、そのうちの2体は同時期に同作者が作ったものだと思われます。

①西の石獅子は、前川農村公園の隅に安置されています。この獅子には顔側面に、たて髪のような装飾？があります。当時としては随分と細かな作りだったと思います。頭上は大きく陥没しており、自然に陥没したのか故意的かは不明ですが、私は人為的（戦争？）なものを感じる。しが強く、ちょび髭も見所！

②東の石獅子は、顔面が大きくえぐれており、表情は全くわかりません。生首だけが、どこかに潜んでいるのではないかと思うほどバッサリと無

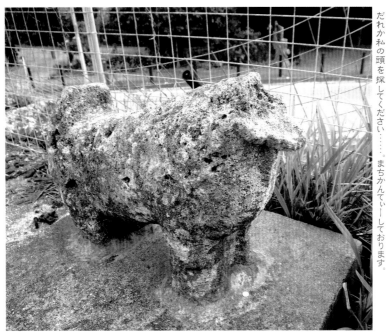

だれか私の頭を探してください……。まちかんてぃーしております。

②東：h70 × w25 × d90（cm）　方角：南　発見率：★★★★☆　危険度：0　分類：獅子

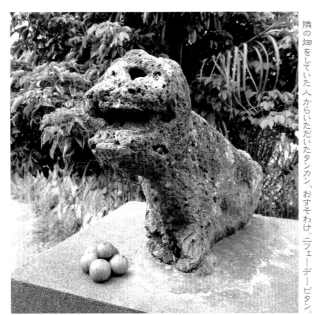

隣の畑をしていた人からいただいたタンカン、おすそわけ。＝フェーデービタン。

③東　東端：h60 × w22 × d90（cm）　　方角：南西
　発見率：★★　危険度：0　分類：恐竜

くなっています。折れたという感じではなくて、もげたという感じです。背中にも大きな蟻地獄のような穴がいくつもあり、私は『生首蟻地獄』と密かに呼んでいます。主要道路沿い高台に南側を向いて安置されています。せっかくですから、想像してお顔を復元してみました（153頁③へ）。

③もう1体、東の畑の端に、他の2体とは違った形態の石獅子があります。大きく口を開け、正面から見るとドクロのようなおどろおどろしい表情です。ぜひ覗いてみてくださいね。石は鬆（す）が多く、顎下はコンクリで補強しています。動物分類図では、恐竜っぽいナンバー1です！

前川は、石獅子に限らず建物の多くに琉球石灰岩が使用されており、石垣や石畳や立派なヒンプンがあちこちで見られます。300年ほど前に、現在の前川公民館の東側の森から大勢の人が石を担いで持ってきたという話を集落の方から聞きました。

近年、集落の北にある知念殿（トゥン）の鳥居の下に前川の村落石獅子をモデルとしたリトル石獅子が安置されました。集落の方がその拝所をとても大切にしていることがわかります。

前川の石獅子は、目がどれも破損しており、リトル石獅子はその部分は想像で作られているのですが、これがなんとも面白いなのです。機械づくりとはいえ、このような感じで、人は想像でモノを創作して、時を経るにしたがって少しずつ形が変わっていくのでしょうね。

また前川でぜひたずねてほしいのが、前川民間防空壕跡と前川樋川（メーガービージャー）です。

前川民間防空壕跡には、雄樋川（ゆうひ）に沿って岩盤の高低差を利用した50以上の壕があり、現在も食器や甕、遺骨まで残っています。その中の4か所では「集団自決」があり、20人の方が亡くなっているそうです。そのすぐそばに前川樋川があり、今も透き通った水が懇々（こんこん）と湧き出ています。石垣に戦前の「昭和十一年八月十五日竣工」と書いてあり、高度な石垣の加工技術を見ることができます。

公民館には「前川マーイ」という商工会が発行しているガイドリーフレットが用意されていて、私などお呼びではない、情報量豊富な素敵なリーフレットです。ぜひGETして散策ください。

各地の地図50頁

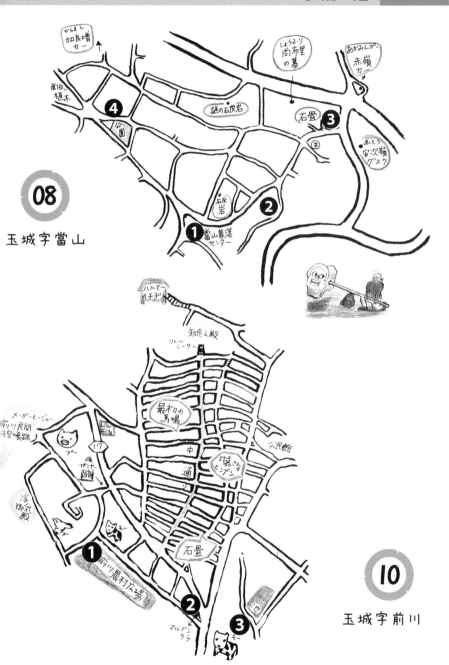

からよし
加良増
カー

面白い
植木

08

玉城字當山

しょうふり
尚布里
の墓

謎の砂岩

あかみんがー
赤嶺
カー

石畳 **3**

あとう
安沢嶺
グスク

石灰岩

4

公園

2

1 當山集落
センター

ハルマー
イチヂ

知念之殿

リトル
シーサー

最ネ刀の
馬場

メーガービージャー
シリツ民間
方空壕遺跡

ブー

17
LAWSON

ガシャ
跡

浮水
御殿

中通り

公況館

中嘉さんの
ヒンプン

石畳

1 前川農村広場

モー

2

マルデンテラ

3

モー

10

玉城字前川

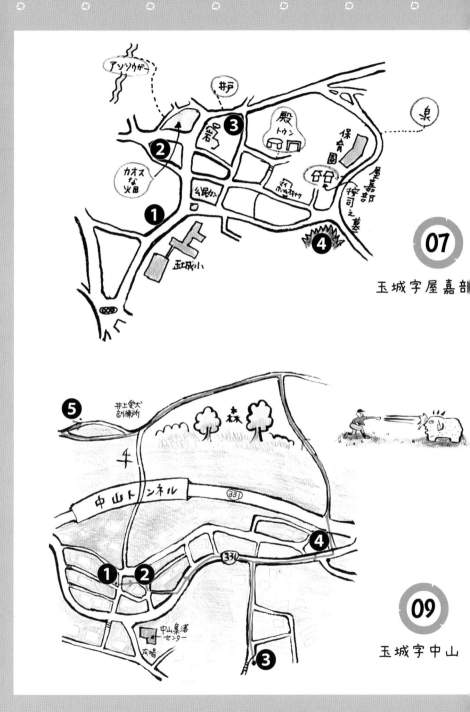

アソウガー

井戸

殿
トゥン

泉

③

カオスな畑

②

公民館

①

保育園

マイホーシャウラ

谷谷

屋比嘉部落揃司之墓

④

玉城小

⑤

井上愛犬訓練所

森森

牛

中山トンネル 331

① ②

331

④

中山集落センター

広場

③

百名には元々5体の石獅子があったそうです。現存しているのは、百名公民館に1体と、国道331号交差点に1体と、そしてなんと最近舞い戻ってきた、住宅街の一角にある1体です。この3体は形もサイズもほぼ同じで同じ作者だと思われます。重さは100キロ強といったところでしょうか。玉城字百名、中山、當山は、同じデザインの石獅子が集合しています。隣接しているということもあり、制作者は同じかもしれません。

沖縄の村落獅子の最古といわれる八重瀬町（元・東風平町）の「富盛の大石獅子」は極めて精密なデザイン、造形なのですが、そこからみると、この獅子たちは随分面白くデフォルメ（簡略化）されています。目、鼻、口、耳、尻尾ははっきりとしていますが、動物的な躍動感がある富盛の石獅子と比べると、近年のマスコットキャラ的な風合いです。

デフォルメとは、表現造作技術が稚拙、あるいは未発達であるがゆえにバランスが現実的ではなくなってしまったものではなく、あくまでも作り手の主観の反映として意図して変形させた造形表現です。例えば、私なら歯一本一本を作って

しまいますが、この石獅子たちは歯全体でひとつになっています。大ちゃんもよく言っていますが、技術を学び手先が器用になればなるほど細かいことをやりがちで、そこの欲をグッとこらえて技術の引き算があるとまた新たな良い作品になる、と（私も知ってるけどね）。まさにこの石獅子を作った人も、そのような作者だったのではと眺めています。

①西の石獅子は、小さなスフィンクスのようですが、胴に大きな穴が空いており、前足からお尻にかけて貫通しています。初めから石質は良くないと作者は絶対わかっていたはずなのに、あえて挑むなんて、かなりの挑戦者だと思います。私なら絶対挑戦しない……チューバーやっさー。ユーチューバーあらんど。

②北の石獅子は、公民館に安置されています。西の石獅子より石が少し柔らかそうですね。きっと何千年後ぐらいに風化の差がわかってくるのではないでしょうか。

「スタジオde-jin」の石獅子をお求めになるお客さまからよく「外に置いていたら溶けて無くなりませんか？」と聞かれます。すると大ちゃんは獅子のようにじっとその方を見つめ「沖縄をつくっている大地ですから、そうそう簡単には風化しませんよ。私たちが生きている間は形はかわりません」と言うとホッとされ、次世代にも見越して品定めをされます。耐久性が高いのも石の獅子の魅力ですね。

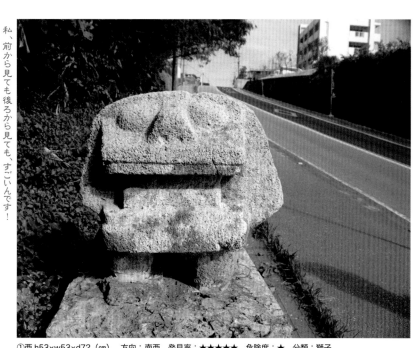

私、前から見ても後ろから見ても、すごいんです！

①西 h53×w53×d72（cm）　方向：南西　発見率：★★★★★　危険度：★　分類：獅子

……実は後ろ、穴ぽこだらけやねん。

フェンスぎりぎりにあるので自撮り棒での撮影をオススメしますよ。

③西の石獅子は、なんと平成30年（2018）のお盆過ぎに舞い戻ってきた！　取材依頼の電話をした際に、百名の区長さんから「そういえば戻ってきた獅子もいる」と電話をいただきました。さっそくかけつけると区長さんの隣には、石獅子に詳しい男性（当時87歳）も一緒にいらして、色々とお話をうかがいました。その石獅子は、昨年戻ってきて、新原ミーバルビーチへ下りる住宅地にあるとのこと。何かの間違いではないかと何度も話を聞きましたが、やはり現存する2体の石獅子のことではありませんでした。

だいたいの場所を聞き、半信半疑で百名を散策……。ない

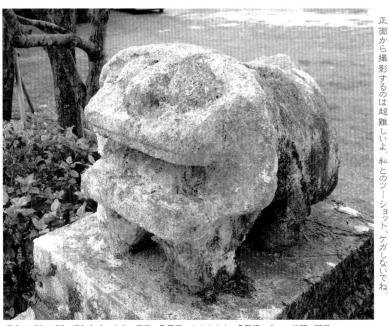

正面から撮影するのは超難しいよ。私とのツーショット、ケガしないでね。

②北　h55×w55×d70（㎝）　方向：南東　発見率：★★★★★　危険度：0　分類：獅子

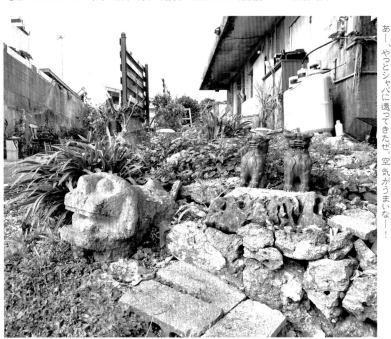

あー、やっとシャバに還ってきたぜ。空気がうまいなー！

③東　h54×w50×d60（㎝）　方向：南　発見率：★　危険度：0　分類：獅子

……。汗だく……。もうこれは集落の方に聞くしかないと思い、車を停めたすぐそばの民家で尋ねました。するとそこは偶然、前々々区長さんのお宅でした。事情を話すとすぐに詳しい方に聞いてくださり、一緒に暑い中歩いて案内してくださいました。路地を下り砂利道に出ると……。ありました、ちょっと小ぶりな石獅子が！

民家の角に設置されており、家主さんによると、昨年のお盆を過ぎた頃、何の前触れもなく南部のある工事業者さんが石獅子を返しに来たというのです。小さい頃この石獅子をよく見ていた記憶があり、約50年ぶりに帰ってきたのです。何か災いがあったので返しに来たのかどうか？ ということは敢えて聞かなかったそうです。しかしどうやって石獅子を運んだのかということだけは聞いていて、男性2人で担いで車に乗せたと言っていたそうです。2人では無理やろ……。

石獅子を盗った人は、何年間も返さなければならないという気持ちで過ごしていたのでしょうか。というか盗んだという自覚はなかったのでしょうね。何もなかったように静かに返し、盗られた方も多くのことを聞かない。これが沖縄の人の歯痒くも、いいところだな〜としみじみと感動してしまいました。……いいのかな。

しかし、新原ビーチを下る道というのが、今となってはけもの道のようになっていて、到底よそものがわかる道ではな

い……。昔はよく使用していた道だったようです。

浜比嘉島に百名の石獅子とそっくりな石獅子があることを伝えると、昔は馬天港から浜比嘉島に船がたくさん出ており交流があったということです。玉城字百名、中山、當山の石獅子はデザイン性から同じ人が制作している可能性が高く、浜比嘉島にも玉城周辺で人気の石ゼーク（石工）に作ってもらったということも考えられます（173頁参照）。

その後、当時の副区長さんにお話をうかがったところ、その工事業者は、石獅子のおかげか事業がうまくいき、自分の代が終わったので、後継者に災いが来ないか心配になって返しに来たのではないかと言っていました。なんと理不尽な話！ だと思いましたが、きっと、お人好しの石獅子もいるのですね。

現在公民館にある石獅子は東の石獅子で、今回帰ってきた石獅子は南の石獅子？ かもしれない。この石獅子は北のワッチャン（岩を割ってできたY字路）にあったものではないかという意見もあり、現在検討中ということです。とにかく今のところはあまりにも人目につかないところにあるので、明るい場所に移したいということでした。

こうした場面に遭遇し話をきけたとき、石獅子探訪してよかったな〜と思います。

地図はナシ！

12
知念 字久手堅（ちねん あざくでけん）
これ以上簡素化できない顔

南城市の最も東側にあるのが久手堅です。琉球王国随一の聖地である斎場御嶽（セーファーウタキ）が久手堅にあることを、皆さん、意外に知らないのではないでしょうか？ ぜんたいが琉球石灰岩でできた土地で、様々な場所で琉球石灰岩が隆起しています。西側に古くから続く集落があり、学校や公的施設も充実しています。東側の山手に斎場御嶽があり、特徴的な丘陵地を生かした立地で、海が見える店として点在しています。売地が何か所かありましたよ〜。う、うらやましい……。

そんな集落の交番の裏手に、少しとぼけ顔の石獅子が安置されています。珊瑚石でできており、他の石獅子などと比べると随分柔らかな素材という感じがします。ゴリゴリと彫ったノミの跡も見られます。しかしなんとシンプルな顔の作り!! この大胆さは、逆に勇気いります。まいった！

現在は鍛冶屋跡の方向へ向いていますが、当初は海からの方向へ向いていたという話もあります。最初は海からの方へ向いていたという話もあります。最初は海からの東南の方向を守るため、その後、徐々に火難から村を守る役目ヘシフトしていったのかもしれませんね。

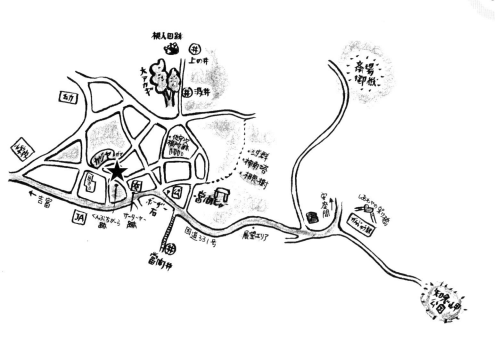

私の仲間、どこにいってしまったのかな。さみしいな。

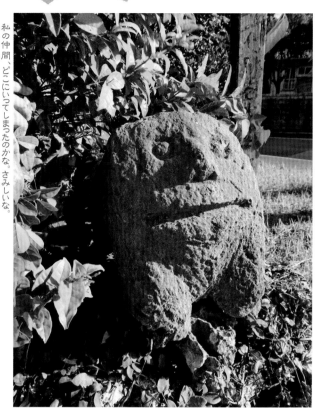

h50 × w32 × d66（cm）方向：北西　発見率：★★★★　危険度：0　分類：獅子

久手堅にはもともと3体の石獅子があったといわれています。もしかするとこの残った1体がいくつもの役目を果たしているのかもしれません。2体目の石獅子は、現存しているとこの50m先に埋められているとされていますが、本当かどうかは未だ闇の中です。もうひとつ公民館前にある、なんとなく顔に見えるボーザー石も気になりますね。

東には散策路があるみたいです。私が歩いたときは残念ながら整備されておらず、チャレンジしましたが、途中で身の危険を感じたのであきらめました。道があれば、シダ群、神南塔（カナントゥ）、相思樹などが見られるようです。……〈神南塔〉って、どんなよ～。すごく気になります。見つけた人、ぜひ教えてください。昔は交番裏に大きな池があり、学生達が泳いで涼んだとおじいさんが懐かしく語っていました。未だに湧き出ている井戸もたくさんあり、見所たくさんです。『〜跡』と表記されている場所が多く、昔を想像できる素晴らしい集落です。むらの傍らにある久手堅の大アカギも素晴らしいです。どの角度から撮ろうとも、全体図が撮れないという大きさ。まいりました。

13

知念 字知念・具志堅
猿のような石獅子代表

知念（ちねん）と具志堅（ぐしけん）は、南城市の南東にある大きな集落です。南の海岸は海抜0m（あたりまえ）〜北にある陸上自衛隊知念分屯地は海抜164mと、ちょっとした山並みで勾配のある集落で、特に国道331号から南は、どの家からも海が見えるような羨ましい地形です。知念・具志堅では、その地形も活かした一風変わったハイセンスのデザインのお家も見られて、とても楽しいです。勝手に自分が暮らしている幻想を抱き満足しています。字具志堅は1908年の島嶼町村制施行で字知念から分立した字です。

現在、石獅子は知念に1体、具志堅の東端に1体あります。どちらも猿のような顔をしていて、勇ましい印象はなく可愛らしい石獅子です。沖縄に猿は生息していませんが、猿が出てくる組踊りや、首里城から猿の骨が発掘されるなど、何かしらのかたちで猿を見た人がいたのかもしれませんね。恐らく制作時期、制作者は同じものだと思われます。

①知念の石獅子は、よく周囲を見ていないと通り過ぎてしまうほど風景に同化しています。実際、私たちも何度もスルーしてしまいました。初めは車でグルグル回っていたので見つ

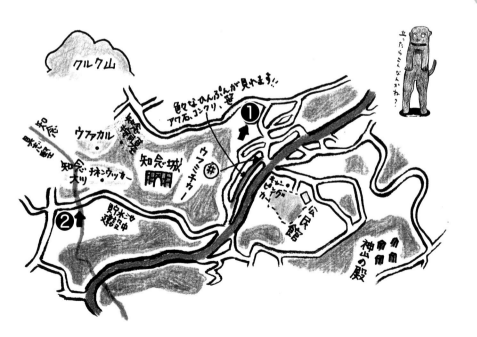

具志堅の「おきあがりこぼし」といったら私のこと！　　　　　　　　　　背景と同化しているからゆっくり進んでみて一。

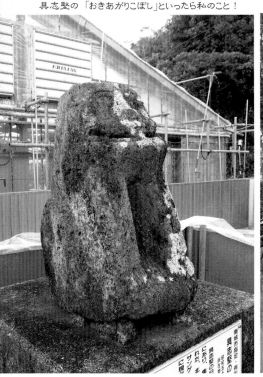

②具志堅　h92 × w40 × d84（cm）方向：北
発見率：★★☆　危険度：0　分類：猿

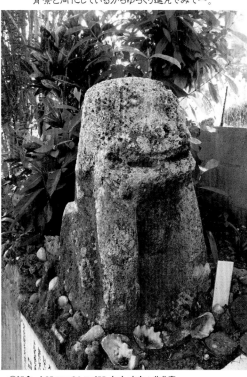

①知念　h85 × w34 × d55（cm）方向：北北東
発見率：★★☆　危険度：☆　分類：猿

からず、完全に車酔いしました。いや、歩けよ。

石獅子の周辺には、なるべく目立つようにか？大切にしようとしている心の表れからか、造花が何本も差してあります。行く度に花が違うので、こまめに手入れされているようです。案内板には、獅子は北北東に向いていると記されています。安置理由はサンゲーシの役目ということなので、ザックリと魔除け獅子ということになります。

②具志堅の石獅子は、ビニールハウス農場の敷地内にあり、起き上がりこぼし姿で、前足にストッパー役目の小石が挟まれています。具志堅は知念から分立した字なので、この石獅子ももともと字知念内にあったともいえます。南城市内では最も大きく、高さ92センチもあり、猿のような耳と長い尻尾がついているのが特徴です。北にあるクルク山のケーシ（返し）とされています。

知念といえば、やはり知念城跡!! 知念按司のお墓も堂々たる佇（たたず）まいで、360度全てが祈りをささげる場所となっているようなところです。たいへんうっそうとした林の中を歩いて行かなければならないので、そこそこ勇気がいるかもしれませんが、おススメですよ。

14

佐敷 字冨祖崎・屋比久外間区 プッチンプリンの足

冨祖崎は、南城市佐敷の東側海沿いにある人口400名ぐらいの小さな静かな集落です。自分の歩いている音しかしないぐらい静かですよ。

冨祖崎は明治33年（1990）に佐敷の各村から分割してできた字で、冨祖崎と呼ばれて120年しか経っていません。平坦な土地で海抜が低く、戦前は約3分の1の世帯がマースナー（塩田）を所有し製塩業に携わっていましたが、戦争でマースナーが荒れ、中頭の製塩業や輸入塩に圧倒され、戦後しばらくして製塩業は無くなりました。現在は農地としてサトウキビを主体に、インゲン、キャベツ、ドラゴンフルーツ、マンゴーなどを生産しています。サトウキビ畑や耕作地、ハウスなどは南側に、住宅地は北側にあります。住宅は古い建物が7割ぐらいといったところでしょうか。石垣に粟石をふんだんに使用した家もたくさんみられます。

国道331号線から冨祖崎集落へ左折し、住宅が集まる中心の交差点に①大きな石獅子が安置されています。南西の方角を向き八重瀬岳方角へ向いているといわれています。ダイナミックな表情に大きな体、足の指の表現が面白い石獅子で

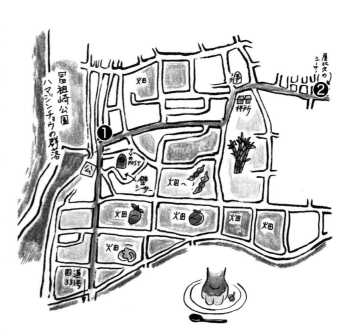

す。私は密かに「プッチンプリンの足」と名付けています。残念ながら制作者、制作時期については不明です。石獅子の中でも大きい方で石の質も良く重厚感が半端ないです。子どもなら絶対またぎたくなるサイズっ！きっとガタイのよい人が作ったのだろうな〜と想像します。

想像をはるかに超える大きさ。ライオンみたいに耳がパタパタ。

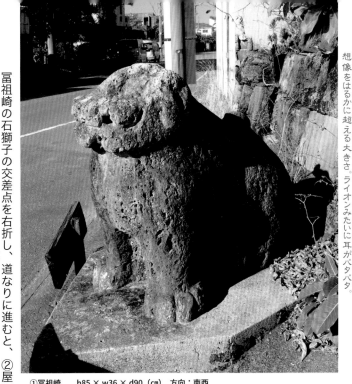

①冨祖崎　h85 × w36 × d90（cm）　方向：南西
発見率：★★★★★　危険度：☆　分類：獅子

61

冨祖崎の石獅子の交差点を右折し、道なりに進むと、②屋比久外間区の石獅子・シーサーイリ小（グ）にたどり着くという面白いコースです。お隣集落にもかかわらず、屋比久の石獅子はとても小さく犬のように可愛らしく耳が立っています。こ

の石獅子は戦後に作られました。どうやら八重瀬岳に向いているようです。いつも平御香（ヒラウコー）が焚かれた跡がありますよ。

冨祖崎の石獅子手前を海側に左折すると、海岸湿地帯に生息する「ハマジンチョウの群落」にたどり着きます。ハマジンチョウとは海岸沿いに生える絶滅危惧種とされている植物で、１月下旬に薄紫色の小さな花を咲かせます。実は県内でハマジンチョウが群生しているのは冨祖崎だけなのです。冨祖崎海岸から冨祖崎川河口まで東西５００ｍ広がる海岸線沿いを歩くのも、とても気持ちがいいですよ。

この耳、かわいすぎない？　控えめな手も素敵。

②屋比久外間区　h55 × w28 × d52（cm）　方向：南
発見率：★★★☆☆　危険度：0　分類：犬

15 字与那原・上与那原・板良敷・大見武
これが「沖縄マジック」

与那原町は、沖縄県で渡名喜村に次ぐ2番目に面積の小さい自治体で、特産は土壌を活かした焼物で、赤瓦製造業が多く集まっている場所です。石獅子は、現在、字与那原4体、字上与那原1体、字板良敷1体、字与那原大見武区1体と、全部で7体の石獅子が存在します。

まずは与那原町与那原の石獅子。碁盤のような道が特徴の与那原には、集落を囲うように4体の石獅子が安置されています。中島区にあった舌を出している③石獅子は、最近、工事のため与那原町コミュニティーセンターへ移されました……と思ったら、現在は「東宮殿下御上陸記念碑」の向かいに安置されています。忙しい石獅子さんです。この4体は古く見えるかもしれませんが、戦後に復元されたもので集落の方によると一気に4体並べて作られたそうです。昭和15年（1940）、民藝運動を起こした柳宗悦氏らが沖縄に来て、与那原の石獅子をいくつか写真に残しています。比べてみると現在の石獅子は、だいぶんダイナミックな形になりましたね。

沖縄県の気候は湿気も多く、植物の育ちもよいため、カビ

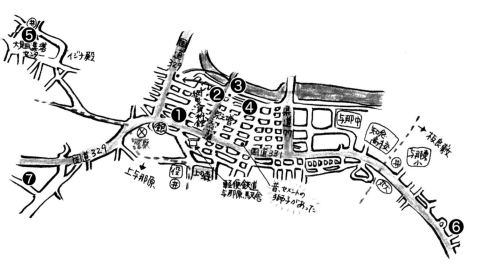

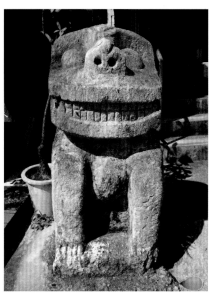

②新島　一番小ぶりだけど存在感、すごいよね。

①新島　あやしい微笑み。なにか企んでいるに違いない。

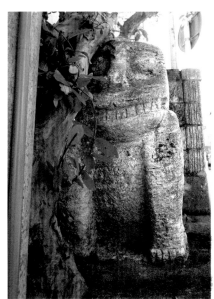

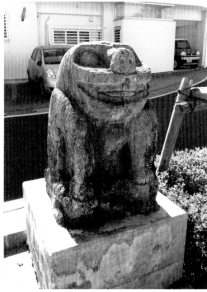

④中島　ちょっと、ちょっと！木がちぶるにめりこんどんどー。身長が縮みそうやし～。

③中島　あ～、やっと落ちついたわ。もうここから動かさないでね。

やコケがすぐに生え、たいして時間が経っていないものが、あたかも昔からあるように風化します。なので伝説や由来の話などは、意外に最近の話であったりします。これを私たちは「沖縄マジック」と呼んでいます。この４体もまた沖縄マジックにより戦前に作られたような風格があり、④中島区の１体は石獅子の傍に生えている木が石獅子の頭にめり込んでおり、文字通り必見ですよ！

また、大型のセメントシーサーが昭和32年（1957）に国道331号沿いに安置されており、昭和54年（1979）1月に琉球新報に写真と一緒に記載されています。現在はありません。見たかったな～。

板良敷の石獅子は、板良敷にはもともと2体の石獅子がありました。沖縄戦で消失しましたが、1950年粟石で復元されました。その容姿はダルマさんのようだったと古老は話してます。しかし再び行方不明となり、1986年水道工事の際に偶然掘り起こされたということです。昔は与那原方面へ向いていたとの証言がありますが、こういうエピソードをもった獅子は他の集落でも何体かあります。実際どこから土が運ばれてきているかわからないので、地元の獅子だとは断定できないのですが、板良敷の石獅子は与那原大見武区の石獅子と似ているため、与那原町の石獅子ではないかと思います。石の質もよく似ており、眉毛が大きく飛び出ていて耳が

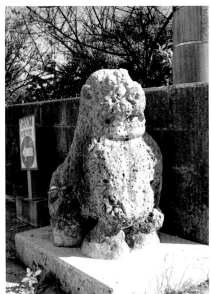

⑥板良敷　私、だるまさんみたい？　土の中から救出してくれてありがとう。

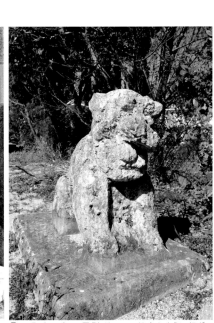

⑤大見武　顔の原型が……。好きなように想像してみてね。

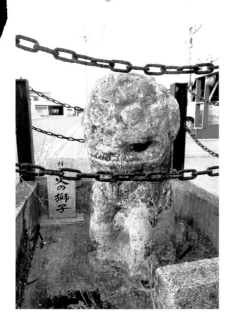

⑦上与那原　ここよく車が通るなー。ニーセーターはよく働いてる、感心、感心。

吊り上がっているのが特徴です。ぜひ見比べてください。

上与那原の石獅子は、火事が多かった大里のヒーゲーシ（火返し）として、東の方向へ向いています。南城市大里字古堅の石獅子とサイズ・形・表情がそっくりで、制作者も制作時期も同じではないかと思います。ただ石の質が違うので、誰かが真似したものとも考えられますが……。まだまだこれから聞き取りが必要ですね!!　琉球石灰岩ではありますが、珊瑚の結晶の部分が非常に多く、頭などは透明でキラキラと光って見える箇所がありますよ。

①新島1　h112 × w51 × d53（cm）　方向：南西
　発見率：★★★★★　危険度：★　分類：獅子
②新島2　h70 × w45 × d50（cm）　方向：北東
　発見率：★★★★★　危険度：0　分類：獅子
③中島1　h90 × w50 × d52（cm）　方向：北東
　発見率：★★★★★　危険度：0　分類：獅子
④中島2　h105 × w55 × d55（cm）　方向：北東
　発見率：★★★★　危険度：0　分類：獅子
⑤大見武　h35 × w68 × d94（cm）　方向：東
　発見率：★★★★★　危険度：0　分類：獅子
⑥板良敷　h75 × w42 × d60（cm）　方向：南西
　発見率：★★★★　危険度：☆（車）　分類：獅子
⑦上与那原　h90 × w36 × d80（cm）　方向：東
　発見率：★★★★★　危険度：☆（車）　分類：獅子

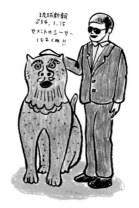

板良敷と大見武の獅子から初代の獅子が見えてくる？

八重瀬町/糸満市/豊見城市

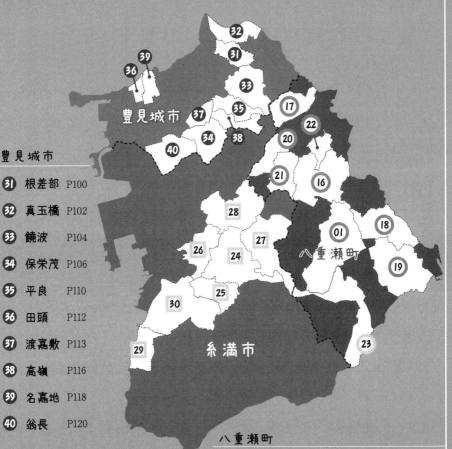

01 字東風平
ゴリラとシャクレ

字東風平（こちんだ）

具志頭村と東風平町が平成17年（2006）合併して出来た八重瀬町は、南城市の次に多くの石獅子が現存しています。

八重瀬町のど真ん中にある集落が東風平です。東風平はとにかく広い！　県道77号線から北は古い民家が多く、南は道路拡張工事の途中で新しい住宅やアパートがあるという印象です。た〜くさん散歩できますよ。

東風平の西から東にかけて4体の石獅子が集落の外側を向いています。まさに集落を守るザ・村落獅子！　といった出で立ちです。

昔は、旧暦の10月にはカママーイ（竈廻り）という行事がありました。竈（かまど）を廻るというのは、空気が乾燥している時期でもあり火事予防祈願として、丙（ひのえ）の日を選び、石獅子4か所を巡って、婦人達やむらの役員が祈願したそうです。また俗説では10月は行事がなくてご馳走のない月であるが、その期間食べものに不自由しないようにも祈ったとか。

①東の石獅子は、まさにゴリラです。お口の中にはたくさんの賽銭が入っており、集落の人たちの願いが伝わってきます。フィーザンである八重瀬岳の方向を向いており、現在はとまでは言いませんが、ジャラ付いてますよね。奈良の大仏

団地の隅から密かに人々を守っているという、なくてはならない名脇役のような存在で格好いいですね〜。

②西の石獅子も、東の石獅子と同じ制作者が作ったようです。前足のケモノ感が獲物を捉えそうな迫力があります。東風平の中では一番大きい石獅子で、タテ髪を意識して制作していることがわかります。もう少し後頭部に石の量があれば更に格好いい石獅子であったと思いますね〜。う〜ん、足したい！

③南の石獅子は、誰もが驚く血管と筋肉が盛り盛りのコンクリート製のシャクレ獅子です。二度見間違いないです。シャクレ石獅子は他の地域にもたくさんあります。削るのがもったいなくなるのでしょうかね〜。

元々は、東西北と同じような石獅子だったのではないかと思いますが、戦後はずっとコンクリート製の獅子が安置されています。いくらでも真似はできたはずなのに何故このような形になってしまったのか……。作者の方ご存命であれば申し訳ございません。石獅子の七不思議のひとつですね。

小高い山の上に設置されていましたが、住宅が建つにつれ、現在の位置に落ち着きました。

④北の石獅子は、頭下の装飾が栄える石獅子です。……ところでずっと思っていたのですが、首里城の石獅子もそうですが、仏像、菩薩、お地蔵さまなど、装飾品がジャラジャラ

私が石獅子界のゴリラ代表！ ウホ、ウホ！

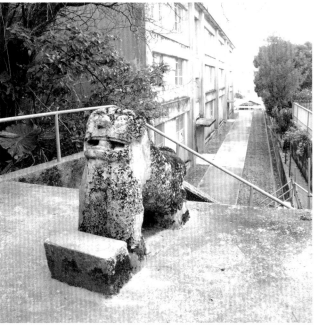

① 東　h 78×h 30×d 82（㎝）　方角‥東
発見率‥★★☆　危険度‥☆　分類‥ゴリラ

いつもお腹から葉が生えてくるのよ。気がついたらむしってもらうと助かります。

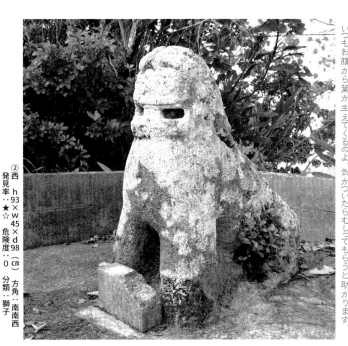

② 西　h 93×w 45×d 98（㎝）　方角‥南南西
発見率‥★☆☆　危険度‥0　分類‥獅子

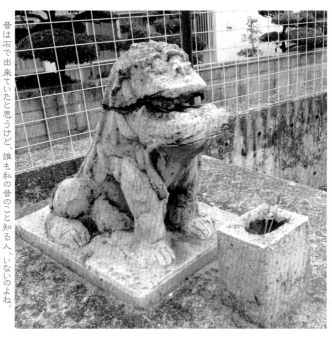

昔は石で出来ていたと思うけど、誰も私の昔のこと知る人、いないのよね。

③南 h46×w30×d50 ㎝
発見率‥★★★★★ 危険度‥0 方角‥南 分類‥恐竜

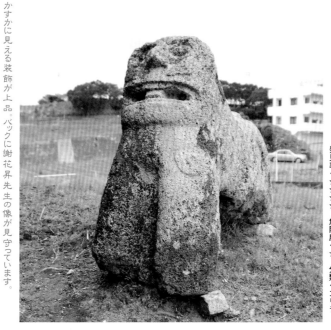

かすかに見える装飾が上品。バックに謝花昇先生の像が見守っています。

④北 h71×w35×d95 ㎝
発見率‥★★★★★ 危険度‥☆ 方角‥南西 分類‥ゴリラ

もピアスホールがあるんですよ。装飾品は、特別な存在を表したり、また耳飾りは智恵や人々の声を聞く慈愛を意味します。デパートなんかに行くと、いつもこのことを思い出して、石獅子には負けてられん！と張り合い、ピアスなどを吟味するのです。でも、前にテレビでマツコ・デラックスさんが装飾品について一番しっくりくる言葉を言っていました。「人は、装飾品をひとつ付けるごとに裸になっていき、自分らしくなる」と。大きな宝石を付けた人、特におばちゃんといわれる人は、しょうも無い遠慮などせず、いきいきと生きているような気がするな～と腑に落ちてしまいました。身に付けているものに短所を吸収させて歩くような……そんな感じもします。石獅子とおばちゃんには、何か共通点があるかも。私もおばちゃんだけど。

東風平は、130年程前に天然痘が大流行したときに、疫病退散のため、獅子加那志（しがなし）（獅子舞）を仕立てました。130年と聞くと獅子舞の歴史ではまだまだ浅いですが、ほかの獅子舞をよく観察しており、かつ東風平ならではのオリジナリティーあるコミカルな演出もありますよ。300年以上前から獅子舞がある集落では、獅子舞の形に影響されている石獅子が多く見られますが、東風平の石獅子は獅子舞より歴史が古いため、影響はされていません。4体

のうち3体は作者が同じと思われ、首にある飾りや胴体の装飾などから首里王朝の息吹を感じます！東風平十字路近くのハラガーには井戸もたくさんありますよ。井戸（カー）もたくさんありますよ。東風平十字路近くのハラガーには井戸の上にとびっきり可愛いコンクリートの獅子があります。私はこの獅子が一番好みなのですが……最近気付いたのです。あの筋肉隆々の③西の獅子と同じ作者ではないかと。一番好みと一番好みではない獅子が同じ作者とは……。なんとも複雑な思いです。

各地の地図79頁

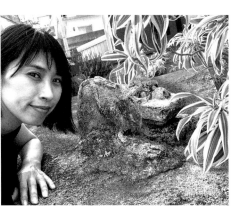

好みの獅子との、複雑なツーショット！

17
字宜次（ぎし）
後ずさりしちゃう雰囲気

八重瀬町宜次は、八重瀬町の一番北にある集落です。県道82号の東が古い集落で新旧の住宅が入り混じっています。南西は農業や畜産などが盛んで、遠くまで景色が見渡せる丘陵地が続いています。

宜次には戦前4体の石獅子が存在していましたが、戦後幾度かの盗難や土地改良の末、現在残っている石獅子は、「子ヌ方のシーシ」と「卯ヌ方のシーシ」と呼ばれる獅子です。他は陶製の獅子が安置されています。石獅子があった場所は明確で、今も旧暦の10月1日に火の用心を祈願し、時計回りに4体の獅子を拝む「カママーイ」という行事が残っています。

①子ヌ方のシーシは集落の北の石獅子で戦後1965年頃に当時の区長さんが手彫りしたのではないかといわれています。自然石を生かし、うま〜く顔を作っていますよね。

②卯ヌ方のシーシは4体の中で一番古く戦前の石獅子ではないかといわれています。小高い山の上に安置され、いつ行っても清掃がされており、石獅子の真上だけ光が差し込み、怪しい笑みで迎えてくれます。ついつい後ずさりしちゃう

……。密かにこの石獅子のファンは多いです。場所がわからなかったので集落の人にお話をうかがってから行きました。しかし、本当にここにあるのかというぐらい藪の中で、沈む落ち葉の上を200mほど登りました。そうすると綺麗に草刈りがされ空から光が差している開けた場所にでました。その真ん中に石獅子がありました。

この石獅子の聖域と言わんばかりの空間で、入ってよいものかどうなのか……。「失礼します失礼します失礼します」と、何度も言いながら恐る恐る近づきました。うつむいているかのような角度の顔の表情を見て、背筋が凍りました。口角が上がりヒッヒッヒと声が漏れてきそうなぐらいニンマリと笑っているのです。このときは一人で来ていて、しばしこの圧巻な雰囲気に呆然としながら動けなくなってしまいました。立ちつくしていると足、顔、手に膨大な蚊に刺されていることに気づき、お礼をして帰りました。

昔からここにその石があり、その場で制作されたのか、下から運ばれてきたのか不明ですが、石獅子を拝むまでの道が綺麗に刈られており、非常に大事にされていると思いました。集落の人と石獅子は深くつながっていて、集落の人でないとわからないことがたくさんあるような気がして、石獅子に疎外感を感じたのは初めてでした。

昭和12年（1937）生まれの女性の方にお話をうかがっ

私の顔、どこにあるかわかる？　直接見に来たらわかるさ～。

②卯ヌ方のシーシ　h45 × w27 × d74（㎝）　方角：西
発見率：☆　危険度：★★★（蚊）　分類：人

このつぶらな瞳、よく見るとかわいいさ～。

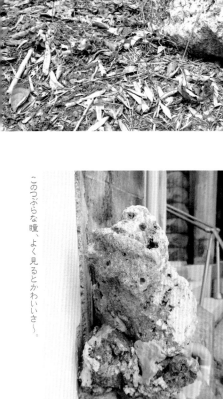

①子ヌ方のシーシ　h45 × w30 × d78（㎝）　方角：南東
発見率：★★★★　危険度：☆　分類：何か分からん

たところ、昭和の始めめごろはこの場所にムラヤー（公民館）があり、すぐ近くのクムイ（溜池）のそばに石獅子があったと記憶しているということでした。よくクムイでタニシを採って遊んでいたから覚えているともおっしゃってました。

また石獅子はもともとは運玉森の方向へ向いていたという方もいます。

このウーマクお姉さん（当時85歳）の小さい頃の遊びが面白くて……。地面の小さな穴に竹の葉を差し入れ、釣りのようにして毛虫を引き上げてその数を競ったり、山羊の油を盗んで兄弟で分けて食べたりとか（山羊の油って美味しいの？）、馬の尻尾の毛を抜いて輪っかを作り、木登りトカゲを捕まえ、お腹を潰して卵を押し出して遊んだと言っていました。どの時代も子どもは酷い遊びをするものですね……。

いろいろな虫たち、私たちを成長させてくれてありがとう。

現在、宜次は字誌を作っている最中で、文化財全般に詳しい方にお話をうかがえました（その後2022年4月に完成しました）。急にうかがったのにもかかわらず、むらの高齢の方に電話していただいたり、御嶽などを案内していただき、本当に良くしてもらいました。ありがとうございます。

陶製の獅子も大切に安置されております。牛ヌ方のシーシは戦争で破壊され、1980年代まで石の獅子があったようです。西ヌ方シーシは1995年に道路造成工事が行われた

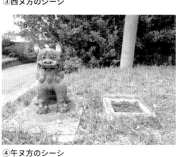

③西ヌ方のシーシ

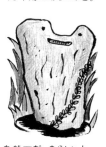

④午ヌ方のシーシ

40年前はあったけど。

自然石だったらしいよ。

ときに消失しています。どちらも長嶺操先生の『沖縄の魔除け獅子』には写真が掲載され最近まであったということです。

ということで、残っている写真を参考に当時あった石獅子を絵で勝手に再現してみましたよ～。

各地の地図79頁

18 字新城
シンプルにしてやったぜ

人の顔を最小限シンプルにしてやったぜ！ 目、鼻、口、村落獅子の前提条件を明確にクリアしている衝撃的な表情をしています。①西の石獅子は、若干、胴体にひねりがあり首をかしげているように見えひじょうに愛嬌があります。昔、芋判子でこんな顔作ったことあるような気がしますね。新城神社の真裏という、あまり人目に触れない場所にあります。

もうひとつの②東の石獅子は、新城公民館から北へ80m進んだ住宅街の一角にあります。わし、暑さで溶けてますねん……。少し小ぶりで彫刻的表現もあまい。集落の外、通りにお尻を向けて東側に向けて鎮座してます。2体とも制作技法や表情が同じで制作時、制作者は同じではないかと思います。

新城はかつて4体の石獅子が東西南北にありましたが、現存するのは2体です。北にあった3体目は、約30年前に盗難に遭い今も何処にあるかわかりません。盗まれたのに気づいたとき、道路には獅子を引きずった跡が残されていたそうです。集落の方によると、『沖縄の魔除け獅子』の著者、長嶺操氏が調査に来たときは、まだ3体はあったということで、本にも写真が記載されています。もう盗んでどうするのさ～。

戦前にあった4体目の南の石獅子は存在していたのは記憶にあるが、誰もどこにあったか覚えていないという謎の石獅子。人間界でも、あんな人いた？ という感じで存在価値が揺らいでいる人がいますが、そんな摩訶不思議現象が石獅子界にも起こっているようです。旧暦2月の吉日に獅子拝みがあるのですが、ここにあったのではないかという暗黙の了解のもと、公民館南の畑と荒れ地の間を向いて拝みます。もしかしたら、この荒れ地の中に今も石獅子が潜んでいるのではないかと思っています。何回か公民館に通い古老に話をうかがいましたが、伝承を知る人は少なく制作時期が随分と古いのではないかと思います。畑を掘らせてもらえないかなー。

4つの石獅子は集落に襲いかかる諸々の悪霊を払うため、村民の総意で、ヒーザンである八重瀬岳の方向に向けて安置されました。

新城は拝所が多く各門中が拝む箇所が決められています。御願場所が多すぎて、私は「スパルタ御願」と呼んでいます。他の字の拝所まで拝むんだからもう大変。もしかして、この

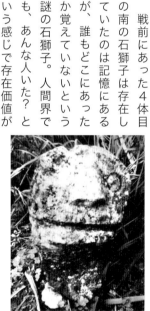

北の石獅子『沖縄の魔除け獅子』より

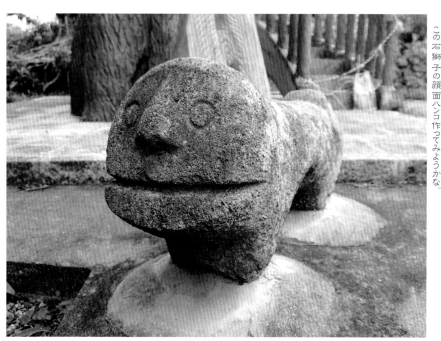

この石獅子の顔面ハンコ作ってみようかな。

①西の石獅子　h62 × w33 × d100（cm）　方角：南東
発見率：★★☆　危険度：★☆　分類：獅子

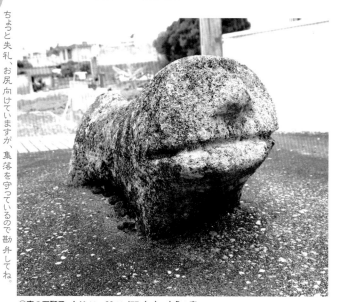

ちょっと失礼、お尻向けていますが、集落を守っているので勘弁してね。

②東の石獅子　h41 × w32 × d77（cm）　方角：東
発見率：★★★★　危険度：0　分類：獅子

拝みが精神的にも肉体的にも長生きの秘訣なのでは？　各井戸にも面白いエピソードがあり、特に恩井はウーガー素晴らしい石積みですよ。範囲が広すぎて地図には書けませんでしたが、南側にある新里壕、ヌヌマチガマ・ガラビガマ（要予約）にも足を運んでいただきたいです。

各地の地図78頁

19 字具志頭（ぐしちゃん）
大きすぎて測量不可能

残念ながら、初めて行く人は絶対に見つけられません！結局、場所を知っている方に案内していただきました。富士山の樹海ってこんな感じなのだろうなって思います。藪の中を何度も探しましたが、なかなか見つからず3年前ぐらいに知人に教えてもらい見ることができました。たぶん認知度県内最下位！の石獅子です。自然石に口、鼻、胴体は人の手によって加工されています。

県内には元々その場所にあった琉球石灰岩に彫刻を施している石獅子が何体かあります。ここに石獅子がほしいけど適当な石が見当たらず……、じゃ、ここにある石で彫ってしまえ！　この石は生き物のように見えるから彫ってみようというスタンスかどうかはわかりません。石獅子は盗まれたり、工事で行方不明になったものがたくさんあるので、移動できない石に彫刻をするということはとても贅沢なことです。石獅子と言われなければわからないぐらい、あやふやな造形なのですが、口元は何かしらの動物にしようと人の手で彫られているのがわかります。しかしとにかく大きい……。こんな藪の中でどういう意図で作られたのか詳しいことはわかって

いません。台風の後、2、3人で見に行くのがベストですよ！雰囲気にあった彫刻をするなんて、まるで磨崖仏（まがけぶつ）の縮小版といったところでしょうか。磨崖仏はインド・中国に著名なものが多く、日本では平安時代初期（794年〜）頃から作り出されたといわれております。ということは石獅子も石質によりますが、このあと何千年も残り、大きな災害が無い限りはずっと人に見てもらえることができます。これぞ作り手の醍醐味ですね！

八重瀬町立具志頭歴史民俗資料館前に気持ち良いふくぎの並木道があります。その道に沿って石垣の中に、それはあります。「上地ぬンメーハナヤー」変な名前ですが、これも立派な魔除けのシーサーとされ、特に子どもたちから人気があり、シーサーの歌まであったそうです。福を願い顔を撫でいくことが多かったので、顔がなめらかになりました。ジーッと見ていると、うずうずしてくるな〜と思っていた理由が最近わかりました。この「上地ぬンメーハナヤー」はホームベース形の枠内にあり、長らくソフトボール部だった私は勝手にちむどんどんしていたのです。くだらない話、失礼しました。

面獅子は県内でも珍しく貴重な存在です。福笑いのように目や口が自由な配置になっていますが、見れば見るほど面白い面獅子です。ぜひナデナデしてやってくださ〜い。

マギーねー。知っている人と来たら確実よ。1人で来たら迷うよね〜。

とにかく大きい　方向：東北
発見率：0　危険度：★★★★☆　分類：獅子

上地ぬンメーハナヤーはナデナデしたらいいことあるかもしれないかもよ。

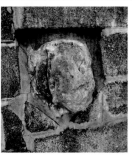

h50 × w40 × d19（cm）
方向：南東
発見率：★★★★★
危険度：★★★★☆（車）
分類：人

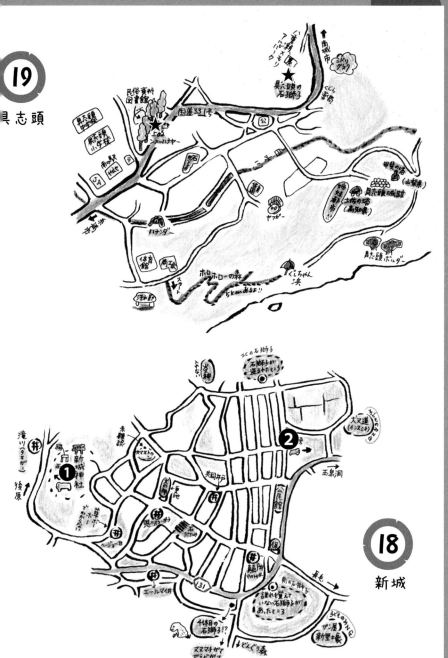

17 宜次

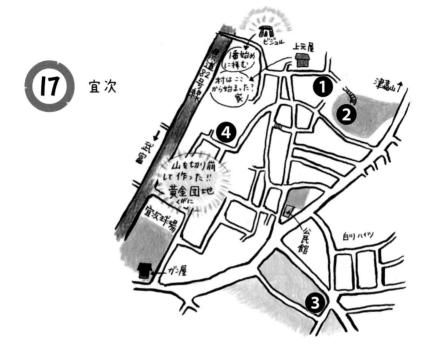

16 東風平

20

字小城（こぐすく）
ニョキニョキとニーセー石

地面からニョキニョキと生えてきた石獅子。「ニーセー石」とよばれ、手足も無く、顔と長い首で勝負です。頭上が大きく欠けておりダイナミックにコンクリートで修正されています。通常の文化財なら、きれいに再現され補修されていることが高く評価されますが、石に関して専門家ではない、市井の人が心を込めて、それなりに修復していることにすごく価値があると思います。

集落の南側の山の上「くゎーきぶく」に、ニーセーター（青年達）が栄えるための守り神として安置され、与座岳、南山グスクのある南南西へ向いています。

制作者も制作時期もわかっておりません。現在も各種行事の度に青年や役員方がこのニーセー石を拝んでいます。

近年、字誌の制作を予定しております。

地図ナシ！

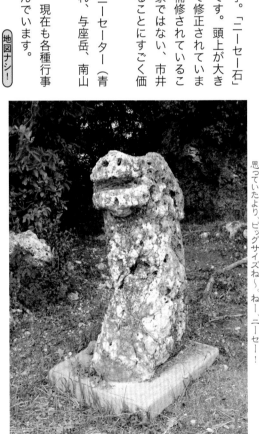

思っていたより、ビッグサイズね〜。ねー、ニーセー！

方向：南南西　h118 × w51 × d61 （cm）
発見率：★★★★★　危険度：0　分類：恐竜

21 かつての城下の石獅子たち

字志多伯（したはく）

八重瀬町の北西にある志多伯は、グスク時代（約11世紀〜16世紀）はティミグラグスクの城下として栄えており、当時の遺跡がたくさん発掘されているようです。

志多伯には現在4体の石獅子があります。1つは夫婦獅子のペアなので、厳密には5体の石獅子です。志多伯公民館にある資料によると年代はわかりませんが、公民館にある石獅子が4体の中で一番古いと記されています。安置された当初は、この場所にはなく、随分経ってから東西南北、村落の四隅に安置しなければならないという考えができ、便宜的にこの場所に安置されたようです。

昔から年に一度旧暦の8月20日に石獅子の御願があり、村神、字役員が中心となり、ビンシー（お酒や米、お塩などの祭祀用具を入れる小箱）、オチャノコ、重箱2つ、線香をうさげて5体の石獅子をまわります。北の石獅子は草の生い茂った場所にあるため、草刈りをするこの御願のときが見るチャンスです！　それ以外はハブがいるかもしれないので完全防備をお勧めします。

①南の獅子は、目がへこんでいる珍しい獅子で、つぶらな瞳！　①南の獅子は、目がへこんでいる珍しい獅子

子です。胴体にもいい具合に穴が空いており、自然石をうまく生かした石獅子です。いい顔をしているので昔からみんなに親しまれていたそうです。志多伯の公民館の真後ろにあり、八重瀬岳の方角の南へ向いているので、南の石獅子と呼ばれています。

公民館から西へしばらく歩くと、緑のきれいな志多伯農村公園が見えてきます。その隅っこにお利口さんじらーの②西ヌ端の石獅子がいます。もう「ワン」と鳴く寸前！　犬のような石獅子です。よくよく見ると可愛らしい舌がペロリンチョ。この石獅子が一番古いという研究者もいるとか、いないとか。

③卯ヌ端の夫婦石獅子は、どんなに探しても見つからないと思います。何故ならすごく高い場所にあり、更に鍵がないと石獅子のある敷地内に入れないからです。ハッキリ言って、もうほぼ原型がなくて石の質もよくありません。顔の表情もあいまいで、かろうじて口があるかないか。左の獅子の方が大きく感じ、こちらが夫ということになるでしょうか。何度か移動しているようですが、かなり難関な場所にお引っ越しされてきましたね……。

④北の石獅子は、とにかく草ぼうぼうのガジャンうようよです。ほぼ自然石で人の手は加えていません。どの方向から見ても顔に見えるので、どの方向に向いているのかわかりま

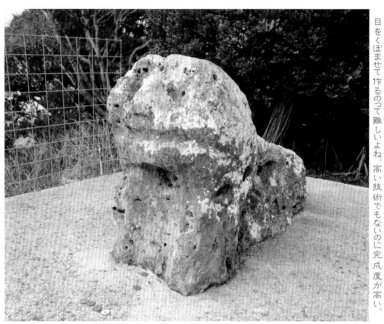

目をくぼませて作るのって難しいよね。高い技術でもないのに完成度が高い。

①南の石獅子　h65 × w40 × d95（㎝）方角：南西
発見率：★★★★☆　危険度：0　分類：獅子

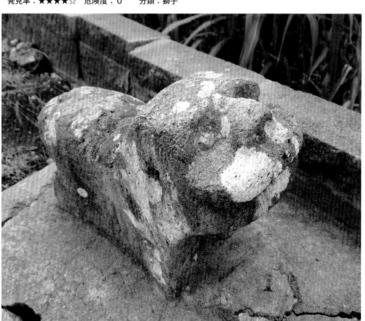

ウマイー（馬場）の横にいるよ。いつもザワワしてるぜ～。

②西ヌ端の石獅子　h42 × w25 × d62〔㎝〕　方角：北西
発見率：★★★★　危険度：0　分類：犬

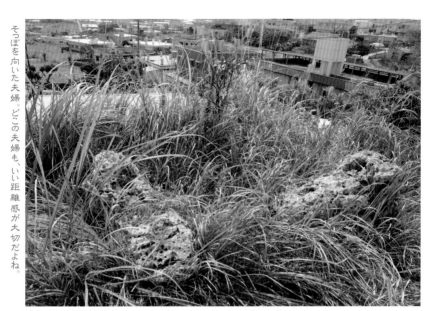

そっぽを向いた夫婦。どこの夫婦も、いい距離感が大切だよね。

③卯ヌ端の夫婦獅子　左 h42 × w35 × d80　右 h44 × w30 × d70（cm）
　方角：北西（左）　発見率：0　危険度：★★☆　分類：何か分からん

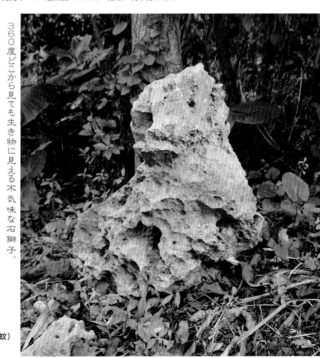

360度どこから見ても生き物に見える不気味な石獅子。

④北の石獅子
h65 × w50 × d50（cm）
方角：わからない
発見率：☆　危険度：★☆（蚊）
分類：何か分からん

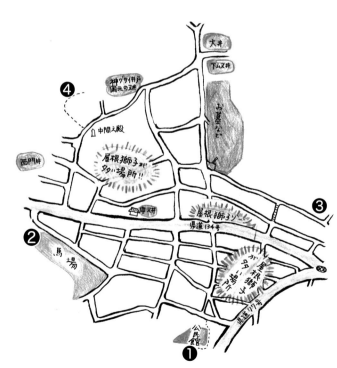

せん。年に2回草刈りがあるのですが、その時が見られるチャンスです。

集落の中には井戸が6か所あり、現在は使用されていませんが、一定の水量を保っている規模の大きい井戸が特徴です。大井に至っては、もう池に近いです。人の手によって作られた井戸を創り手として見ると、その形状から随分苦労をしたのではないかと、むらの先祖の方々と共感できるものがありました……一方的に思っているだけ。

志多伯は屋根獅子が多い！　志多伯公民館を中心に赤瓦の家がたくさん残っています。漆喰シーサー、コンクリシーサー、ペンキに侵されたシーサー（笑）などあります。しかも、一件の屋根に2つも乗っかっている家もありますよ。それぞれ個性があってとっても面白いです。石獅子を探していると下を向いて散歩しがちですが、上も見ながら歩いてみてくださいね〜。

もうひとつおススメがあります。お昼前にお散歩してみてください。正午になると志多伯からお昼を知らせる音楽が鳴ります。そして隣の当銘からも音楽（「谷茶前節（タンチャメー）」？）が鳴り、またどこからかチャイムが鳴り、音楽のせめぎ合いが始まります。さらに犬の遠吠えが重なり、静かな集落が一気に賑やかになる瞬間です。集落の方々は慣れていると思いますが、なかなか無い面白い体験ができますよ♪

22
字伊覇（いは）
バランスの妙が細かい

小顔に長～い首と胴体。なかなかこんなバランスの石獅子はいないです。よくよく見たら耳、髪の毛、足の指など表現が細かい。八重瀬町字東風平と伊覇の境の高台にあり東の方向を向いています。2013年に道路拡張により現在の位置に安置されました。古老によると、伊那村の家は西向きに建っており、「西向きに建てないと成功しない」といわれていました。東に向けて建てると、ヒーザン（火山）とされる糸数の山に向いてしまうので、村はずれに石獅子を作ったといいます。

地図ナシ！

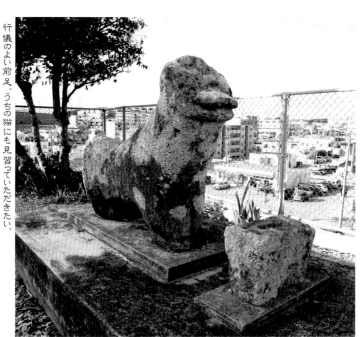

行儀のよい前足。うちの猫にも見習っていただきたい。

h80 × w30 × d106（cm）　方角：東
発見率：★★★★　危険度：0　分類：獅子

23 字安里（あさと）
軟体動物のごとく

安里の石獅子はもともと2体安置されていましたが、今は集落の北に自然石風の1体が残っており、その名は「シーサーブリグヮー」。ニョキニョキと前進しそうな巨大な軟体動物！昔は顔があったのかな？　現在、那覇ゴルフクラブにあるグファナシクの北西の方角へ向いています。昔の地図によると那覇ゴルフクラブ一帯は採石場となっており、安里は石が豊富にあった集落だったようです。

もう1体は安里公民館近くの「シーサームイグヮー（獅子森）」に埋められたと伝えられています。おそらく戦前に埋められたと思うので、今や形など知る人はいないのではないでしょうか。

安里は八重瀬町の南にあり、北は民家、南は農地が中心でなだらかに下る細長い形をしています。

石獅子散策でいろんな集落をまわっていると、だいたいどこでも新

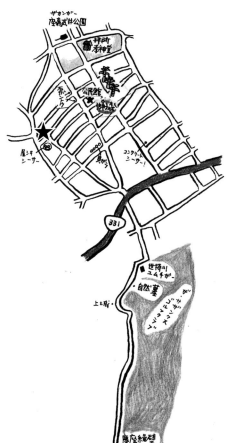

しいアパート・マンションが建てられているのですが、安里は大通り沿い以外、ススキが生い茂る中に赤瓦の民家が多く粟石の塀と立派なヒンプンが目立ち、石やコンクリートや漆喰の屋敷シーサーを数多く見掛けました。

また石敢當も多く残っており、高い位置にドカーン！とあるのが特徴です。

国道331号線をまたぐと、堂々たる共同井戸の世持井（ユムチガー）や地元の方しか知らない絶景の慶座絶壁（ギーザバンタ）があります。国道331号線から南は車で移動することをお勧めします。

実は1年に1㎝ずつ進んでいるという噂もあるとか……。

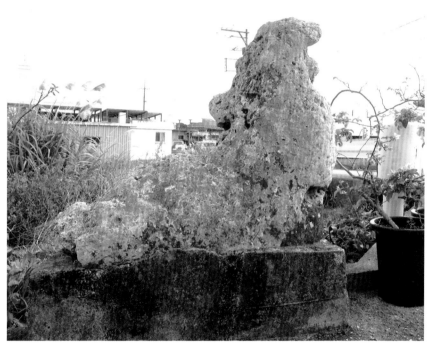

h88 × w40 × d116（cm）方角：北西
発見率：★★★★　危険度：0　分類：何か分からん

24 字大里（おおざと）
名は無いが堂々たる佇まい（たたずまい）

糸満市大里は、市内でも最も高い与座岳のふもとの上位端に位置します。報得川が流れる北西側にかけた斜面に現集落が位置しています。北は拝所がたくさんある大城森（ウフグスクムイ）、西は南山城跡と見応えたっぷりです。那覇市からもそんなに遠く感じることはなく、軽くドライブして散策できる場所です。

集落の中央北側に大きな石獅子が現存しています。南東の方角を向いており、名前は無く制作時期も制作者もわかりません。石獅子には様々な役割があるのですが、大里の場合は隣にある龕屋（ガンヤー）を守る役目をしているようです。龕とは人が亡くなったときに亡骸をお墓まで運ぶ葬祭具です。その龕を収めているのが龕屋です。

龕屋は昭和26年（1951）8月15日に各家庭から出資し創設されました。同時に石獅子の台座を作って設置されました。戦前の龕屋は赤瓦だったそうです。龕は現在使用されていませんが、昔は近隣の国吉や新垣にも貸し出しをしていました。

石獅子はゴツゴツとした琉球石灰岩で表情ははっきりとしませんが、堂々たる佇まいです。胴体に装飾した彫刻跡があ

り、首里城にあるような石獅子を模したかもしれませんね。『大里誌』には、大里には多くの石ゼーク（石工）がいたと記されています。お墓も拝所もたくさんあるので、忙しく活躍されていたと思います。

大里といえば一番有名なのが嘉手志川（カデシガー）ですね。県内でも特に規模の大きい井戸（ほぼプール？）で、休みの日は水遊びをする親子で賑わっています。とっても冷たく気持ちいい水で、どんどん湧き出てきます。昔から雨の少ない時期でも枯れることがなく、以前は本島あちこちから水を汲みにくる人がいて、集落には給水係という役割ができたほどでした。

大里は多くの人が海外に移民しています。故郷の大里では水が豊富にあることが当然だったので、厳しい環境だった移民先では、水の有難さをとても感じたといいます。現在も湧き出ている井戸は、嘉手志川以外にもたくさんあります。

大里の方言は独特で、現在は解明できない名前の御嶽、川、井戸、拝所があります。ズブン、チョンチョンガー、ビルン、トンドン川、ティラドゥン、ワタキナー、アクガーなどなど。ウルトラマンの脚本家・金城哲夫氏が命名したのかな？　と思うほどです。そんなシュワッチな！

各地の地図95頁

しかます！私より台座が目立ってない？

h72 × w38 × d115（cm）　方角：南東
発見率：−★★★★　危険度：0　分類：獅子

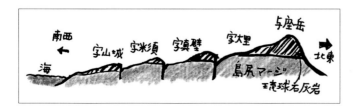

25 字国吉（くによし）
放心状態の石獅子

緊張で頭が真っ白、というのはこんな表情のような気がします。①放心状態の石獅子——。耳らしきものが彫られています。パッと見は、南城市玉城百名のようなタテガミを表現したかったのでは？　途中で断念しちゃったのかな……と思っていたのです。でも散策してみると、集落内は立派な石垣の塀が多く、この放心状態の石獅子は、その形からして、こうした石垣の石を再利用して出来た石獅子ではないでしょうか。

手足のない石獅子は、宜野湾市喜友名（きゆな）、宜野座村惣慶（そけい）に多く見られ珍しくありません。石獅子のよいところは、目、鼻、口があればOK！　いや、あるいは、目、鼻、口、どれかあればOK！　なのです。とにかくこれといった定義はなく、その人が石獅子といえば石獅子なのです。言ったもん勝ち。本来は、民家があったであろう敷地内に、南西へ向けてポツンと直置きされています。今は方角に意味はないと思われます。　村落獅子か、屋敷獅子か不明です。

この石獅子から北へ200m進んだ畑の中に、新しい立派な村落獅子②「字国吉守護獅子」が、ユタの意見を参考にし

て、2000年に安置されています。機械作りではありますが、近年で石獅子を新しく作るというのはなかなか無いことなので、集落の方々の関心の高さがうかがえますね。写真を見て気になりませんか？　石獅子の左下に石ころが……。

そうなんです。この石が元々あった石獅子だったというのです。よくよく見ると人の手が加わっています。真っ二つに割れてしまったという印象です。畑の中を探したら出てきそうですね。

集落北側高台には、国吉グスクがあります。頂上に行くまで迷うので複数人で行くことをオススメします。近隣の南山グスクの防御砦的役割を持っており、頂上からは、南山グスク、照屋グスク、大城森、真壁グスク、真栄里グスクが見渡せます。少々荒れて不気味ですが、とっても高い位置に石垣が組まれており、どんな風にして建築したのだろうと感心しました。

「石を投げれば神谷さん」というほど神谷さんの多い集落は、赤瓦の家がたくさん残っており、屋根獅子も多く見ることができます。空き屋敷も多く、そこにはトートーメー（位牌）だけが置かれています。

人口が減少しているのかなあと思いきや、最近は主要道路沿いに分譲住宅が建築され、人口が増加しているようです。

各地の地図94頁

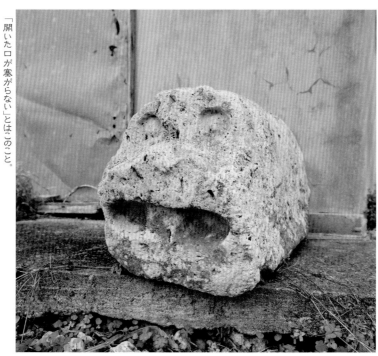

「開いた口が塞がらない」とは、このこと。

① h29 × w26 × d64（cm）　方角：南西　発見率：★★☆　危険度：0　分類：人

わったーの半分
どこいったのかね。

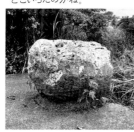

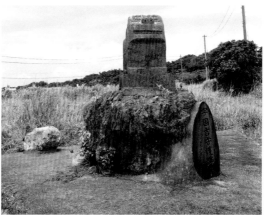

歴代の獅子の前に堂々と失礼します。

②字国吉守護獅子　h72 × w47 × d105（cm）方向：東
発見率：★★★★☆　危険度：0　分類：獅子

26 字照屋
格調高い孤高の石獅子

よっ！ 獅子のなかの獅子！

村落獅子としてはもしかすると2番目に作られたのではないかと言われている石獅子が照屋の石獅子です。特に石の質が良いというわけでもないのに、顔の彫刻は細かく格調の高い石獅子のように感じます。何人かの方に石獅子との関わり合いや思い出などをうかがいましたが、あまりほどよい答えは返ってきませんでした。これは石獅子の中でも、孤高な存在であったからなのかもしれません。私は触れてはいけないことを質問してしまったのか……とまで思いました。

この石獅子は移動に移動を重ね、なんと4度目でこの位置に落ち着いた忙しい石獅子なのです。ヒーザン（火山）といわれ人々から恐れられた八重瀬岳をにらみつけるように置かれています。現在も旧暦10月1日ヒーゲーシ（火返し）の「クルンゲーの御願」と「水の御願」のときに拝みがあります。

照屋は糸満市の中央に位置しており、海には面しておらず平たい丘にあります。北には報得川が流れ畑が広がり、中央に昔からの集落があり、南側にも畑が広がり、昔は軽便鉄道が走っていました。サトウキビ、芋、野菜を栽培していまし

たが、戦後は水が豊富なこともあり、稲やい草も栽培され筵も販売していました。集落内は、圧倒的に「金城さん」と「大城さん」が多く、何かと混乱するので、改名された家もたくさんあったようです。

照屋で一番驚いたのは、井戸の水質の良さです。農業用水などに使用されているのが多いのですが、どの井戸も飲料水として使えるのではないかと思えるほどの透明度100％！ 私は今まで数々の井戸水を見てきましたが、一番の透明度で水の勢いも抜群です。むらを代表する井戸はティラガーと呼ばれ、それはそれは立派な井戸です。軽便鉄道がそばを通っていた昔は、鉄道の下をわたって毎日水を汲みに行ったとおばあさんはおっしゃってました。北にはカミガーとソージガーがあります。カミガーのそばには一枚岩でできた小さな頑丈な橋もありますよ。タナガーの水で作る豆腐も美味しかったということです。

戦争で破壊されたと思われていた報得橋の一部が平成3年（1991）の改築工事の際に発見され、移築復元されています。石積みの美しい橋で、そばには17世紀に報得橋がどのようにして作られたかという石碑「報得橋記」があります。この石碑についての民話もあります。「昔、イッカンウェーブーとジョーサグンウェーブーという力持ちがおり、イッカンウェーブーが大城森を持ち上げ、ジョーサグンウェーブーは爪

堂々たる佇まい。石原良純もびっくりの太い眉！

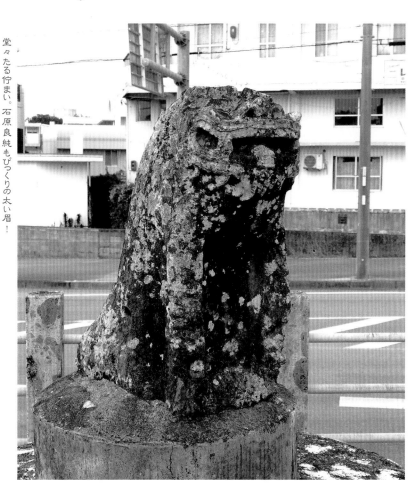

h100 × w40 × d60（cm）　方向：東
発見率：★★★★★　危険度：0　分類：ド獅子

各地の地図95頁

で石碑に文字を刻み、どちらが先に達成できるか争った。イツカンウェーブーは途中で大城森を落とし、その反動で真ん中にくぼみができ、爪で刻んだ石碑が今の報得橋記である」

石に爪！　黒板に爪より嫌や〜！　ボディにチキンスキン！　随分な作り話ではありますが、爪で刻んだという達筆な石碑もぜひ見に行ってはいかがでしょうか？

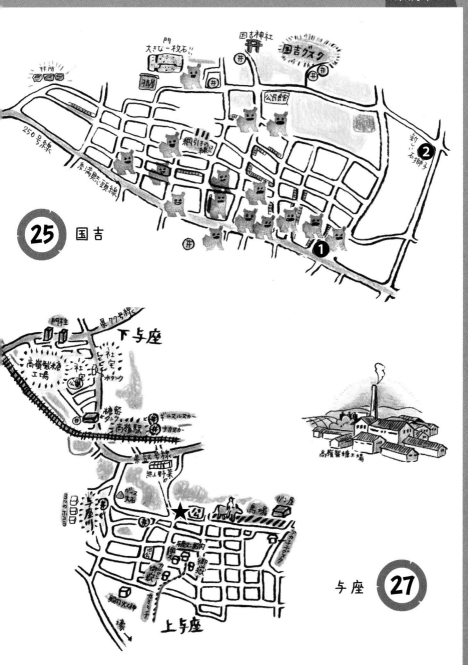

25 国吉

250号線

糸満具頭線

拝所

大きな一枚石

門

福福

国吉神社

国吉グスク

公民館

新しい石獅子

網引きの線刻

①

②

井

94

県77号線

門不生

下与座

高嶺製糖工場

社宅

社宅

水タンク

公園

糖蜜タンク

高嶺駅

ナカモリ

ギースルスカー

井

県252号線

無人野菜

高嶺製糖工場

与座川

大石

グース大石

★

馬場

心屋

御嶽

網御嶽

御嶽

カー

前メェ神

壕

上与座

与座 **27**

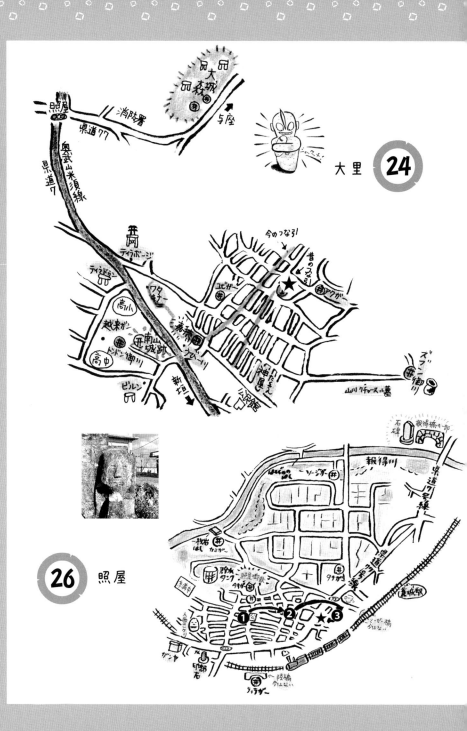

大里 ㉔

大城森

照屋

消防署

与座

県道77

奥武山米須線

県道7

ティラボージ

ティンビドー

高小

越来ガー

高中

ドドン御川

ビルン

新垣

南山城跡

クビリ川

今のつな引

昔のつな引

ユビガー

アクガー

神屋川

スブン御

井

山川クチャーズル墓

石碑

報得橋り御

報得川

県道7引線

はなしの

ソージガー

知念城跡

枝枯橋

カミガー

鈴水タンク

照屋御獄

タカガー

永添御

タカガー

井

北城駅

① ② ★ ③

ジーがー橋

今はない

入御トリ

ガマ

印部石

ティラガー

陰橋

今はない

㉖ 照屋

27
字与座（よざ）
背中に哀愁ただよう石獅子

与座は糸満市の東側にあり、八重瀬町と隣接しています。集落は大きく2つに分かれていて、北側を下与座（したよざ）、南側を上与座（ざ）と呼びます。地図上では北が上なので何でかな？　と思っていましたが、これは地形の問題で、上与座の方が高い場所にあるから、このような名前が付けられたようです。

昔は、高嶺村（1961年に糸満町に吸収合併）として、サトウキビ生産、製糖が盛んで、水が豊富で現在も綺麗な水がこんこんと流れています。戦前、下与座には軽便鉄道が通り、高嶺製糖工場があり、それはそれは栄えていました。むらの全盛期には主食が芋ではなく白米を食べていたと言う古老もいるぐらいです。県外から働きに来ている人もたくさんいました。製糖工場には社宅、共同浴場、理容室、ビリアード場、テニスコートもあり、ちょっとしたアミューズメント施設ですよね。戦争末期には、稼働しなくなった製糖工場で日本軍の斬り込み隊用の酒も製造していたそうです。現在も糖蜜タンクや工場の大門柱が残っているのでぜひ見に行ってください。門柱の大きさときたら、高嶺製糖工場の規模よ〜！と想像を超えます。

そんな与座に、1体のまとまりのよい石獅子が与座区コミニティーセンター敷地内の獅子森に安置されています。昔、与座は隣集落の座波と大きな対立があり、今後このような対立が起きないようにと石獅子を座波に向けたという説があります。座波の石獅子も与座の方向を向いています。座波の石獅子も与座の方向を向いています。また『沖縄の魔除け獅子』によると座波のサバノファナ（鮫の突起している部分）という場所に向かっているとも記載されています。下与座から座波に向かう道中の名前を示しているという方もいますが、直訳したら「鮫鼻」。名前がコミカルすぎて信じられない私……。

与座の石獅子の表情は柔らかく、母性を感じさせる佇まいです。真逆に座波の石獅子は自然石で、大きな目に大きな口をしており、威嚇した表情です。座波から嫁が来るとなったら与座集落はザワザワしたとか、しないとか……。

『沖縄の魔除け獅子』をみると、下唇が大きく欠けています（溶けていたようにも見える）が、石獅子界では珍しく丁寧に修復されています。いや〜、修復作業は集落の性格が出ているようで面白いですね。あっ、背中に一円玉も埋まっていますよ。見つけられたら幸福が訪れるはず〜。集落の南側に与座岳があります。日本軍が最後の防衛線として激しく抵抗した場所です。近くには第24師団司令部壕も

作り手なら誰もが感じる、とても心穏やかな人が作ったということを。

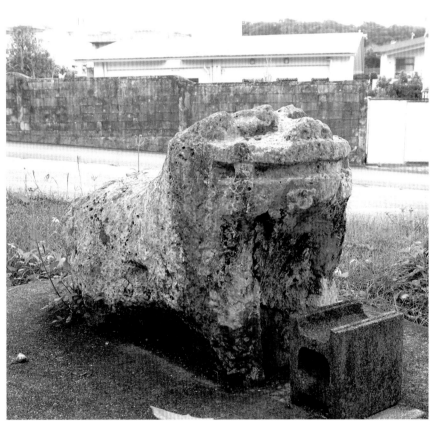

h65 × w37 × d100（cm）　方向：北西
発見率：★★★★★　危険度：0　分類：獅子

残っています。与座は水が豊富で、琉球王朝時代に作られた与座川（ヨザガー）という湧泉があり、とても貴重な集落とされていました。戦時中は、水を汲みに行くと待ち構えていた米兵に狙い撃ちされ、毎晩2、3人は亡くなっていたそうです。現在の与座川は子どもたちが水遊びできるように一部をミニプールに改装し、夏場は近所の子どもたちで賑わっています。

各地の地図94頁

字座波（ざは）
大きな口でがぶっと

おっかない顔！　わらばーなら丸飲みです！

h80 × w50 × d170（cm）　方向：東
発見率：★★★★　危険度：0　分類：何がなんだかわからない

何もかも飲み込むように大きく開けた口は、非常に迫力があります。しかし人為的な工作はなく、全くの自然石です。石獅子界では、自然石が顔に見えたり、動物っぽく見えたら崇める対象となることがよくあります。おかげで私はいろいろな場所で何度も、何でもない石をじっと眺めるはめになりました。きっとまわりから不審な目で見られてきたことでしょう。

さて座波のこの獅子、どこから持ってきた自然石かは不明です。昔は、もう少し東の集落の中心あり ましたが、現在は座波区自治会各号組備品置場内の空地に大きな台が用意され、東の方向を向いて安置されています。昔は隣むらの与座と対立があり、石獅子が双方に向き合っているという説もあります。向いている先には八重瀬岳もあり、八重瀬岳の「火伏せ」の役も買っているのかもしれません。

地図ナシ！

29 字名城（なしろ）
戻ってきた、歯ぎしり獅子

寄り目で、なんともいえない顔。歯はないのに歯ぎしりしているみたいで笑えます。あ〜、後頭部足したい！

実はこの石獅子、かつて盗難にあい、また戻ってきたという珍しい経験を持つ村落獅子なのです。持ち帰るのが大変だっただろうな〜。盗んで、ご利益などあるわけがないので、きっと売買目的だったのではないかと思います。でも、売れなかったんだろうな〜。踏んだり蹴ったりでしたね。真相

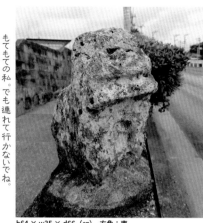

もてもての私。でも連れて行かないでね。

h64 × w35 × d66（cm）　方角：南
発見率：★★★★　危険度：0　分類：獅子と人の間

が知りたいものです。

名城ビーチへ向かう集落の南側道路にあり、香炉もそばに置かれています。

地図ナシ！

30 字真栄里（まえざと）
とぼけた顔してババンバン！

シンプルでとぼけた顔で微笑ましい〜。胴から後ろ足にかけて大きく破損しているような気がしますね。もともとはもっと大きい石獅子だったのでは？　石質はそれほど良くないのですが、南部ということもあり、大きな石が調達しやすかったのだと思います。真栄里区民館の西側の住宅が点在している場所にあります。糸満市の石獅子の特徴は、照屋の石

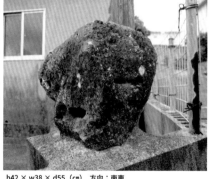

嘘じゃないよ。本当は大きかったのに！

h42 × w38 × d55（cm）　方向：南東
発見率：★☆　危険度：0　分類：獅子

獅子を除きひとつずつが面白い顔をしており、やや大きめです。

村落獅子ではないようですが、せっかくなので全体像を想像してイラストで修復してみました（153頁）。

地図ナシ！

31 字根差部　何もかも飲み込むカエル口

公民館のそばに、一体の石獅子が現存しています。何もかも飲み込んでしまうような大きなカエル口の石獅子です。北西のガーナ森（ムイ）の方向へ向いていると云われています。ガーナ森というのは現在も国場川河口にある、小さなこんもりとした小島で、この森が生きていて襲ってくるという伝承があり、周辺では恐れられていた森なのです。戦後は埋め立てられて川岸と地続きとなって、一見「島」だったとはわかりません。沖縄ではイソップ寓話のように、自然を擬人（動物）化した昔話が多く残っています。豊見城市饒波（のは）の石獅子と非常に類似しているので、もしかすると同じ作者ではないかと思っています。

根差部は、旧暦の3月吉日に、日々の労をねぎらい楽しく遊ぼう！をテーマに、昔から「三月遊び（サングヮチアシビ）」という女性中心の行事が行われています。浜下り（ハマウィ）ですね。

根差部では、行事の最初に石獅子を拝み、ウサンデー（お供え物）をします。ウサンデーは、お盆の上に紅白の饅頭を並べ、中心にツゲの枝に赤く染めたコンニャクを結ぶ「シンムイ」というもので、祈願が終われば交代にそのシシムイを頭に乗せて、にぎやかに歌や踊りが披露されます。コンニャクが赤すぎて、もうなんだかクリスマスツリーのようです。私の地元には赤コンニャクという名物があるけど、それより赤いです。地域によっては饅頭が5、6段のところがあり、いくら饅頭でも重そうです。果たして労はねぎらえるのか!?いやいや女性が集えば何でも楽しいものですよね！また6月ウマチーは、五穀豊穣と人々の健康を祈願し、なんと25か所巡拝するハードな拝みがあります。拝所がたくさんあるむらは大変ですが、そのぶん集落の人の団結力、協調性は高く、また健康になるのではないかと思います。根差部といえば、石獅子も驚く迫力のレリーフ「鷲（わし）の像」が有名。根差部の大工・大城さんが復帰記念に作ったそうです。久しぶりに、まじまじと見ましたが、大きいですね。8mあるそうです。

地域の子どもらから、胸の部分の穴に投げた小石が入ると「いいことがある」などと言い伝えられ、現在も親しまれています。優しい目をしていて、平和を願う大工さんの思いが伝わってきます。ぜひご覧になってくださいね。

各地の地図頁109頁

饒波の石獅子さんは、わったーのシージャだはずよ。いつか会いたいな……。

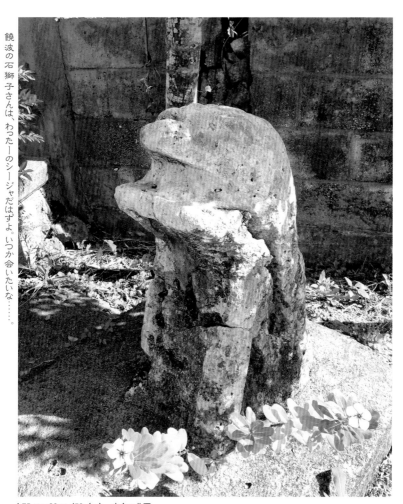

h75 × w32 × d53（cm）　方向：北西
発見率：★★★★★　危険度：０　分類：カエル

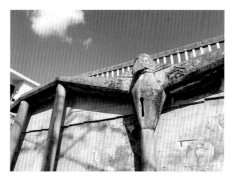

レリーフ「鷲の像」

32 字真玉橋 ガーナー森のケーシ

集落中心にある①アガリヌシーサーは、現在アパートが建っている場所にクムイがあり、そのクムイの守り神として安置されているようですが、昔は向きが違っていたようです。

80代の男性にうかがったところ、昔はもっと琉球石灰岩のゴツゴツしていた石肌で、子どもの頃は馬のように乗ったり、おしっこをかけては年配の方に怒られていたそうです。いつの間にか誰かがコンクリートで修復し、元々は無かった目も入れられました。そのままでよかったのではないかと私見を述べられていました。

いつの間にか手が加えられている、良かれと思って修正してある！これぞ「石獅子あるある」ですね。

真玉橋は、国場川を挟んで那覇市と隣接している丘陵地の集落です。1996年に全面開通した那覇市東バイパス建設の際には、住宅や重要な井戸も移動を余儀なくされ、集落の方たちは、最後まで悩まれたということです。そのバイパスの北に位置する住宅地に1体の石獅子とコンクリートの獅子が現存しています。

真玉橋では、尚敬王（1700年～1751年）に見初め

られた比嘉という女性が王の子を授かり、その関係で資産を有するようになり、代々勤倹に励み、富を増したということで、現在も大きな屋敷が多く、立派な屋敷シーサーがあるのも特徴です。共同井戸は少なく、一世帯にひとつ所有しているところが多いようです。

戦前は60世帯300人余りで、現在は1700世帯5000人余りと急激な発展を遂げています。そもそも土地が大きいため、時代と共には筆数を増やし、西側の土地は埋め立てがあるもの、

真珠道の一部とされる真玉橋は、幾度か災害で流されたり、故意に壊されてきた歴史があります。1707年には、木橋から石橋に改築工事をするため、急いで長嶺グスクから琉球石灰岩を運び、なんと1年で完成したと云われています。

屋敷シーサーを所有している家主の家系を辿ると、ちょうど1700年代にこの土地を占住しているので、もしかするとこの石獅子達は、真玉橋に使用されようとしていた石、すなわち長嶺グスクから持ってきた琉球石灰岩かもしれませんね……。

バイパス道路沿いにある②イリヌシーサーは、案内版にもあるように、魔物とされていたガーナ森に対してのケーシ、倭寇軍からの守りのため安置されたといわれています。

しかしお年寄りに話をうかがうと、イリヌシーサーの隣にイリグムイという溜池があり、普段、日常的に使用されてい

たクムイは、火事の際など緊急時に使用され、シーサーはそのクムイに敬意を示す守り神的存在だったということです。

本来は今の位置より北の住宅の角に安置されていました。戦争で消失した後、コンクリートで復元されました。しかし、近所のブロック工場のトラックがバックしたときに倒されてしまい、現在のイリヌシーサーは、三代目ということになります。

各地の地図108頁

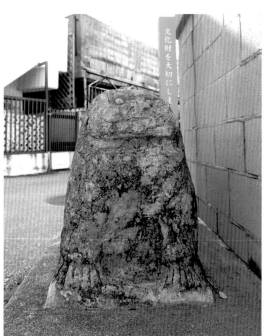

① 目玉、誰が入れてくれたの？ よく見えるさ〜。次はレイシックやさ。

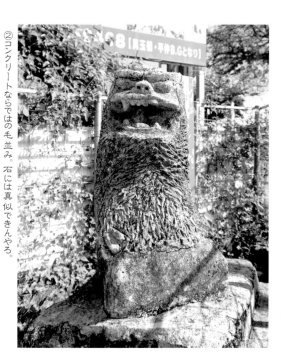

② コンクリートならではの毛並み。石には真似できんやる。

① 「アガリヌシーサー」
h64 × w48 × d77（cm） 方向　北東
発見率：★★★★　危険度：0
分類：獅子

② 「イリヌシーサー」
h70 × w43 × d59（cm） 方向：西
発見率：★★★★　危険度：0
分類：獅子

33 字饒波（のは） バス停の名前になった獅子

よは？　のは？　ぬは？

正解は「のは」。方言では「ぬぅーは」です。パソコンの漢字変換はまだまだ～、早く沖縄に追いついてきてほしいものです。

豊見城市の南東に位置しており、西側が古くからある集落で、石獅子のほかにも拝所がたくさんあります。東には野菜果物を栽培するビニールハウスが並んでいます。戦前はサトウキビ作りが中心で、大豆やゴボウ生産が盛んで特産とされてきました。南には"豊見城市の長江（ちょうこう）"と呼ばれる饒波川が流れています。思い切った例えだ……やるね、饒波。

元々は、「高入端（たかのは）」という大きな集落でしたが、1908年から小字に分かれ、高安と饒波になりました。高入端が参加した地区対抗の運動会の写真が残っており、ランニングシャツの真ん中に黒文字で「の」と書かれているのが、とてもひょうきんで印象的です。「のまんじゅう」を連想してしまうからでしょうか。

古い集落の真ん中に南を向いた石獅子があります。大きな口を開け、その口元は大きく穴が空いています。隣には戦争で消失した石獅子の代わりに1964年に陶製の獅子が置かれました。その後また破損し1995年に新しい陶製の獅子が安置されました。石獅子が1代目なら現在の陶製の獅子は3代目ということになります。

石獅子の形は、豊見城市根差部（ねさぶ）の石獅子と類似しており、作者は同じではないかと思っています。石獅子の前はバス停があり、なんとバス停の名前は「饒波シーサー前」！　バス内のアナウンスも気になるところです。

安置理由は、豊見城グシクのケーシ、字平良のアチャーガマという洞窟に対するケーシなど、理由は色々とあります。戦後一時期まで旧8月9日にコーヌーユーエー（龕祝（がんいわ）い）、6月御願、師走御願のときにシーサーグヮー（獅子のある周辺広場）で豚や牛を潰し調理して振る舞いました。

石獅子から少し降りたところに龕屋跡（ガンヤー）があります。龕は石獅子と切っても切れない関係にあります。龕とは人が亡くなったときに故人の自宅からお墓まで遺体を納めたお棺を運ぶ輿（こし）で、いわば霊柩車のような豪華絢爛な葬祭具です。

龕がある集落と無い集落があるため、近隣集落に貸し出しもされます。饒波の龕も戦後1965～7年まで使用され、近隣の平良や高嶺に貸し出していました。火葬が主流になると、龕は使用されなくなりました。

基本的に甕は亡くなった人を運ぶ神聖なものなのですが、逆に死人を乗せるため魂や死霊が宿る不吉なものともされてきました。そのため、どちらの要素も守るため石獅子がそばにいることが多いようです。また甕の無い集落の石獅子が、甕を借りている集落の甕屋の方向に感謝もこめて向けているということもあります。

みなさん、村落獅子と甕はセットとして、ぜひ見ていただきたいです。饒波の甕は2018年に修復を終え、豊見城市伊良波にある同市歴史民俗資料展示室に展示されています。また北の高台には「ウマ小ヌチミ」があります。現在は残っていませんが、何のことやらわからないネーミングですね。これは「馬の爪形」という意味で、昔、神様が馬に乗ってこの地へ降りたとき、大きな石に馬の蹄の形が残り、これを拝むようになったと云うことです。

沖縄各地で見られるビジュルも霊が宿る石として拝まれています。石獅子散策していると、つくづく人間は、何を拝む対象にするかわからない生き物だな〜と思うのです。

各地の地図109頁

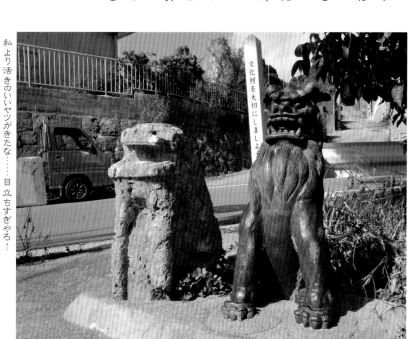

私より活きのいいヤツがきたな……目立ちすぎやろ！

h77 × w30 × d64 (cm)　方向：南　発見率：★★★★★　危険度：★　分類：獅子

34 字保栄茂 ペンギンのような三角形

保栄茂の石獅子は、現在集落の西側と中央に2体あります。

①西側の石獅子は県内でも珍しく石敢當と一緒に南西の方角を向けて安置されています。

300年前に唐へ旅をした人が持ち帰ったもので、当初は防災と魔除けを担っていましたが、現在は農作物の保護や疫病退治の神として安置されているそうです。

全体のフォルムはペンギンのような3角形で、目はくりくりしていて、大胆に笑っているのが特徴的です。

②集落中央にある石獅子は、安置されているというより、石垣と併用されている様子ですが、西側にある石獅子と形がそっくりなので、当初はもっとわかりやすく安置されていたと考えられます。

実は私、この石獅子を探すのに何年もうろうろしていたのですが、ある時、車で集落の中央に行ってみると、停まった目の前に石獅子があり、ビックリ拍子抜け！ 「探訪あるある」ですね。

昔、糸満の北波平の龕と保栄茂のシーサーを交換したという話があり、保栄茂は、元々は3、4体石獅子を持っていた

のかもしれませんね。

しかし、保栄茂って読めないですよね……。 諸説あるそうですが、かつて呼ばれていた「ぼえも」「ほえん」を漢字で表記したのが「保栄茂」で、沖縄では二重母音の発音「oe」や「oi」が「i」に変わることが多く、「ぼえ」は「び」に変化し、語尾の「も」は、「あれもこれも」が「ありんくりん」になるように「ん」に変わる。こうして「ぼえも」が「びん」になったらしいです。変化しすぎちゃう！？（笑）

私は、てっきり久米三十六姓の閩人、現在の福建省の方々から「びん」という読み名がきていると思っていましたが、まるで見当違いでした～。

保栄茂集落内は軽自動車一台が通るぐらいの路地が多く、石垣、屋根獅子、大きい石敢當も多く、北側には、御嶽、保栄茂グスク跡もあります。特に保栄茂グスク跡は最高の景色！ 知っている方も少ないと思います。沖縄を案内するにはなかなか通な場所です。涼しい時間にのんびり歩いて探訪してみてはいかがでしょうか？

各地の地図108頁

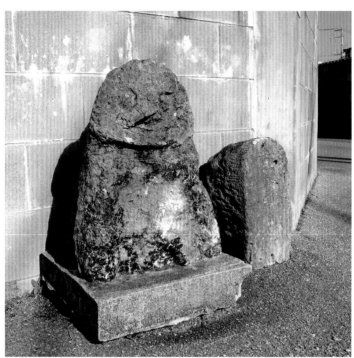

鼻もげてるけど昔は、すじの通った鼻やったんよ。知らんしが。

① h50 × w44 × d36（cm）　方角：南西
発見率：★★★★☆　危険度：0　分類：カエル

長年探していたのに、ある日、とつぜん
出会いがしらにぴーんと、見つかることがある。

② h43 × w33 × d34（cm）
方角：南　発見率：★★★☆☆
危険度：0　分類：カエル

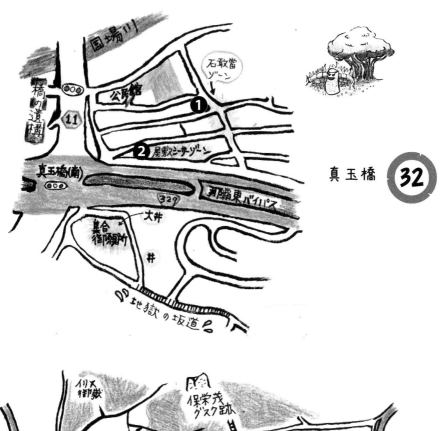

真玉橋 **32**

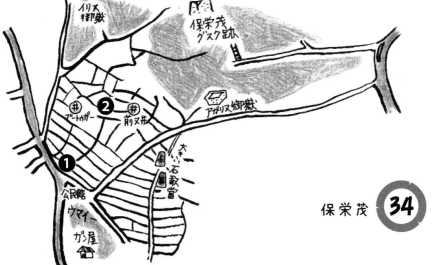

保栄茂 **34**

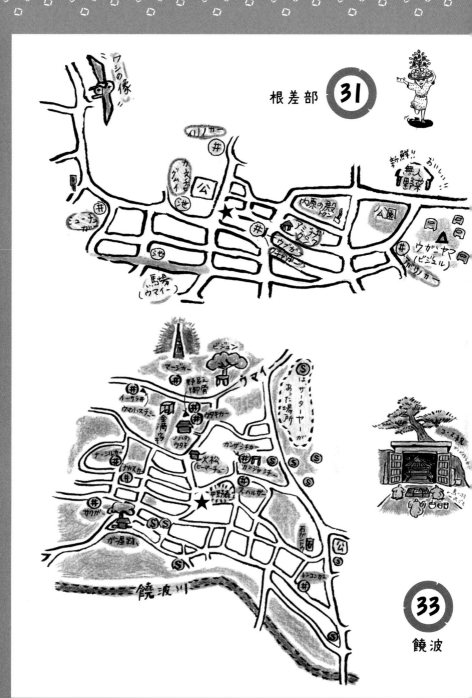

35 字平良(たいら)
は虫類よりの石獅子

平良の石獅子は「ムラシーサー」と呼ばれ、理由は不明ですが、高安の方向を向いているといわれています。しかしその向きは国場川河口のガーナ森(ムイ)の方向でもあります。

高さ5ｍはある崖っぷちギリギリの小高い岩の上に安置されています。足を滑らして当たり所が悪かったら死んでしまうぐらい恐ろしい場所です。

そのため正面からは写真が取れないので、毎回足をブルブルさせて撮影します。正面から撮影されたい方は自撮り棒の携帯をオススメします！

豊見城市にはもともと民俗芸能の「獅子舞」がないのですが、そのためかどうか、石獅子が獅子と言うより爬虫類のカタチをしているものが多いのです。

石質は穴だらけですが、顔には口と鼻がはっきりしており、頭の部分は修正されています。

そういえば以前、ある集落の老人から「修正ではなく、お化粧をしたのだよ」と教わり、まあなんと品とセンスのある表現と、感動しました。今後は、「修正」改め「お化粧」と呼びたいです。

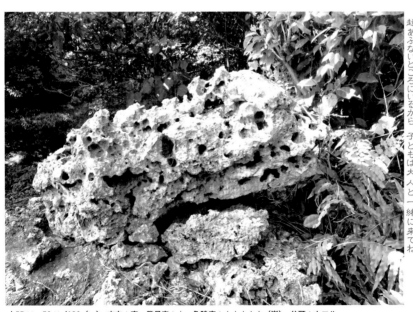

超あぶないところにいるから、子どもは大人と一緒に来てね。

h55 × w50 × d120（cm）　方向：南　発見率：☆　危険度：★★★★★（崖）　分類：カエル

現在も、旧暦の8月15日にはシーサーヌユーエーという祝いの行事があり、ノロや区長さんなどがシーサーにふちゃぎと重箱を供えて拝みます。井泉も何か所か見ることができて、整備された井泉もあれば、昔のままの井泉もあります。平良集落の地下には平成18年（2006）頃に豊見城トンネルが貫通し、水脈も少し変わってしまったのかな〜？

沖縄の集落は碁盤目状になっているのが多い中、平良は碁盤に更にスラッシュが入ったような感じで、地図を見ていても目が回ります。北は公的施設、東には団地、南東に昔からある家を中心に、石獅子御嶽、井戸が集まっています。県道7号線付近から少し住宅街に入ると「せせらぎ公園」という小川や滝が流れる全長200mに渡る遊歩道が作られています。メダカやエビなども確認できて子どもにはイチオシの遊び場です。しかし御嶽などがある方面はかなり急勾配で見たことのない急階段やすーじぐゎーがあり、まるで迷路です。また平良といえば14世紀ごろに築城された平良グスクもぜひ行っていただきたい場所です。石壁などは朽ちており、確認することは難しいのですが、景色は最高で、道中で立派な布積みのお墓なども

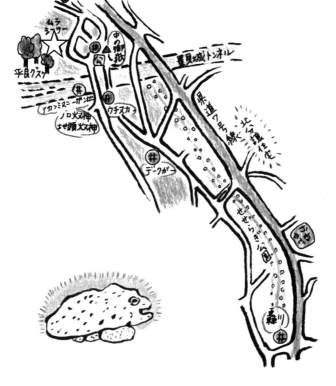

あり、他の集落と技術の力の差を感じます。穏やかな小川と、ご先祖の存在を感じる重みのある景観、ぜひどちらも味わっていただきたいです。

36

字田頭（たがみ）
戦車を止めた英雄石獅子（ヒーロー）

豊見城市の北西に移置する田頭は、住民が３００人くらいと同市のなかでも人口の少ない集落のひとつです。そんな小さな集落の西側に２体の立派なチブル（頭）シーサーが安置されています。集落の西端入口にある石獅子はちょっと有名な石獅子。そうです！沖縄戦の時に米軍の戦車を止め、田頭の人を助けたという逸話がある石獅子なのです。

「第二次世界大戦、激しい沖縄戦が繰り広げられている中、米軍がとうとう田頭の字にも進軍してきた。戦車を伴って進軍してくる米軍におびえた田頭の字の人々は、このシーサーの後方にある森の中に避難して事の成り行きを見守っていた。海岸の方から火炎放射器を噴射しながら、米軍の戦車が字の人たちが避難している森にむかって進軍してきた。火炎放射器を噴射しながら迫り来る戦車に、田頭の人々は逃れることのできない恐怖にとらわれ、半ば死を覚悟した。ところが、米軍の戦車は何かに急に止められたように、急に進軍の足が止まり立ち往生し、前進を続けようともがき続けていたが、そのうちに諦めて、方向を変えて田頭の字から去っていった。何が起こったのかわからず、字の人々は戦車が立ち往生した

所に行き調べたところ、このシーサーが戦車のキャタピラを引っかけて、その前進を防いだということがわかった。」（『島尻郡誌（続）』）。

①西の石獅子は南南西の方向を向いており、瀬長島のマジムン（妖怪）や与根の雨乞の神事（かみごと）を行う珠数森（ジジムイ）（今はない）へ向けているとされています。民家も珠数森の方向に玄関を置かないようにしているそうです。牙をむき出しにして威嚇する様は、いかにも雄の石獅子といった風貌です。以前、盗難未遂があり、現在は、しっかりとコンクリートで固定されています。

②東にある石獅子は向かいに西組の人たちが使用するイリグムイがあり、このクムイ（溜池）を守る役目、墓地群を守る役目、疫病を防ぐ役目など、様々な理由として安置されたといいます。石自体の質はあまりよくなく空洞だらけなのですが、目鼻立ちがくっきりして映える謎な石獅子です。西端の石獅子と〈ミームン・ウームン〉（雄雌）として夫婦獅子ではないかと云われていますが、はっきりしたことはわかっていません。昭和初期頃からアブシバレーと十五夜にはお供え物をして拝まれています。役職に限らず、役員全員で行事を行ってます。

田頭は低地帯で、戦前は稲作やサトウキビなどを栽培しており、自然に繁殖した鮒や鰻がたくさんいて、那覇の市場に

昔は胴体があったのではないかといわれております。どうだろー。

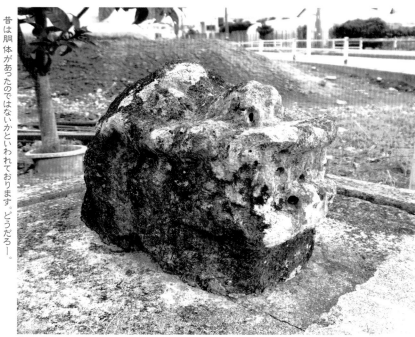

①西の獅子 h50 × w34 × d77（cm）　方向：南南西　発見率：★★★★★　危険度：★　分類：恐竜

石はスカスカだけど、なかなか男前やで。女性だったらすいません。

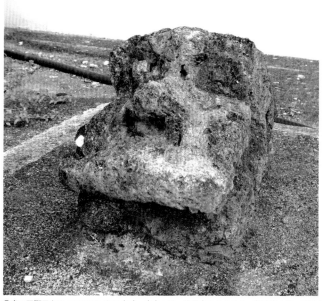

②東の石獅子 h40 × w36 × d80（cm）　方向：西　発見率：★★★☆　危険度：0　分類：恐竜

売りに行きました。畜産も盛んで、ほとんどの家で牛、馬、山羊、豚、鶏を飼っており、バクヨー（牛馬を売買する業者）は本部、国頭、大宜味あたりまで歩いて買いに行ったそうです。今はクチャの土壌を生かしビニールハウスが多く、葉野菜、根菜、ハーブなどを栽培していて、歩いていると、お洒落な良い香りがしてきます。水が豊富な田頭ですが、畑には移動式貯水タンクが多く見られるのが特徴です。井戸も何か所かありますが、現在は北東にある農業用として使用されているソンガーのみのようです。クムイも3か所ありましたが、現在は埋められて駐車場になっていました。歩いていると、質の良いニービ石（黄褐色〜茶色をした細かい粒からなる砂層の石）が至る所にニョキニョキを生えており……実際には生えているわけではありませんが……石を扱っている者としては羨ましいとヨダレを垂らしながら散策していました。

『豊見城市史』に記録されている田原の屋号は面白い屋号ばかりです。「〜パーパー」「〜オジー」とか。辺土名まで歩いて商売をする逞しさや、住民みんなで助け合って行事をする連携プレイ、面白い屋号を付ける親しみやすさなど、お話を聞いていると、色々なことがわかってきて、小さな集落ですが、のんびり散策すると楽しいです。

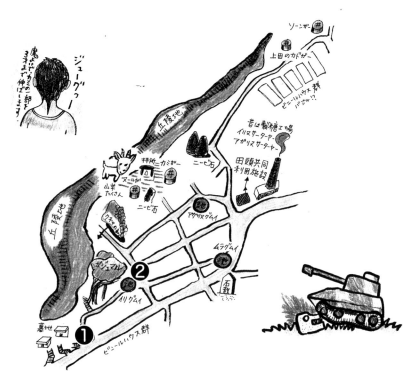

字渡嘉敷（とかしき）
恐竜風リアルな歯並びと舌

渡嘉敷のシーサーは、恐竜のようなリアル歯が特徴的！

石獅子の場合、歯は単純化した表現が多いのですが、ここはひと味違いますよ。さらに口をのぞくと舌まであって、なにやら怪しいヨダレまで出てきそうな雰囲気です。特に沖縄では石に霊や魂が宿るという考えが強く、容姿をリアルにすることでそこが危険な場所と知らせたり、逆に信仰の場として崇拝されるように、おのずとこのような知恵ができたのではないかと思います。状態は「風化が激しい」とよく書かれていますが、元々石の質が良くないのでそう見えるだけで、それほど激しくないと思います。

閑静な渡嘉敷の中央東側にある渡嘉敷集落センター内に、南の方角へ向いて安置されています。この石獅子は、保栄茂グスクのところの大岩が「渡嘉敷クワークワー（渡嘉敷を食おう）」としているので、そのケーシとして保栄茂グスクに向けて建てられたという伝承と、村に火事が多かったから火伏せのためにという伝承が残っています。集落内の門中によって、正月や旧暦5月に拝みがあります。

地図ナシ！

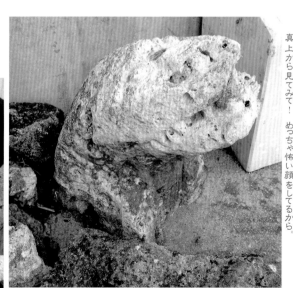

これが真上のアングルや。

真上から見てみて！　めっちゃ怖い顔をしてるから。

h74 × w37 × d72（cm）　方向：南
発見率：★★★★★　危険度：0　分類：恐竜渡

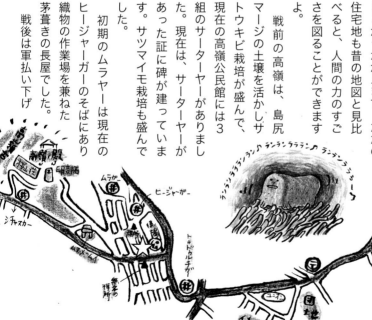

38 字高嶺（たかみね） 水かきのある石獅子

オットセイかしら?! と思わせる顔は童顔で愛らしいですのよ。全体的にコンクリートで修復されており、本来どのような形だったかはもうわかりません。足にいたっては、なんと水かきのある動物です。豊見城市の石獅子は、修正するとと魚類化しやすいのか。もしかして修復している人、同じ人なの？

平成14年（2002）7月に台座が工事されました。公民館となりの高台「イームヤー」にあり、武富方面、南東の方角を向いています。この石獅子の周辺を覆っている草は何というのでしょうかね？　草が同じ方向になびいており、「風の谷のナウシカ」に出てくる王蟲（オーム）の触覚の上に石獅子が乗っかっているようです。絶対落ちるけど……。現在も、旧暦の8月15日に字の役員がシーサーにふちゃぎをお供えして拝みます。

高嶺は、豊見城市の南東にあり、西から東に横長の集落で、西側にあった高嶺古島（ふるじま）から東へ少し移動し、現在中央にある住宅地が集落の始まりだといわれています。戦後、集落東側の開発は目まぐるしく、団地、小学校、スーパー、分譲住宅があっという間にでき、人口を戦後直後と今を比べると、な

んと13倍！　昔の地図を見ると分譲住宅のある前ヌ原は丘陵地で開拓するのに苦労したことがうかがえます。ただの住宅地も昔の地図と見比べると、人間の力のすごさを図ることができますよ。

戦前の高嶺は、島尻マージの土壌を活かしサトウキビ栽培が盛んで、現在の高嶺公民館には3組のサーターヤーがありました。現在は、サーターヤーがあった証に碑が建っています。サツマイモ栽培も盛んでした。

初期のムラヤーは現在のヒージャーガーのそばにあり織物の作業場を兼ねた茅葺きの長屋でした。戦後は軍払い下げ

ひとりでめっちゃ場所とってる。ごめんねー、ごめんねー。

h62 × w55 × d74（cm）　方向：南東
発見率：★★★★　危険度：0　分類：かろうじて獅子

規格家（ツーバイフォーの木造作り）の時期もあり、平成5年（1993）に現在の場所に移転し、落成しました。石獅子も隣に強い味方ができてよかったと思います。

高嶺には馬場の突き当たりに「ユ」と印された印石（「ハル石」ともいう）がありましたが、高嶺ノ殿に移動したようです。印部石は土地測量をする際の基準点として首里王府が設置し、全島に散らばっています。現在は役目を終えているので移動させてもいいですよね。沖縄の印部石は、集落で拝む対象となっていることが多いです。これは石に対する信仰が熱いということだと思います。

子育て祈願や子孫繁栄を祈願する拝所ムヌメームイも、2020年、安全面や土地改良のため高台から2ｍ下に移動したばかりで、近年は文化財のお引越しが多く見られます。方角や場所が時代と共に変化していくので、ここに記録しておきましょう！

39 字名嘉地（なかち）
たっぷりでっぷり臨場感

豊見城市で最も大きい石獅子が交通量の多い道脇、抜け道にあります。目鼻立ちがクッキリして、頬もぽちゃぽちゃしてアンパンマンみたい。明治期は集落北にあるシーシヌメーと呼ばれる広場にあったと具体的な伝承があり、その後、村の常会で現在の位置に落ち着きました。

安全祈願という祈りも込めてあるそうですが、左の唇が鋭利に修正されており、乗用車同士のすれ違うときは車が傷つかないかヒヤヒヤ―。実は修復した原因は車がぶつかって唇が欠けたからなのです。修復されたとき石獅子の足下に硬貨も一緒に埋め込まれています。珍しいのでぜひ見てください。

石獅子のそばにある上原家具の店主さん（当時65歳）に話をうかがうことができました。近所の方、特に男性は、乗って遊んでいたと聞きました。上原さんも受験生の頃、友達と待ち合わせをしていて石獅子の上に乗っかっていたら、おばあさんから「そんなことしていたら受験に落ちるよ！」と叱られたよ～と目を細めていらっしゃいました。隣接している我那覇へ向かうときには、通り道にあった

石獅子近くの大きなガジュマルとイリグムイという池で足を休め、名嘉地の石獅子の頭を撫でていったそうです。現在も頭を撫でる人がいるそうですよ。そのうち、ツルツル頭になりそうですね。現在も、旧暦の8月15日にシーサー拝み、旧暦4月吉日のアブシバレーで拝みが行われて大切にされています。

住宅のほとんどは南に玄関を構え、瀬長島で採石されてきたと思われる石垣が所々残っています。『豊見城市史』には、豚小屋や家屋の台として用いるウルグゥーヤーという石材を潮が引いたときに瀬長島沖から3尺（90センチ）くらいの長さで切り出し荷馬車に積んで販売したそうです。大嶺沖でも質の良いものが採石されていたと記されています。

このウルグゥーヤーの語源について「カフウ」掲載直後に情報提供が！「タンメータニクーヤー」という魚をご存知ですか？　和名はギチベラというベラ科の魚。直訳すると「おじい（タンメー）のちんちん（タニ）に噛み付く（クーヤー）魚」

おちゃめな上原さん。名嘉地の話ならどんとこい。

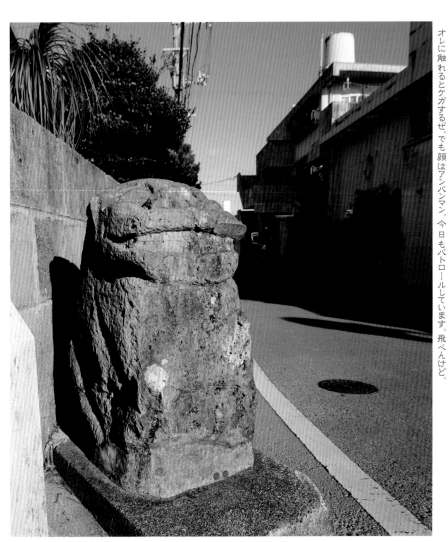

オレに触れるとケガするぜ。でも顔はアンパンマン。今日もパトロールしています。飛べんけど。

h87 × w42 × d79(cm)　方角：南西
発見率：★★★★★　危険度：★★★☆　分類：サル

です。タンメーターニクーヤーは口が尖っており、昔はフンドシー丁で漁をしていた人が沢山いたので、その様なことが本当にあったのではないかということです。「ウル」は珊瑚や砂という意味があります。「砂川」さんはもともと「ウルカ」ですよね。「クーヤー」は噛み付く、しがみつくという意味なので、「砂地の珊瑚にくっ付いている石」で「ウルグゥーヤー」というのではないかということでした。えらく面白く経由して意味がわかり、ふたりで大笑い。介護職をされているOさん（面識無し）ありがとうございました！

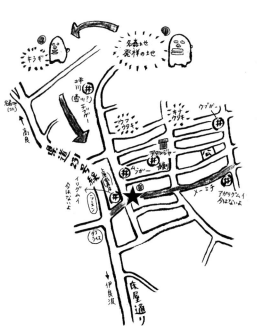

40 字翁長 ジョン万もみたかも

翁長集落の南側、「翁長 ジョン万次郎記念碑」の近くに南の方角に向けて安置されています。屋敷獅子として地主さんは石獅子のために場所を作っていました。と思っていたら、最近住宅の空き地に移動されていました。住人も石獅子も快適な空間が一番です。

地図ナシ！

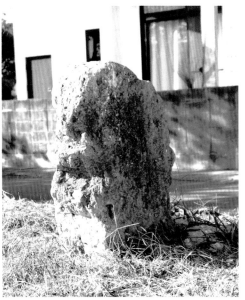

ジョン万次郎より長生きしてしまった！ 当たり前か。

h58 × w21 × d38 (cm)　方角：南
発見率：★★★★　危険度：☆（車）　分類：人

南風原町 / 那覇市 / 西原町

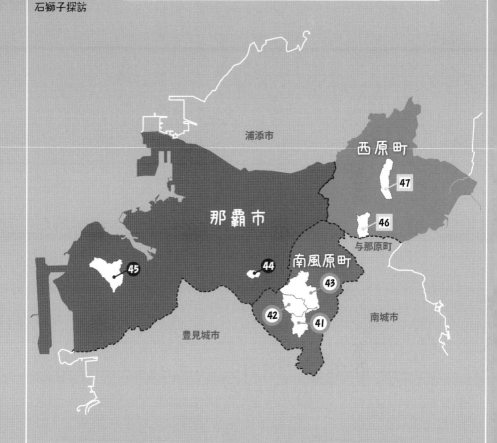

浦添市

西原町 47

那覇市

46

与那原町

45

44 南風原町

43

南城市

42 41

豊見城市

41 字照屋 ガチャピン獅子

南風原町のほぼ中央に位置する照屋は、デームイ毛の南斜面に集落が広がっています。農産業が盛んなんですが、なんといっても琉球絣が有名です。特徴的な技法で、品のある「照屋八枚」も考案されました。そんな織物の盛んな照屋の北側に2体の石獅子が現存しています。

①北の石獅子は、照屋と隣むらの本部の境にあり、本部方面の北西へ向いています。照屋と本部の間には水の問題をめぐってしばしば争いがあったと伝えられており、かつての両集落の関係を示唆する興味深い伝承です。胴の長い犬のような石獅子で、ザ・村落獅子！という形で、この石獅子をモデルにたくさん石獅子が作られたのではないでしょうか。南風原町の有形民俗文化財に指定されています。

高台のデームイ毛にある②南の石獅子は、照屋ノ口内殿を通り南風原町立南星中学校裏の高台にひっそりと御嶽と一緒に静かに佇んでいます。もともとは現在の南星中学校にあったのですが、建設時移動したので、もう少し北西方向にあったと思われます。結構急な階段の上にありますが、おじいさん、おばあさんがシャキシャキと歩いてくる散歩コースです。

安置理由は北の石獅子と同じようで、形から制作者も同じではないかと思います。しかし石の質は全く違い、随分質量が重いようで、恐らくあと何百年も同じ形状を保てると思います。地盤が緩いのか、見るたびに石獅子の土台が傾いて心配です……。大きなクリクリとした瞳ににんまりとした大きな口。私は秘かにガチャピン獅子と呼んでいます。

琉球絣の模様が施されている遊歩道「かすりロード」を散策しながら、石獅子も探してみてください。

糸張り場 ①
照屋ノ殿内
殿
南星中
デームイ毛（モー） ②
サーターヤー跡
トゥンヌシチャ
イシジャガー
公民館
照屋交差点
かすりロード
R2

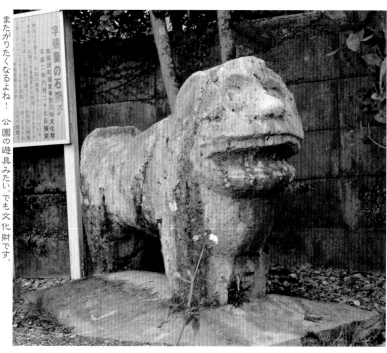

またがりたくなるよね！　公園の遊具みたい。でも文化財です。

① 南
h 65×w 32×d 107（㎝）
発見率‥★★★☆　方向‥北西
危険度‥☆（車）　分類‥獅子

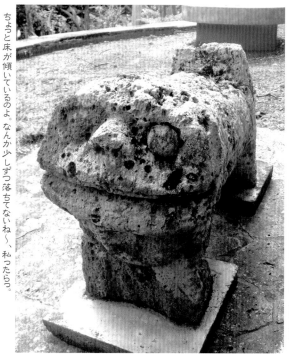

ちょっと床が傾いているのよ。なんか少しずつ落ちてないね〜私ったらっ。

② 北
h 59×w 37×d 97（㎝）
発見率‥★★　方向‥北西
危険度‥★（蚊）　分類‥獅子

42

字本部
鬼の形相とカンナの花

絣の名産地である本部は南風原町の中心にあります。戦前、女性たちは小学校卒業とともに母親から代々伝わってきた織物を習っていたそうです。集落は、北から南にかけて高低差があり、これでも幾度か整備を行い、今のような、なだらかな土地になったということです。

北の高台には拝所や井戸跡がたくさん見られ、土地1筆の規模が大きく、アパートや公的施設などが多く見られます。南の住宅地は、道も狭く車同士がすれ違えない所もたくさんありました。屋敷が碁盤の目のようになっているのは、琉球王国時代の地割制の名残といわれています。

そんな本部には1体の風変わりな石獅子があります。眼力が強く、恐竜のような背びれもたくましいです。どこを探しても、こんな鬼のような表情をした石獅子はありません。昔はウガンモーという森の、現在地から東へ10m～20mほど奥にあったのですが、拝みやすくするために、道路沿いへ移動してきたということです。火事よけ、邪気返しの目的で、フィーザンとして恐れられた八重瀬岳に向けられて安置されました。

本部と照屋の境にあるユンヌガー（クダンガー）の水源を巡って両集落は度々トラブルがあったそうです。隣村の照屋は、本部の石獅子が照屋の方向へ向かせ、更に仲が悪化したと勘違いし、照屋の石獅子を本部の方向へ向かせたそうです。今はとても仲が良いですよ！

本部には戦前2体の石獅子があり、その石獅子も現存している石獅子とよく似て南を向いており、現在の土地改良会館の場所あたりにありました。戦災で消失してしまったらしいですが、どこに行ってしまったのかね～。

本部の成り立ちに欠かせない人物がいます。本部赤嶺といわれる富裕家です。昔、国王が赤嶺家を訪れる際に最高のおもてなしとして、村の入口から屋敷まで白い米を敷いたという伝承があります（銭［お金］を敷いたとも）。そして無断で人夫を集め石橋を架け石材を運んだという罪で打ち首の刑となったそうです。国王やり過ぎ～！ しかし、本部赤嶺は、本部の繁栄を願い、遺言として龕と加那志獅子を寄贈したといわれています。今も功労を讃え、本部公民館内に仏壇が安置されており大切にされています。

これだけはぜひ見てほしい！ 本部の北にある主道路・通称「カンナ通り」。歩道の黄色、赤色、ピンクの大きな花が迎えてくれます。以前は雑草が生い茂り、子ども達が歩くと

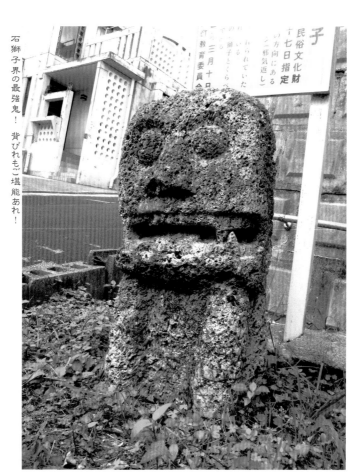

石獅子界の最強鬼！　背びれもご堪能あれ！

h71 × w38 × d40 (㎝)　方向：南
発見率：★★★★　危険度：★（車）　分類：鬼

「くっつき草」が靴下やズボンに付着して、とてもスムーズに歩ける歩道ではありませんでした。

この状況を見かねた本部のある男性が平成17年（2005）から地道に花壇を整備し、カンナを植え始めました。3年間ひとりで植え続け、それを見ていた集落の人も加わるようになり、素晴らしい花道を作り上げました。「勝手にやり始めたことだから、一緒にやってほしいとは自分からは言えないよね〜」と、謙虚なその方の言葉。この話を知ってからは花も一段と綺麗に見えます。

各地の地図頁128頁

兼城には現在2体の石獅子が現存します。西の石獅子、東の石獅子どちらも面白いストーリー、逸話がありますよ。

①東の石獅子は、戦争で一度消失しており、2002年から8年間区長を務めていた仲里周正さんが、なんとイチから作ったというのです。

戦後は、20㎝くらいの陶製のシーサーが安置されていましたが、仲里さんは前々から親せきの集まりなどがある度におじさんたちから「昔は、あそこにマギーシーサーがあったよ～」と聞かされており、区民の繁栄と健康を願い、自分で作ることを決めたそう。

当時90歳から100歳にならんとする方々から初期の石獅子の容姿の話をうかがい、スケッチをしたそうです。そのころちょうど、仲里さん宅前で河川の護岸工事を行っており、そこの現場監督に約1.5トンの石を譲ってもらい、自宅の前で彫り始めました。始めは手彫りで彫っていましたが、これじゃラチが明かんということで、自腹で削岩機を購入して作業したら、半年で仕上がったということです。

途中、石の方向を変えるときには男性8、9人で動かし、

非常に重くて驚いたと仲里さんは目を細めていました。この手作り石獅子の話は話題となり、安置後の2009年には新聞で取り上げられました。

②西の石獅子は、一度見たら忘れられない恐ろしい表情です。初めて見たとき、一見どちらが顔なのかしら？ と覗いて、「ひぃ～！」と悲鳴をあげてしまったぐらいです。

隣の那覇市上間のケーシとして安置されているというのが有力な説です。琉球王国時代、真和志間切だった上間とは関連する伝承や逸話がいくつかあり、とても興味深いものです。

ひとつは、兼城の青年たちが上間のモーアシビーで力石（ちからいし）を見ていたところ、上間の青年たちが「この力石を兼城まで持ち上げて行くことができたら、この力石をくれてやる」といって挑発しました。すると兼城の青年たちはいとも簡単に持ち上げ、兼城まで持ち帰ったようです。上間の青年たちは悔しがり、その後、兼城に嫌がらせをしてきたので、兼城の獅子を上間の方角へ向けたという伝承です。

もうひとつは、石獅子との直接的な関係は無いのかしれませんが、兼城の老婆の逸話があります。

その昔、兼城には耳の聞こえない老婆がおり、大きく腰が曲がり、お尻を突き出し、無臭で轟音の屁をこき続ける特技を持っていました。どんな特技よーって感じですよね。そして、この屁こき老婆と上間勢は対決するこ

区長さんありがとう。百年長生きするからね。

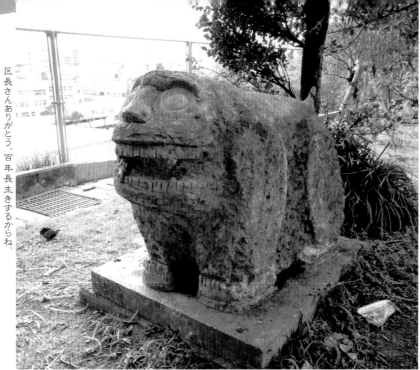

②東　h86 × w50 × d110（cm）
方向：東　発見率：★★★☆　危険度：★（蚊）　分類：獅子

とんでもなく、まずいものを食べた後のリアクション……。

①西　h40 × w33 × d90（cm）　方向：西
発見率：★★★☆　危険度：★（蚊）　分類：獅子

とになりました。上間勢は突進してくる屁こき老婆に「そこのおばあさん、何者だ！どかぬと危ない目にあうぞ！」と大声で怒鳴ったが、耳の聞こえない老婆は轟音の屁をこきながら一直突進し、上間勢は度肝を抜かれ退散していったといいます（『兼城誌』）。

なんとも笑える逸話です。このように兼城の石獅子は、上間との関係が濃く、上間無くしては語れません。

各地の地図頁128頁

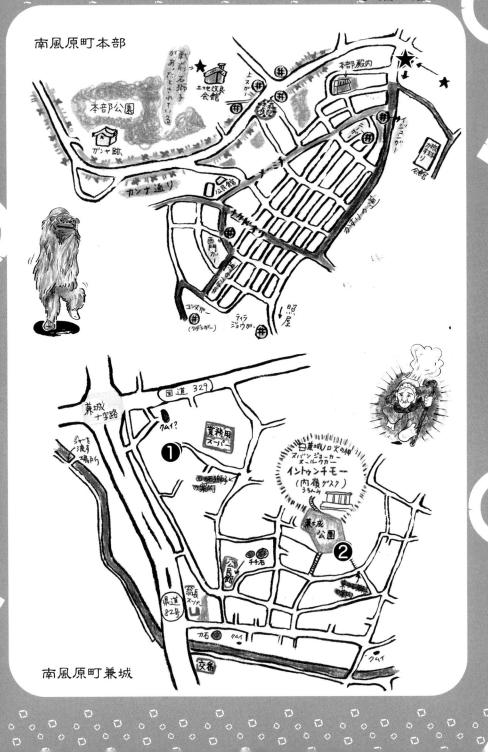

44

字上間
カンクウカンクウの衝撃

首里汀良町の「スタジオ de-jin」から車で南へ10分！　あっという間に素晴らしい石獅子に会えます。上間は字のごとく高台にあり、とても見晴らしの良い場所にあります。集落の周辺は「バンタ」と呼ばれるくらいの崖、絶壁でかなりの高低差があります。古くからの集落ですが、新しい家やアパートも多く、昔ながらの家屋は3割ぐらいで、その玄関のほとんどは南側を向いています。

現存している石獅子は3体で、上間の石獅子はそれぞれ名前がついており、①カンクウカンクウと②ミートゥンダ（夫婦）シーサーです。どれも大型のチブル（頭）シーサーです。

このウルトラマンのピグモンを連想させる石獅子との強烈的な出会い！　一見、技巧的ではないが、自然な形を生かした素晴らしい石獅子だ！　と私たちは度肝を抜かれました。

上間の石獅子は、フーチ（悪風）を返す守護神として崇められています。ヒーゲーシ（火伏せ）の伝承はありません。カンクウカンクウは、昔むかし、三山統一以前に豊見城の軍勢が攻めてきたことがあり、それで南山勢力に向かっているという人もいれば、フィーザンではある八重瀬岳に向かっていています。

るという人もいるようです。

上間には、集落の中心に現在も豊富な水が湧き出る真嘉戸川（マカトゥガー）（ムラガムイ）を代表に、井戸（跡）がたくさんあり、「○○ノ井路」という風に、高台の集落内には防風林の役目も果たす立派な松の木、幹の太い福木があり、その美しさに目が冴えます。

西には、なんやかんやで黄金が出てきて大金持ちになった家の子孫が拝みにくる「安次嶺の御嶽」、ヒヌカンが雨乞い御嶽とされている「小城の嶽」（クグシク）があります。雨乞いの仕方は斬新で、石の祠に「雨タボーリ（雨を下され）」と祈り、参拝者は桶の水をぶっかけあって別れるという、社会の常識の枠にとらわれない儀式！　まるでドリフのよう。

私の故郷では、五穀豊穣を祈願し、外に出ている人に水をかけまくるという「水かけ盆」というのがありますが、よく似た感じでしょうか……。

「玉城グシクと親子関係にあった糸数グシクと交戦したことが伝えられており、中山尚巴志（しょうはし）の傘下にあった上間按司の軍勢が糸数グシクを急襲し滅ぼす」と『上間誌』には記録されており、ミートゥンダシーサーは、この時の交戦による怨念が上間に降りかからないように安置されたものといわれています。

ピカピカドッカーン！ 初めて見た石獅子に衝撃をうけた。

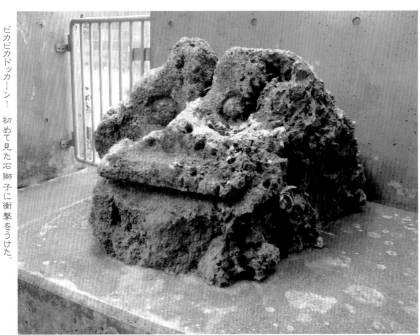

①カンクウカンクウ　h59 × w80 × d98（cm）　方向：南
発見率：★★★★☆　危険度：0　分類：恐竜

仲良く町並みを眺める夫婦。見ている方向が同じって素敵ね。

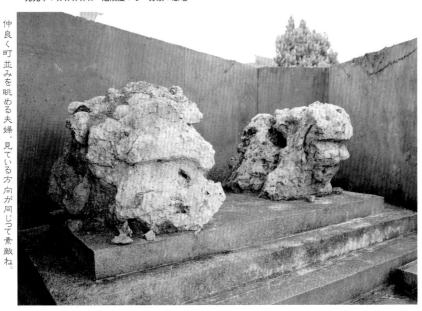

②ミートゥンダシーサー　左 h60 × w67 × d80　右 h54 × w75 × d97（cm）　方向：南東
発見率：★★★★☆　危険度：0　分類：恐竜

何故夫婦として安置されたかはわかりませんが、向かって左が旦那さん、右が奥さんですかね？　沖縄戦のあと、崖下に落ちていましたが、草を刈っている人が運よく見つけ、私有地に安置してくれたそうです。旦那のシーサーさんは移動した際に2つに割れてしまったので、セメントで接着したそうです。修正センスいい！！

実は上間は5体の石獅子があったとされており、残念なことに残りの2体消失しています。そのひとつはスムンクーバンタのシーサーという名前だったそうで、現在も崖の下に埋まっているかもしれませんね。

カンクウカンクウ星人登場！

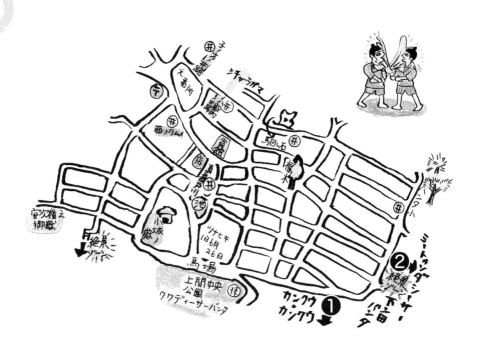

45

字安次嶺
何思う、石獅子の戦後史

カエルのように口をギュッと縛り、尾が長くまかれています。いったい何を想像して作ったのでしょうね～。口を閉じた吽形の代表的な形ですね！

那覇空港近くの赤と白の貯水タンクが目印の赤嶺緑地の安次嶺の御嶽内に安置されています。赤嶺緑地は北と南に細長く伸びて赤嶺1丁目と安次嶺にまたがっています。この石獅子は北側にあるので、ぎりぎり安次嶺にあることになります。赤嶺緑地は「上の毛」と呼ばれる聖地で、安次嶺土帝君が祀られている場所です。「土帝君」とは、中国由来の土地の神様で、沖縄では農業、漁業、悪魔払いの神様として崇められる拝所です。

安次嶺の石獅子は約300年前に作られ、現在は那覇市の景観資源に指定されています。体の向きは北西に向いて高台から空の安全を見守るように鎮座しています。しかし、本当は東の方向へ向いていたと証言するお婆さんがおり、村はずれ東のガマからヤナムンが出ないようにガマの方向へ向けられていたといいます。もしかすると貯水タンク付近に何か所かガマがあると確認されているので、そこを指しているかも

しれません。そうすると現在向いている方向と全然違いますね……。案内図では安次嶺の御嶽と野外ステージの間は「シーサー広場」と記載されているので、もともとはこの付近にあったのかもしれません。一番早いルートは赤嶺緑地園のお手洗いとレンタカー屋さんの間の細い階段を上ります。

安次嶺は戦後米軍基地となり、広大な畑には大量のコンクリートが流されました。石獅子は、昔あった安次嶺の田畑を懐かしく、そして悔しそうに眺めているのかもしれませんね……。ううう、切ない。

石獅子が向いている方向についての議論はどこでもあることで、もうこの際、某仏像のように回転式にしたらいいのにと思います（嘘です、すみません）。ちなみにこの安次嶺の石獅子を模倣した車止めが公園にはあります。確か腕が赤い反射板になっていたような……。

かつて石獅子の隣にはデイゴの木があったそうです。安次嶺は米軍による土地接収で住民は故郷を追われ、むらにあった多くの拝所も一緒に移転しました。しかしこのデイゴの木は工事の際、重機を転倒させたり、機材を故障させたり、作業員の怪我が続いたりして、とうとう米軍の工事を中止させたという伝説が残っています。しかし現在は寿命がつき、代わりに桜（？）の木が植えられています。今はか細いですが、デイゴの木のようにたくましく育ってほしいですね。

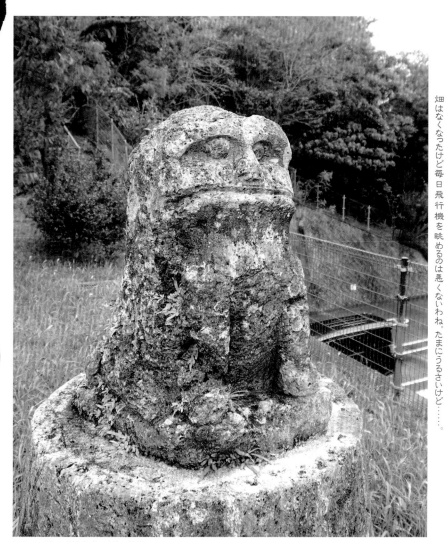

畑はなくなったけど毎日飛行機を眺めるのは悪くないわね。たまにうるさいけど……。

h80 × w50 × d65（cm）　方向：北西
発見率：★★★★　危険度：0　分類：カエル

大正8年（1919）の安次嶺の地図を見ると、国道331号線沿い西側に集落が広がっており、更にその東側は畑のようです。

現在も安次嶺の範囲は大きいのですが、住宅は少なく100世帯弱で、ほとんど自衛隊基地と空港が占めております。戦後は宇栄原方面へ移り住んだ人が多く、現在、安次嶺自治会館が字小禄にあるのもその影響だと思います。隣の当間、大嶺も小禄方面へ移動しています。

現在モノレールが通過している周辺はかつて農業が盛んで、キャベツやにんじん作りの模範となっていたそうです。

ところで――那覇空港ビルは鏡水、モノレール那覇空港駅は安次嶺。沖縄産業支援センターは小禄、向かいの駐車場は安次嶺って知ってました？

ま、これを知ったことでなんてことはないですが、要は、地図を見るのは楽しい！　ということです。

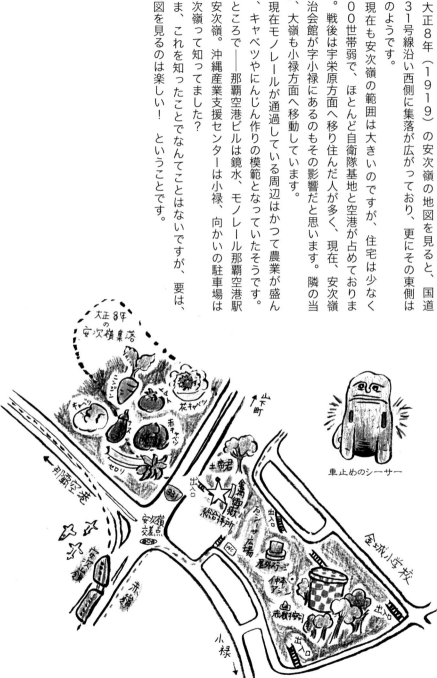

大正8年の安次嶺集落

車止めのシーサー

どこからやってきたのか
わからない獅子 （首里石嶺町）

時々、地中から見つかる由来不明の石獅子があります。『沖縄タイムス』1981年（昭和56）4月23日朝刊で報じられた「工事現場からシーサー　"米軍が他所から運ぶ?"」の記事から見てみましょう。

〈首里の住宅工事現場から石造りのシーサーがみつかった。一時、地元では「もしや瑞泉門のシーサーでは……」との憶測も飛び出し、さっそく県立博物館の学芸員に鑑定してもらったところ「部落の魔除けシーサー」との断定。ところが地元の人たちによると首里にはもともと部落シーサーはなく、どうして工事現場に埋まっていたのか不思議がっていた。シーサーが見つかったのは住宅街で基礎工事をしているとき、地中から高さ80センチ、重さは大人3人がかりで持ち上げるのがやっと。"面構え"も堂々たるもの。瑞泉門のシーサーと比べるとやや粗っぽい印象だが、素朴だ。近所の方は、「この辺ではもともとシーサーがあった記憶はない。前にも出たが、どこから持ってきたかわからなかった。戦後、

道路工事のため米軍が他所から大量の石、砂利を運んできた。この時に持ってきたのではないか」と話している〉。

このシーサーは実は1940年（昭和15）戦前、柳宗悦ら民藝運動の同人一行が沖縄を取材に来た際、しっかりと安置されている写真を撮影されています。しかしメモも無くどこで撮影されたかわからないのです。悔しい……。一筆でメモをいただきたかった。そして気になる「前にも出たが……」という近所の方の言葉。もしかすると対になるシーサーがそばにいるのかもしれません。

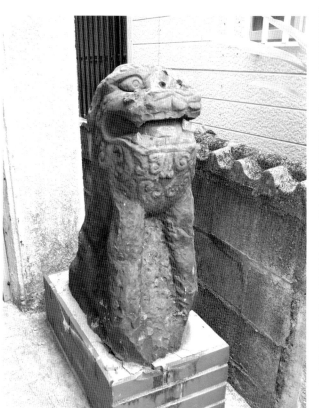

h81 × w35 × d64（cm）　私は琉球石灰岩ではないよ。もっと調査してみて。

46

字桃原 シャコ貝を背負った獅子

平成8年（1996）3月8日、西原町字桃原の古島付近で宅地造成中に、地中1〜1.5mから石獅子2基が、100余年ぶりに掘り出されました。

「言い伝えによると、かつて桃原上古島には呉屋部落方面に向けて石獅子を安置していたが、たびたび夜中に呉屋部落の青年らが来て、この石獅子の向きを変えたりしたので、そこに持っていかれるのを恐れ、この石獅子2基を地中に埋めたという。2基とも珊瑚石灰岩で造られ、全体に朱に塗られた跡があったといいます。桃原は、天然痘やイリガサー（はしか）が流行したので、石獅子を仕立てたといわれる。」（西原町エＰより）。いったい何のために向きを変えたりしたのかは不明ですが、それほどに石獅子が持つパワーは強いということがいえます。

南風原町でもこのような集落の対立などで石獅子を向き合わせていることもあります。理由は資源の取り合いなど様々ですが、揉め事を解消するのは石獅子の役目、対立している集落と仲良く助け合い生活するという、先人の知恵だったのかもしれませんね。と、勝手な解釈をしています。

しかしこの石獅子、対で安置されており、顔の表情も村落獅子ではなく、中国や本土の狛犬の影響を随分と受けているように感じます。昔の資料によると、昔は全体的に朱色に塗られた部分が残っていると記されています。いつ頃かは不明ですが、中国や本土の狛犬には口の中を朱色で塗ったものが多くみられ、これに影響されたものではないかと推測しています。朱色の石獅子見てみたかったな。

背中に大きなシャコ貝の化石らしきものも確認できます。もしかすると元々は何処か遠くから持ち込まれた石獅子なのでしょうか。それとも、中国で修行してきた石大工が桃原に存在していたのでしょうか。真相は4世代前のご先祖様なら知ってらっしゃるかもしれませんね。

『村と家の守り神』長嶺操著より

地図ナシ！

デパートの屋上にこんな乗り物ありそうですね。

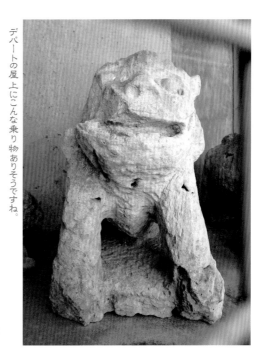

左 h54 × w34 × d60（cm）
右 h45 × w34 × d70（cm）　方向：北東
発見率：★★★★★　危険度：0　分類：獅子

47 字呉屋
迫力の1・5等身

東海岸なのに西原町？ それは沖縄方言で「ニシ」は「北」を意味する言葉であり、「ニシハラ」とは琉球王国の中心であった首里の「ニシ」つまり北に位置することに由来しているからなのです。まっ！ なんてややこしいのでしょうか！ 意外に知らなかった人もいるのではないでしょうか。

そんな西原町の中心に呉屋という小さな集落があります。北に西原運動公園、南に公民館がある細長い集落で、昔から集落は南側にありますが、古い家屋はほとんど無くなり、空いた土地や建築中の白い家が空に映えます。

呉屋の石獅子は、村の行事も行われる農村公園から少し下った場所にあるコンクリートの小さな祠の中に安置されています。こびとのお家みたいと覗き込むと「だあれが ころした クック・ロビン！」私が小学生のころ放送されていた「パタリロ！」を連想させるお姿！（40代より上にしかわからない？）初めて見る人はこれが石獅子!? と疑わずにはいられない滑稽な姿をしています。1・5等身とはまさにこれのこと。大きな頭となけなしの胴体……。

日に当たらない場所にあるため、青？ 緑？ カビと平御香（ヒラウコー）

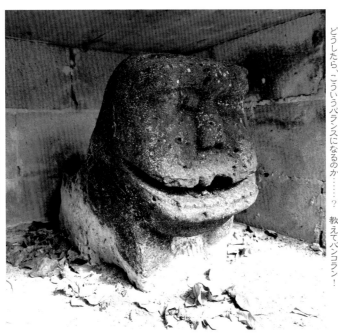

どうしたら、こういうバランスになるのか……？ 教えてバンコラン！

h42×w24×d55（cm） 方向：南

発見率…★★★☆ 危険度…★★☆（蚊・ハブ） 分類…獅子

の煙などで年々顔は黒くなり、貫禄が増してきています。高圧洗浄機で洗いたいところですが、失礼極まりないのと表情が崩れてしまうのでグッと我慢です。

制作者、制作時期は不明で、やや質の良い珊瑚石で作られています。

しっかりと運玉森の方向へ向いています。運玉森とは西原町と与那原町の境にある緩やかな斜面の山で、災いをもたらす森・フィーザンとされてきました。また戦中は激戦区となり、現在も周辺の人々にとって尊い山でもあります。

今の石獅子には呉屋を守る役割と運玉森を敬い見守る役目があるような気がします。石獅子を見ていると、時代と共に意味合いや安置場所などを変え、柔軟に対応する人々の思いやりを感じ取ることができます。

呉屋の東側には1kmほどの散歩道があります。農村公園の呉屋の殿から北へ上る階段を登り切ると散歩道があり、隣の津花波集落へ抜けることができます。途中で拝所や展望台もあり、近くの西原中の生徒さんたちのちょっとした穴場になっているようです。ガジャンはばんないですが、知らない鳥の声が賑やかに聞こえたりして、とても気持ちの良い散歩道です。

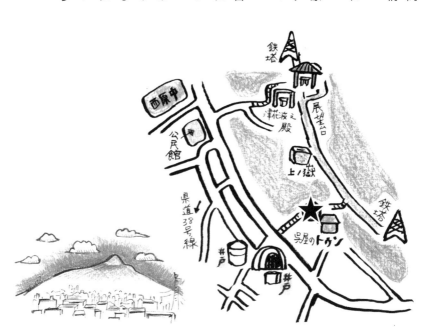

あなたはだれ？ 謎中の謎です！

沖縄県立博物館・美術館の出入口に鎮座しておりますこの石獅子。石の質もよく、顔の表情もはっきりしており、顔の大きさと眼差しから不動のオーラを感じます。ドシンとした前足が男前ですね。

「シーシ」という愛称で慕われています。

いきなりですが、この石獅子は謎中の謎です！　何処の村落獅子なのか、実はいまだにわかっていません。一説には、那覇市泉崎（昔は上泉）にあったものではないかといわれています。しかし定かではありません。泉崎は、大正から昭和初期にかけて、旧泉崎村が下泉町、旧湧田村が上泉町と行政上区分されており、この獅子の位置が小字仲里松尾ということで「シーサーマーチュー」と呼ばれていたそうです。当時の青年たちのモーアシビ、ドゥクル（夜な夜な集まり歌舞を楽しむところ）とされ、周辺では有名な場所でした。戦後も米軍たちが利用する飲み屋やクラブなどがあったといいます。垣花のガジャンビラの方向へ向いていて、火除けとして安置されていたのでは？　といわれています。

もうひとつの説。長嶺操著『沖縄の魔除け獅子』に、1975年に建設された沖縄海洋記念公園内の沖縄館の出入口にたくさんの石獅子が並べられている写真が掲載されているのですが、よくよく見

たらその中に、この石獅子あるじゃないですか！　どういうこと?!　海洋博のために作られたのか……。そして、あのたくさんの石獅子は今どこに行ってしまったのか……。海洋博の公式資料によると、館内には15体、北のゲート広場シーサーバルには6体の獅子があったと記録されています。いずこへ〜。海洋博の写真はまだまだ公開されていないものが多いので乞うご期待ですね！

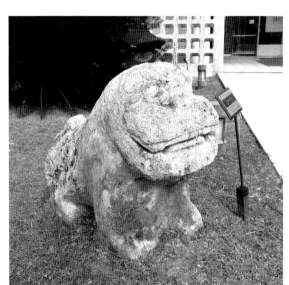

h62 × w35 × d83（cm）　方向：南
発見率：★★★★★　危険度：0　分類：ゴリラ

沖縄市

嘉手納飛行場

56

嘉手納町

55

54

53

北谷町

キャンプフォスター

52

50

北中城村

48

宜野湾市

49

51

48 字喜友名（きゆな）
県内屈指の石獅子どころ

喜友名は、8体の村落獅子が集落を守護するように巡らされています。集落が拡大するにあたって、集落のすべてを守るため、臨機応変に石獅子の場所を変え、恩恵を受けられるようにしています。

地下に米軍の油送管が敷設されていたパイプラインは喜友名の北側から東側にも通っており、他の石獅子は当時パイプラインを拡張工事したときに埋もれてしまったとされており、まだ土の中に埋まっている獅子もいるかもしれません。

現在、安置されている石獅子は戦前に作られたもので、制作した年代の差はそれほどないと思いますが、形はそれぞれ違い、作者も違うようです。これほどひとつの集落に石獅子が現存するのは、県内でも喜友名だけなんですよ。小1時間で8体の石獅子が見れます。

それではレッツ・シーサー！

①蔵根小前（クラニーグヮー）のシーサーは、喜友名では一番の小ぶりです。顔だけの石獅子ではありますが、尖った唇に大きな目がかわいいです。この石獅子だけが集落の中にありますが、もともとは集落の端にあったのではないかといわれています。石獅

子の前の道路は当時、道幅が広くとられており、かつて大きな屋敷があったという説もあります。昔から大きな屋敷には屋敷シーサーが安置されていることが多いので、もしかするとこのシーサーも有力者を守るシーサーだったかもしれませんね。現在は、丁字路の突き当りにあるので石敢當の役割も果たしているようにも見えます。

②伊礼小前のシーサーは、額に角のようなものがあり、さらに耳も付いているのが特徴。でも、なんなんでしょうか、このかたち。顔だけでOK！　って感じですかね。宜野座村惣慶（そけい）にも、同じような顔だけの形態の石獅子が3つあるんですよ。隣集落の新城（あらぐすく）の方向へ向いて安置されています。20年前は石垣に埋もれるようにしてありましたが、現在は体全体が見えるように整備されました。

③徳伊礼小前（トゥクイリグヮー）のシーサーは、今の石獅子の後方の道路工事をしているときに出てきた石獅子です。こんな大きな物がでてきて、驚いただろうな〜。20年前は現在あるところの20mうしろの地面に安置され、子どもたちがまたがって遊んでいたそう。道路工事の際に現在の位置に移されました。

喜友名にある石獅子の中で最も大きく、目鼻立ちもくっきりしており、舌が出ているのが特徴。同じ宜野湾市の大謝名、普天間の獅子舞を連想する形にも見え、中に人が入っているみたいに見えますね。

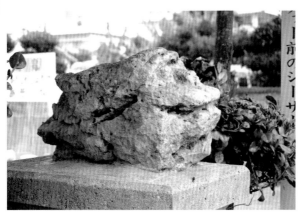

小さくまとまって〇Kなのは
私だけ？

①蔵根小（クラニーグヮー）
h30 × w23 × d46(㎝)
方向：北
発見率：★★★★
危険度：0
分類：カエル

ドローン。
脱力感とおでこのコブが見所。

②伊礼小（イリーグヮー）
h30 × w23 × d46（㎝)
方向：東
発見率：★★★★
危険度：0
分類：人

立派な石獅子！
歯は何本あるんやろ。

③徳伊礼小
（トゥクイリグヮー）
h65 × w45 × d110（㎝)
方向：北東
発見率：★★★★★
危険度：★★★（車）

戦後の資料を見ると、後ろ足が大きく欠けていましたが、集落の人たちによりコンクリートで修復されました。修復が上手で現在はどこを直したかわからないぐらいで感心します。台座は『普天間大理石』さん（宜野湾市新城）の協力により作られました。

④前当山前のシーサーは、昔は集落の人の憩い場であった「ウィユクイビラ」と呼ばれている場所にある石積みの上に置かれていたそうです。

市道の道路拡張工事を行っている際に、喜友名の区長さんが、もしかしたらシーサーが出てくるかもしれないと工事を見守っていたところ、土の中から発見されました。見つかったときは、このメートーヤマの家の方とお祝いにお酒を交したそうです。

後頭部の欠け方から、恐らく胴体もあったと思われます。同時に出てきた胴体らしき石が喜友名公民館にあります。思うようにくっつかず、石の質も色も異なることから、信憑性は低いのかな──。せっかくだから想像して修正してみました（153頁②）。

⑤仲元前のシーサーは、50年前は、大きな空地内にあったガジュマルの枝に埋もれていましたが、その後ナカムトゥの塀下へ移動しました。1989年（平成元）頃、庭造りをしたときに現在の場所に安置したそうです。この石獅子の移

動をきっかけに他の石獅子も見直され、やがて市の有形文化財に指定されたというから、喜友名の獅子のパイオニアでもあります!! 顔は大きく、形はゴロンとしており、足や手の造形は具体的でなく隠れていることから、獅子舞のフワフワした毛並みに影響されたのでは？ と思います。

⑥ヒージャーグーフーは、集落の西側にあり、北西の方向へ向いて安置されています。「シーサーグーフー」と呼ばれていたのが、後に「ヒージャーグーフー」に変わったと言われています。「グーフー」とは方言で、「高まり」とか「たんこぶ」という意味で、その意味通り、こんもりした土盛りの上に置かれていたようです。区長さんは小さい頃、土盛りから滑り台にして遊んだとおっしゃってました。ヒージャーというぐらいですから、井戸がそばにあったとか、はたまたヤギがつながれていたと推測していましたが、あまり関係ないようです。喜友名では石像として、石獅子群と合わせて貴重な文化財とされてます。石獅子とは認定されていない不思議なポジションにいる石なのです。

顔の表情は、獅子というより人間に近くてニョキッと地面から出てきたような面白い形。八重瀬町小城にも同じような獅子があるんですよ（80頁）。

⑦前ン当前のシーサーは、昔は、現在の場所から5メートル後ろの角にあったようです。私が石獅子に興味を持ってか

目玉を見て。
実は二重になってるんだ。

④前当山（メートーヤマ）
h38 × w45 × d40（cm）
方向：北西
発見率：★★★★☆
危険度：0
分類：人

ポッテリ、ポッテリ。
重量感がたまらない。

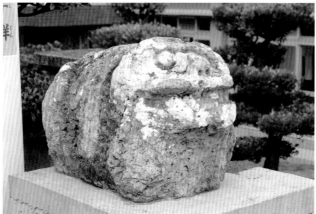

⑤仲元（ナカムトゥ）
h50 × w40 × d74（cm）
方向：南東
発見率：★★★★★
危険度：☆（車）
分類：獅子

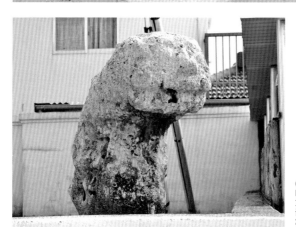

なんで私だけ石像と呼ばれて
いるのかしら。

⑥ヒージャーグーフー
h64 × w32 × d50（cm）
方向：北西
発見率：★★★☆
危険度：0
分類：恐竜

目の前は基地。毎日騒がしいさ〜。

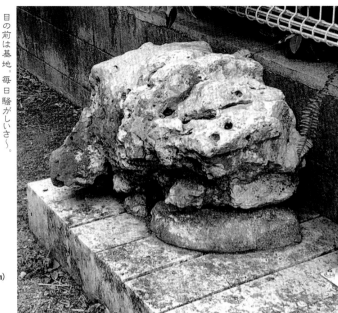

⑦前ン当（メントー）
h42 × w40 × d73（cm）
方向：南東
発見率：★★☆
危険度：0
分類：ゴリラ

けっこう交通量多い場所にあるから、気をつけてね。

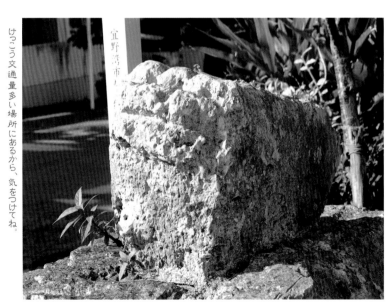

⑧前眞志喜（メーマシチ）
h40 × w32 × d70（cm）　方向：南
発見率：★★★★★　危険度：★★★★（車）
分類：獅子

らでも、2回も南へ移動しています。この石獅子にまつわる話はとても少なくて、詳しいことを知っている人もおらず由来や経緯などが不明なのです。殆ど自然石で、大きな顔の部分だけ彫刻をしています。何か情報を知っている方がいらっしゃったら、よろしくお願いします！

⑧前眞志喜前（メーマシチ）のシーサーは、神山集落へのケーシ（返し）として安置されました。もともとは普天間基地のフェンス側にありましたが、工事のためにメーマシチの庭へ移動したようです。現在は民家の庭にあり、建築時には、石獅子のために計画的に場所を空けておいたという素晴らしいエピソードがあります。車通りの激しいカーブの場所にあり、石獅子が向いている目線はやや上で、人間のせわしい日常など知らぬ顔で、ぼくそ笑んでいるように見えます。

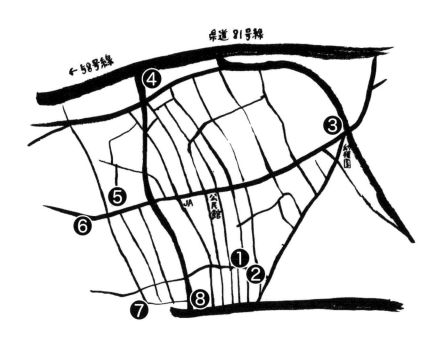

字嘉数（かかず）
顔が怖すぎる獅子

デデデン、デデデン、デデデデデデデデン♪

ゴジラのテーマ曲と一緒に、嘉数展望台公園の桜の遊歩道を散歩しているとだんだん見えてきます。最初は大きすぎて何が何だかわからないくらいです。顔が怖すぎます。ゾクゾクしちゃいます。見ての通りのサイズ！複数の人で作られた村落獅子です。「嘉数護獅子」と呼ばれています。

『嘉数区公民館兼体育館落成記念』（昭和61年（1986）によると、この獅子は「シーサー毛」と呼ばれているようです。記念誌には高齢者から聞き取りした文章が記載されています。

「上ヌ山（ウィーヌヤマ）と殿の中間にヒーザン返しとして村獅子が南向きに鎮座している。しかし、このシーサーも以前（年代不明）は集落前方、前ン当前にあったようである。いつの時代かはっきりしないが上の山（現地）に移された。その当時のシーサーは子どもが4〜5名馬乗りで遊べる大型のシーサーであった。第二次大戦の戦火で破壊され失ってしまった。しかし大事な部落の守り神である故に、戦後は代わりのシーサー（陶製）を沖縄市の知花から買い求め小さなシーサーを鎮座させ

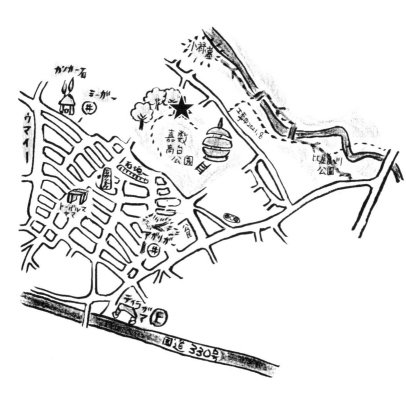

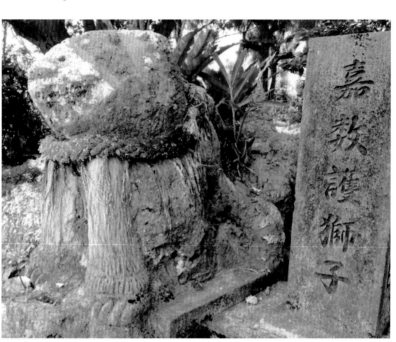

顔はあなた。前足はあなた。尻尾はあなたねっ！て感じで作られた感じ。

h150 × w130 × d245（cm）　方向：南東
発見率：★★★★★　危険度：0　分類：バケモノ

てある。」

巨大な石獅子と、その隣に陶製のシーサーが破損して中のコンクリートが剥き出しになっているものが安置されています。

巨大な石獅子は、平成13年（2001年）5月に区民によって新しく建立されました。陶製のシーサーも数えると、現在の大型獅子は三代目ということですね。

上ヌ山は重要な聖地とされ、首里城を築城するために農民は一つひとつ石を担いで首里に献上したという伝承もあり、首里ととても深い関係があります。その証拠かどうかはわかりませんが、「シュイワタンジ」（首里渡し）という首里へ向かう道もあります。

嘉数展望台の北側にある古琉球時代の高級役人の遺骨が納骨されている小禄墓も見物です。比屋良川公園から川沿いを進んだ場所にあります。墓内には輝緑岩で作られた入母屋造の石厨子があり、とても細かい彫刻で保存状態も良いみたいですね。中国年では弘治7年（1494）、日本だと明応3年の作。沖縄では第二尚氏時代に石厨子がよく作られていたので、かなり早い時期から沖縄に持ち込まれたものだとわかります。

墓前には輝緑岩で作られた石香炉と古い香炉が置かれています。古い香炉のサイドにはニービで作られたスリムな

石獅子が石香炉を支えるように安置されています。現在は自立できなくなったため、石香炉にもたれているようです。本来は拝む人を正面に向いていたと推測します。

手足や顔などは欠けており原型はとどめていませんが、獅子だったということはかろうじてわかります。しかし沖縄戦の激戦区でよく残ったなと思います。ぜひ復元させていただきたい……。

小禄墓や周辺避難壕の岸壁は今も真っ黒で、戦争時に火炎放射器でとことん焼かれた悲惨な状況だったことがうかがえます。

村落獅子を楽しく拝見しながらも、戦争の悲惨さを改めて認識する散歩となりました。

足取りは重いですが、コツコツと歴史跡を踏みしめていきたいと思います。

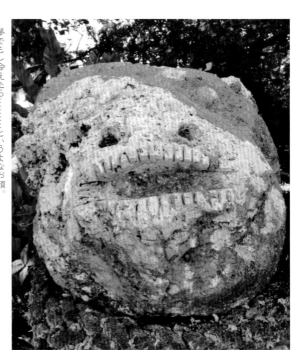

夢でもし会えたら……というよなお顔。

50 西普天間住宅地区（キャンプ・フォスター）井戸を守るチブル獅子

にしふてんま

キャンプ・フォスター（米陸軍基地時代の呼称：キャンプ・瑞慶覧）西普天間住宅地区は、喜友名と安仁屋にまたがっています。

喜友名には、アカンナー、バシガー、ヤマガー、ヒージャーガー、ミーガー、ウフガー、カーグヮーの7つの湧泉があります。ウフガーとカーグヮーは、喜友名泉として知られており、現在見に行くことができるのは喜友名泉のみです。

その中のバシガーに井戸を守るチブル石獅子があります。今は基地の工事により水脈が変化し、水が流れていることは無く、雨水がたまっています。何種類もの石積みで形成されており、当時は生活に欠かせない水源として頻繁に使用されていた丈夫な井戸だったと思います。石獅子の表情ははっきりしており、歯も少し彫られているように見えました。2015年3月に沖縄県に返還され工事が入り、石のお師匠、本田さんがそこで仕事をしていたため私たちも、基地内に入ることができました。

香炉

チブル獅子がどこにいるかわかるかなー。私のとなりにあるのは香炉ですよ。

h28 × w30 × d27（cm）　方向：北　発見率：0　　危険度★★★★　分類：獅子

51
字我如古（がねこ）
琉球競馬を繋いだ獅子

我如古には、戦前4体の石獅子があったといわれています。この石獅子は、我如古公民館から南へ100メートルぐらい進んだ小さな十字路の角にあります。自然の黄色い珊瑚石で人の手は加わっていないようです。現在はアパートの駐車場の隅にあり、大切に安置されております。

区長さんによると、昔、ここの家主さんが琉球馬を飼っており、綱をこの石獅子に繋いでいたそうです。石って馬の綱に繋がれたり、乗馬するときの踏み台として使用されたりと馬との縁が深く、興味深いです。

石獅子の顔の表情はわかりにくいですが、後ろから見ると、道を覗いているように見えて面白いんですよねー。 地図ナシ！

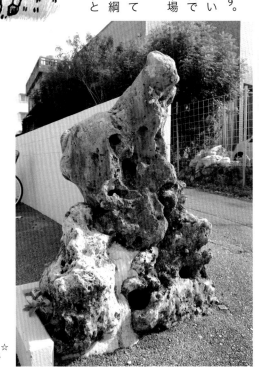

石獅子に見えるちゃー見える。見えないちゃー見えない。それが石獅子の奥深いところ。

h100 × w37 × d66（cm）
方向：南西
発見率：★★☆　危険度：☆
分類：なんだかわからない

想像して修復してみよう

石獅子は、沖縄戦や道路拡張工事などで手荒に扱われ破損しているものが多い。見るたびに、おおお〜もったいない！と思います。形を見て、周辺のむらとの関係や、時代背景、作者の制作癖、むらびとの思い、何に影響されているかなど様々なことがわかるので、がっくりします。そこで、私が毎回見るたびに頭の中で勝手にエアー修復しているイメージ図を描いてみます！

①糸満市字真栄里

真栄里公民館の南側住宅地の道路沿いに位置しています。表情は少し幼い顔で子獅子といった感じです。後ろ脚が欠けています。糸満市の石獅子の特徴は、照屋の石獅子を除きひとつずつが面白い顔をしており、やや大きめです。石質はそれほど良いとは思いませんが、南部ということもあり、大きな石が調達しやすかったのだと思います。（99頁参照）

①

②

③

②宜野湾市字喜友名

この石獅子は、「ウィユクイビラ」と呼ばれている石積みの上に置かれていたそうで安置されています。市道の道路拡張工事を行っている際に発見されました。胴体らしきものも出てきましたが、あまり信憑性はなさそうなので、わたしが全体図描いちゃいました！（145頁④参照）

③南城市玉城字前川

前川部落の主道路沿い高台に南側を向いて安置されています。顔面は、大きくえぐれており表情は全くわからない。近くの広場に、同じ人物が作ったと思わる石獅子があります。首里城の瑞泉門の獅子に装飾されている首飾りもあり、その他、耳の部分にも幾つかおしゃれな装飾が細かくされており、石獅子が作られてきた時代では早い時代に作られたのではないかと思います。（48頁②参照）

52 巨石カニサンへのケーシ

字喜舎場（きしゃば）

喜舎場は、北中城村の中心にあり、北中城村のテンブス（へそ）といわれています。北の高台には公共施設、ホテル、高級マンション、米軍住宅が立ち並び、南には昔ながらの住宅が碁盤目上に広がり、子どもたちが公園で遊んでいる姿をよく目にします。住宅地で入り組んだ道にもかかわらず、大型スーパーへ行く抜け道になっているので、細い路地でも車がブンブン通るので注意ですよ〜。

喜舎場の石獅子は北にある喜舎場公園内に安置されています。大きさは堂々たる奥行105㎝、高さ60㎝、幅60㎝！県内でも珍しい形で、大きなカエルのようです。道路拡張のため、幾度か場所を転々とし、昭和58年（1983）8月に現在地に移設されました。もとは集落の南西側の俗称ビンダマーチュー（喜舎場23番地付近）から安谷屋の北側（儀間原）にあった巨岩のカニサンに向かって鎮座していたようです。

現在カニサンは基地の中。この巨岩は喜舎場に災いをもたらすフィーザンであると信じられ、そのケーシとして石獅子が据えられました。しかし〝カニサン〟ってどういう意味なんだろう……（あれから数年、いまなら言える「金満やろ〜」、

つまり鍛冶屋が祀られたところ）。

平成7年（1995）6月16日に村の有形民俗文化財に指定され、現在もカニサン跡の方向に向いています。

また石獅子の北には喜舎場公の墓や井戸などがあります。喜舎場公は、喜舎場村の創建者といわれています。『球陽』外巻『遺老説伝』には、「往昔、喜舎場公初メ此ノ村ヲ創建ス。因リテ喜舎場村ト名ヅク。是レ故ニ今ニ至ルマデ毎年二月、村長皆其ノ墓ヲ祭ル。墓ハ本村後岩ニ在リ」（原漢文）と記されています。現在は旧9月18日に例祭が行われています。

ジャングル化していて少し尻込みしちゃいますが、勇気をふり絞って一歩前に進んでください。果てしなく見える階段を登ったら貴重な風景を見ることができますよ！ ここで引き返す人が結構多いのよ〜！

歴史は浅いですが、喜舎場の獅子舞も見逃せません。モフモフ赤の毛を基調とした柔らかい動きとアフリカの民族音楽のようなエキゾチックな太鼓のリズムが特徴です。私はこの演舞を観て獅子舞いの概念が変わりました。旧暦の7月15日、一風変わった獅子舞を観に、足を運んでみてはいかがでしょうか。

各地の地図165頁

毎日、最高な眺め。公園でゆっくりとしていくといーさー。

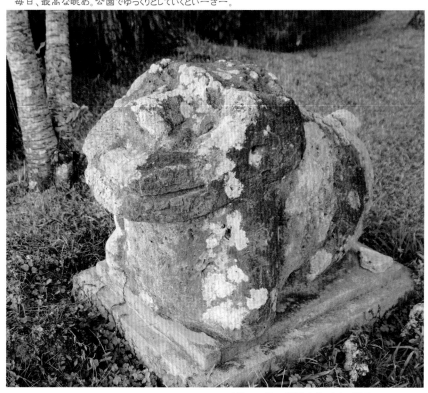

h60 × w60 × d105（cm）　方向：南西
発見率：★★★★★　危険：0　分類：カエル

字山里 ウェート感は格別！

山里は沖縄市の南側、北中城村の隣に位置しています。国道330号と県道85号に挟まるようにある集落には、元々昔から代々住んできた人、嘉手納から移住した人、首里から移住した士族などが集まってできた集落です。

国道330号沿いは昔ながらの壁看板（壁に直接書く看板）も多く、喫茶店、お土産屋、額縁屋、食堂などがあったことがうかがえます。

大型ショッピングセンター、警察署があり、歯医者、保育園の数が多く、子どもを育てるにはとても良い環境だと思いました。

そんな山里には、集落の中心に大きな村落石獅子が現存しています。恐らく馬場があったであろう近くの小高い丘の上に東の方角へ向いて「山里のシーサー」と慕われ安置されています。案内板には、隣の島袋地域に火事が多く、飛び火しないように火返しとして願いを込められて置かれたと書かれています。

沖縄市の石獅子は他にも胡屋・古謝にありますが、山里の石獅子のウェート感は格別です。表情も見かけは愛くるしく

見えますが、近くに寄れば寄るほど怖い顔に見えてきます。ぜひ近くまで登って覗き込んでくださいね。

いつも車でしか通らない山里。歩いてみると、すーじぐぁーの多いこと、多いこと！　特に北の公民館側はまるで迷路です。「ミスターすーじぐぁー」の称号を付けたいと思います。

そのすーじぐぁーを歩いていると、大きく立派な琉球松を見つけました。その松のある小山の麓を見てみたいので、近づいていきました。

すると、どこに繋がってるのわからないのですが、暗渠の上を歩いていることに気づきました。暗渠が遊歩道になっており、山里都市緑地にたどり着きました。

ここは、今帰仁村もおったまげ！　風格のある琉球松がズラリ！　緑地ということもあり開けた場所が何か所もありました。ここで音楽ライブしたら極楽じゃろな～とウットリと想像しました……。誰かやりません？

多分、他の地域の方には知られていないと思うので、ぜひ石獅子を見学した後には、すーじぐぁーを迷いながら山里都市緑地にも足を運んでいただきたいです！　オススメ！

各地の地図164頁

肉の塊ならぬ石の塊！

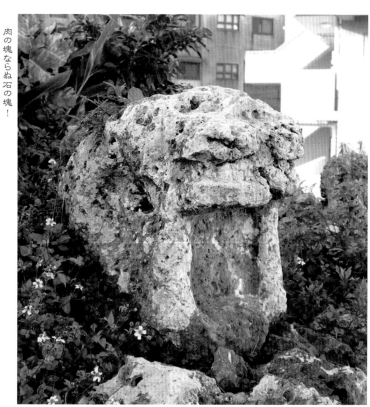

h70 × w45 × d74（cm）　方向：東
発見率：★★★★☆　危険度：☆（崖）　分類：獅子

字胡屋
獅子と魔除けのニービ石

シンプルなデザイン。同市山里の石獅子を箱に入れてシャッフルしてドン！　と出てきたような石獅子です。思わず真似をして彫ってみたくなる石獅子です。佐賀県にも、もう少し小ぶりですが、よく似た狛犬がたくさんありましたよ。

隣には霊石とされる、よくよく見ると貝殻びっしりの石も祀られています。昔からセットで安置されてきたようです。豊見城市字保栄茂も同じですね。

昔は、胡屋のシンボル、ガジュマルのそばの「前ヌ松」や「グングヮチモー」と呼ばれる広場だった元胡屋自治会館にありましたが、現在は、元の場所から100メートル南の先に2010年に新設した胡屋自治会館の出入り口の左側にあります。新会館が建つ前は、石獅子の横に「1973・5・6 再立」と書かれていました。代々大切にされていることがわかりますね。

戦前は、元胡屋自治会館そばのガジュマルの下に高さ1mの立派な焚字炉もあったようですが、戦争により消失してしまいました。うう、残念。

胡屋の石獅子は1体ですが、大正時代に設置された石獅子

化石がいっぱいの石といつも一緒。肩肘張らない関係が仲の良い秘訣。肩と肘はどれかな？

h56 × W44 × d48（㎝）　方向：南　発見率：★★★★★　危険度：0　分類：恐竜

と同じ役目を果たしている、魔除けの紋様が刻まれたニービ石があります。胡屋集落へ西側から入口、俗にサーカンケーモーというところ（現・諸見小学校東側十字路）で、これは西からの邪気や悪霊、風気を祓い除くケーシです。

この文様は、神社で読み上げる祝詞や、護符の書き方、ちょっとした占い、祟りや呪詛を退ける方法などが記載されてある、運勢叢書の『妙術秘法大全』を参考にしています。いわゆる占い師、風水師の教科書みたいなものですね。昔、キョンシーが流行ったときに子どもたちが描いたお札と似ていますね……。一体何枚描いたことか。1920年（大正9）の設年月日も刻まれています。

また、北側には龕屋があり、珍しく龕屋が村落を守る役目をはたしていると記載されています。1940年まで小字胡

屋原最北端にあり、戦後消滅しましたが、1949年に新しく仕立て、「沖縄こどもの国」の駐車場北側の小字下田原の一角に安置されました。しかし老朽化が激しく現在は跡形もなく、龕は沖縄市郷土博物館に保存されています。石碑ぐらいは建ててほしいな〜。

胡屋は隣接する仲宗根町と共有会があり、獅子舞、龕、井戸など共同で使用されているものが沢山あります。

沖縄市役所の前は仲宗根町ですが胡屋の馬場とされンマハラシー（琉球競馬）が行われていました。琉球王朝時代から300年続いていたンマハラシーは、昭和の始めにその伝統は廃れてしまいました。しかしおよそ70年ぶりの2013年「沖縄こどもの国」で復活しました。

各地の地図165頁

沖縄市古謝は、戦前からある本部落と、戦後南部のとある一族が移り住んだ古謝津嘉山町と古謝西原区の3つの集落で成り立っています。石獅子があるのは本部落で西、東、北に安置されています。古謝は拝所がとても多く、集落の方の文化財への意識も非常に高く、亀屋や獅子舞などの修復を時間かけてゆっくりと進めています。この根気強さには脱帽します。

①アガリヌシーサーは南の方向を向き、獅子とはほど遠い恐竜のような形態で、屋号「イリナカジョー」と呼ばれている屋敷地内にあります。公民館前の道路の拡張工事に伴い1995年（平成7）6月26日に移動し、現在の場所に南の方角の津堅ドゥー（津堅の海峡）へ向けて設置したということです。戦前は、石獅子の後ろ側にクムイ（溜池）があったそうで、クムイを守る役割があったという話も聞いたことがあります。

②現在イリーヌシーサーはありません。代わりに人が合掌しているレリーフがあります。このレリーフの隣にシーサーが安置されていたと思われるコンクリート台座があります。

す。この位置から西側500mのところにシシクェーモーという森があり、そこは子どもたちの通学路でもあるが、昼間でも薄暗く幽霊が出ると恐れられていました。古老によると、このシシクェーモーをフィーザンとし、そのケーシの役目と幽霊払いのためにイリヌシーサーを安置したといいます。

現在のレリーフは戦後作られたもので、戦前は隣に石獅子が安置されていたといいます。安置されていた場所の道向かいにクムイがあり、戦後その道は「魔のカーブ」といわれ、米軍のジープが何回も突っ込んでは横転していたそうです。その都度、はねられた石獅子は転がりクムイに落とされて、その後、道路の拡張工事が繰り返していくうちに、石獅子はとうとう消失してしまったということです。魔のカーブは当時、カーブを緩やかにする工事の際に、地主と市との間で土地のトラブルがあり、新聞にも取り上げられています。ではこのレリーフはなにかというと、戦後クムイを清掃していた際に出てきたもので、現在は交通安全の碑として設置されたということです。

③北のシーサーは、村落北側の人里離れた山奥を上った高台にあります。南の方角（海の方向）にむけて設置されており、戦後になって設置されたといわれています。つまり古謝の石獅子は、全部南の方向を向いております。安置されている大岩は草が茂っていて年に数回、草刈りがされ

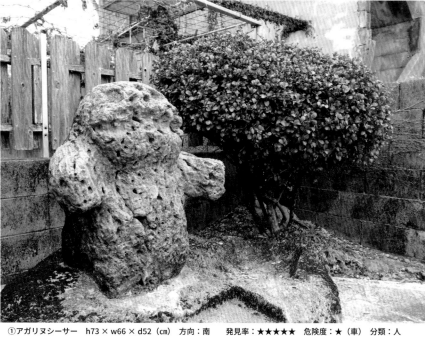

ウエルカム古謝！　プリーズ・ハグ・ミー！

①アガリヌシーサー　h73 × w66 × d52（cm）　方向：南　発見率：★★★★★　危険度：★（車）　分類：人

ジープにはねられた石獅子はいずこに。南無阿弥陀仏……。

②イリーヌシーサーの台の隣にある、人が合掌しているレリーフ。

ます。そのときが石獅子を見るチャンスです。小ぶりで可愛い表情かと思いきや、よくよく見ると、吊り上がった目と鼻の穴がなかなか怖いです。前足と後ろ足もうっすら見えているような……？

少し歩けば、右も左も文化財だらけの沖縄市古謝。公民館には情報がぎっしりのガイドマップもあります。ぜひ、散策されてみてくださいね。

各地の地図164頁

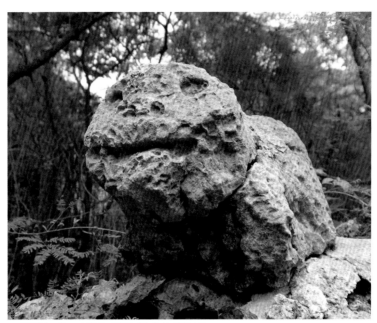

③北のシーサー　h35 × w35 × d50（cm）　方向：南
発見率：☆　危険度：★（蚊）　分類：獅子

岩の上に鎮座。草ぼーぼーの時は、がんばって探してね。

56

字野里
拝所のシーサー

「基地の中に消えた村」といわれた野里村は、現在の嘉手納基地内にありました。今は嘉手納町嘉手納に嘉手納町野里共進会（一九四六年【昭和21】十一月十日発足）を置き、わずかな手掛かりを求めて資料を作られ、現在も情報収集されています。野里村は綺麗に碁盤割された村でした。戦争により住民は広大な嘉手納基地をはさみ南側の旧北谷村と分断され、北側の嘉手納村に組み込まれました。周辺の土地を分けられ、かやぶきの家を造り、嘉手納基地からアメリカ人が捨てた木材を担ぎ、資材にしたそうです。

野里のシーサーは、当時、野里の野里馬場の西側にあったと記録されていますが、このシーサーと戦前のシーサーが同じかはわかりません。野里馬場は美しい老松があり溜池があり、鯉やウナギが養殖されていたといいます。現在は嘉手納小学校の裏手の野国川そばの御嶽や井戸などを奉る嘉手納町野里拝所（一九五五年【昭和30】に移転・再建）のなかにあります。たどり着けたら優れた臭覚の持ち主ですね。

「シーサー祈願」（旧暦1月20日）以下『野里誌』から。

《字嘉手納のナカンダ家にある同字のヌール神に米一升と

賽銭と果物を供え、シルカビと火をともした線香12本を焚き、理事長以下婦人部正副部長・事務局長によって拝みが行われる。その後、シーサーへ重箱1対とシルカビ、火をともさない線香12本を供え、拝む。拝み終わった後、集落の発展と今年もよい年でありますようにと願いイシマーイを上げる。「イシマーイアギエー」と称していた。参列者は理事長以下理事有志、婦人部正副部長、事務局長。重箱は豆腐5丁、昆布半斤、ごぼう半斤、イカ天ぷら20個、ハム巻10個、肉1斤半、カマボコ1本、モチ20個を詰める。》

地図ナシ！

ムラは消えてしまったけど、いつまでも拝所を守ってね。

h46 × w35 × d32（cm） 方向：北東
発見率：0 危険度：0 分類：ゴリラ

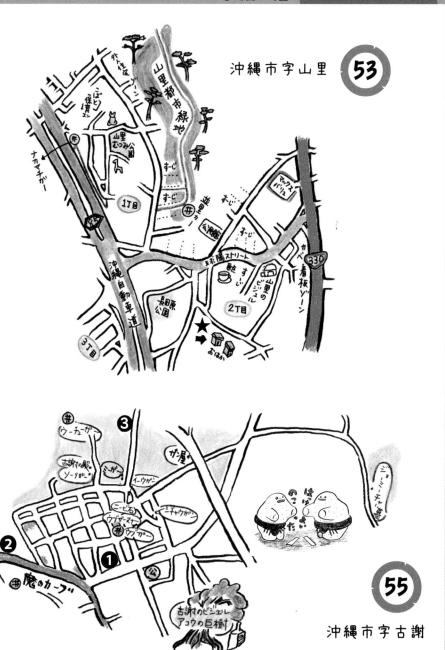

沖縄市字山里 **53**

55

沖縄市字古謝

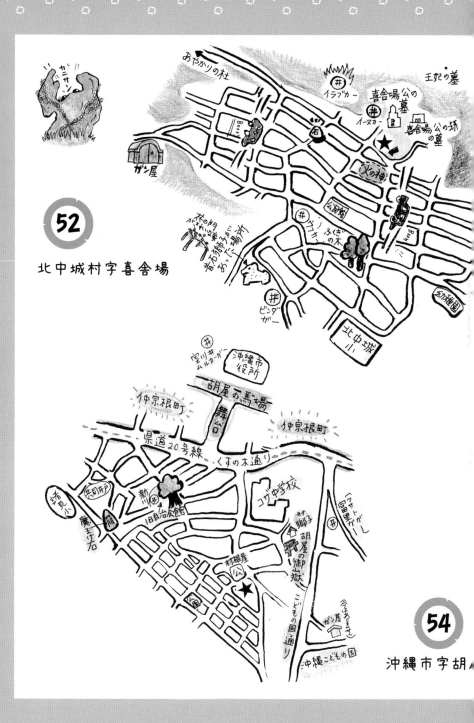

52

北中城村字喜舎場

54

沖縄市字胡

●石獅子こだわりデータ

■石獅子の向いている方向

石獅子は集落を守るためのもので、だいたいは集落の東西南北にあり、集落の外側へ向いています。集落によっては集落の人すべてが石獅子の恩恵を受けられるように集落が大きくなるにつれて、石獅子が移動することもあります。また、災いをもたらすヒーザン・フィーザン（火山）に向けておかれることがあり、代表的な三大フィーザンは、八重瀬岳、運玉森、ガーナ森です（「スタジオ de-jin」認定）。他に洞窟などのマジムンが出てくる方向にも向いています。

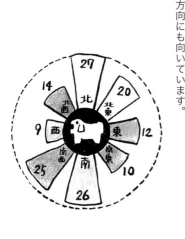

■口を開いている？ 閉めている？

あくまで「スタジオ de-jin」の独自の見方ですが、意外にも口は断突で半開きが多いです。一見、口を大きく開けているような印象がありますが、威嚇するように大きな口を開けた石獅子はほとんどありません。恐らく今主流の陶製のシーサーの一方が大きく開けているから、そう感じるのかなと思います。この、のいい意味で放心状態になったような？無の味は無い。見ている側も放心状態で見てしまいます。

■舌を出している？ 舌は無い？

小さい頃は「あっかんべー」としましたね。しかし石獅子の下の出方は、あっかんべーというほどは出ておらず「ペロッ」てなぐらいです。舌を出すという行為は拒絶するという意味があり、もしかすると向かってくるものを拒絶するという思いが含まれているのかもしれません。でも……多分……そんな深い意味は無い。それが石獅子なんです。

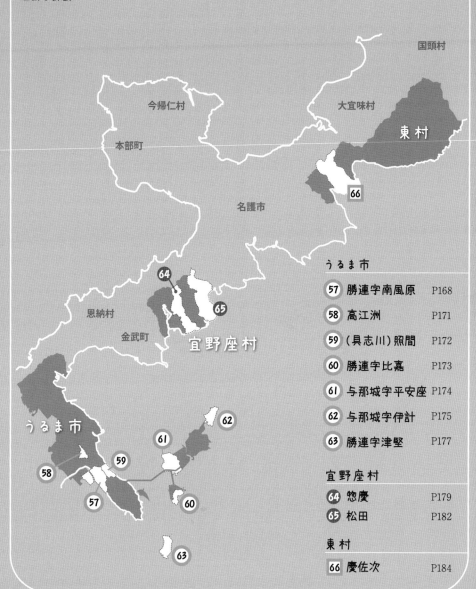

エリア

5

石獅子探訪

うるま市／宜野座村／東村

57

勝連 字南風原 夜に踊り出す石獅子

字誌『南風原史』によると、戦前、東西南北に4体の石獅子と、勝連グスクを向いている石獅子が1体あったといいます。現在は北と西の石獅子しか残っていません。南西の石獅子は最近、外壁工事の際に見つかり、大切に安置されています。

①北の石獅子は大きく口がシャクレており木に寄りかかり、風景と同化していて見過ごしそうです。チブルっぽいですが、もしかするともう少しデコルテ（肩から胸）まではありそうな気がしますね……。

②西の石獅子は、消失したとされてきましたが、2017年に民家の外壁工事を行った際に十字路の角から出てきました。元からこの場所にあったようで垣根に埋もれていたのですね。ニービ？　琉球石灰岩ではないようですね。長らく埋もれていたので、赤土で色が染まっています。チブルシーサーで口元が大きく破損しており、当時は立派な獅子だったと思います。

③南と④東には、石獅子があったとされている場所に陶板のレリーフシーサーが設置されています。南の石獅子は子ど

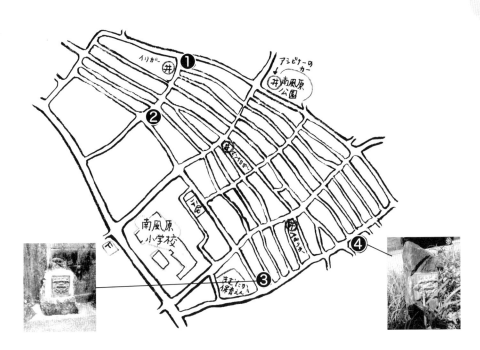

アントニオ猪木もびっくりのシャクレ獅子。

①北　h52 × w35 × d50（cm）
方向：西
発見率：★★★☆
危険度：0
分類：獅子

目と鼻はしっかり残っているけれど……。

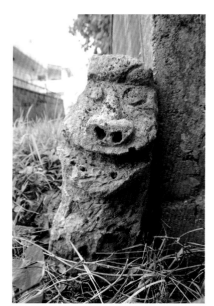

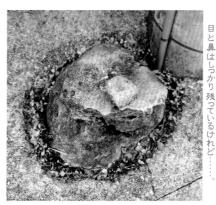

②西　h23 × w34 × d30（cm）　方向：西
危険率：0　分類：獅子

h47 × w22 × d30（cm）
村落獅子と勘違いしていた屋敷シーサー。

もが乗れるぐらい大きかったといわれております。勝連グスクを向いている石獅子に至っては残念ながら全く情報がありません……。

集落北側にある南風原公園慰霊碑の右奥に南風原石獅子があったと証言されています。勝連は、名前のごとく勝連トラバーチンが採石できる場所で、きっと立派な石獅子があったに違いありません。

それとは別に私がず〜っと勘違いしていた石獅子があります。南風原の西の外れに屋敷シーサーが民家の敷地内にありました。私は、南西の石獅子が移動したものだと思っていましたが、住人によると、そこの先祖さまが作った屋敷シーサーであり、村落獅子ではないことがわかりました。

南風原の生き字引と言われる80歳近くになる女性は「戦時中はね、南風原は北部や南部からの避難場所になっていて、たくさんの人が集まったんだよ。石獅子は、特に子どもたちに有名で、大人たちが、夜になると、獅子が踊りだすよ！早く寝なさいよ〜と言って、子どもたちを驚かせたんだよ〜。

怖かったさ〜」と話されていました。記憶があいまいで、この屋敷獅子が勝連グスクかどうかはわからないのですが、子どもにとっては怖い存在だったのですね。

もともと勝連グスク跡のふもとの小字元島原にあった集落が、尚敬王代の1726年に現在地に移動し、阿麻和利の時代に、集落名が「南風原」に改称されました。南風原の村づくりは道路網を碁盤目型にして共同井戸、防風林、用水地、防潮林も計画的に配置され、都市計画の先駆とされたといわれております（『勝連南風原字誌』）。

また井戸が6か所あり、勝連城跡内にも3か所あります。石積みも箇所によっては当時のまま残っています。勝連城内で使用していたと思われる古瓦や、陶磁器、紙幣、玉類などが出土している貝塚も2か所あります。現在集落は、住宅の建て替え時期で、いろいろな場所で工事真っ盛り！赤瓦の住宅も多く、面白いコンクリ屋根獅子がいっぱいあります。ぜひ屋根のシーサーも探しながらブラリブラリしてみてくださいね。

58

字高江洲
ラジオ放送で見つかった獅子

『沖縄の魔除け獅子』の長嶺操氏が、村落獅子調査の際、ラジオで他にも獅子の所在を知っている方がいらしたら連絡くださいと呼びかけたところ、直ぐに高齢の男性が連絡をくれ、見つかった石獅子です。

今は高江洲小学校の傍に安置されています。集落の東側にあり、かつては北東の喜屋武グスクの方向へ向いていたといいます。

喜屋武グスクは標高104mあり、長らく勝連グスクの烽火台として伝命を受けると合図のノロシをあげてきました。そのため度々飛び火があったので、火返しのために石獅子を安置したのではないかということです。

ほぼ自然石ですが、太い力強い手を地面に付き、身を乗り出し、口を開けているように見えますね。でもこの写真ではよくわからないですね。ぜひ会いに行ってくださいね。

地図ナシ！

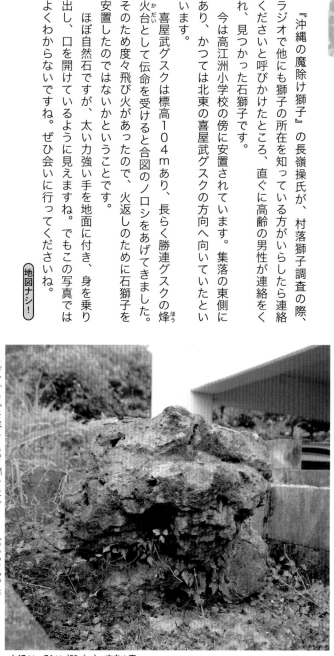

ラジオから私を探してるって聞いたけど……見つかっちゃった。

h47 × w74 × d52（㎝）　方向：南
発見率：★★☆　危険度：0　分類：何か分からない

59
（具志川）照間 おばあさんのおじいさんが 作った獅子

2022年1月16日にSNSで情報をいただき、散策しました。公民館前の売店の店主の話によると、照間は地図には記載されていませんが、南風原照間、与那城照間、具志川照間に分かれていて、この石獅子は具志川照間ではないかと聞いて、西に向かいました。そしてある草むらを掻きわけると、民家の塀の側にぴったり安置されている石獅子を見つけました。

ビーグの作業を行っていた家主のおばあさんに話を伺ったところ、おばあさんのおじいさんが魔除けのために安置したということでした。おばあさんのおじいさんの頃からあるということは、100～200年前のものと推測されます。

散策をおえて最後にお礼の挨拶をしようと、ふたたび公民館前の売店に行ったら、なんと石獅子のおいてある家は、売店の店主の実家でした。オー・マイ・シーサー！

なんてこった。オー・マイ・シーサー！

地図ナシ！

絵描き歌を作ってみようかな～！ お口がすっぱそう。

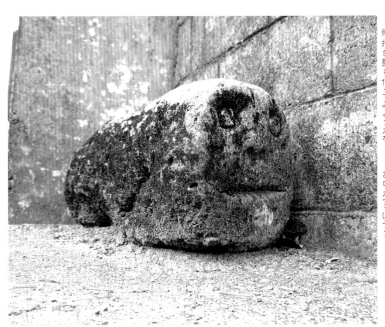

h32 × w25 × d59（cm）　方向：南東
発見率：☆　危険度：☆　分類：人

60 勝連字比嘉（浜比嘉島）誰かが持ってきた獅子

浜比嘉島は、浜と比嘉という2つの集落があります。わかりやすい。そのうちの比嘉集落の南南東に位置する森の中に、琉球開闢の祖神アマミキヨ・シネリキヨが居を構えたといわれる洞窟と鍾乳石があり、そこは「シルミチュー霊場」と呼ばれています。この拝所は、子宝の授かる霊石とも知られ、子授けの御利益があるとして信仰されています。この霊場となり（霊場の一部？）のホテル「シーサイドガーデン浜比嘉」の庭の高台に、1体の石獅子が安置されています。

形と石の種類としては、鬆のあき方などを見ると南城市玉城百名の石獅子に酷似しており、制作者は同じ人物と思われます。特に百名公民館の石獅子②とはサイズが全くといっていいほど同じなのです。北の方角を向いて安置されていますが、特に意味合いは無いでしょう。現オーナーさんの話によると、20年前に来たときから存在しており、前オーナーの話によると、どこの誰かは不明ですが『この風景に相応しい』と、どこからか持ってきたということです。なにかしらの営利目的か、元々所有していたものなのか、真相は草ムラの中です。

地図ナシ！

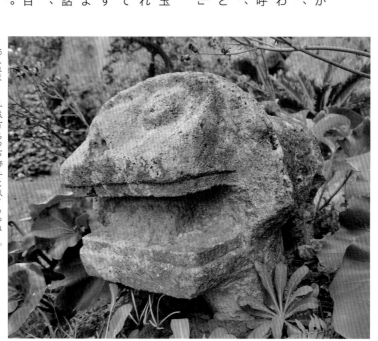

あれれま！　玉城百名の石獅子に似てるわねー。だー、ちょっと百名まで連れてってごらん。

h55 × w55 × d70 (cm)　方向：北
発見率：★★　危険度：★★　分類：獅子

61

与那城字平安座（平安座島）

海から引き上げられた獅子

〈「海中から珍しい石像〜与那城〜」〜ルーツめぐり論議〜〉

『沖縄タイムス』1979年9月1日の記事から引用要約しますね。〈平安座—屋慶名を結ぶ藪地島寄り沖合から古い動物を型どった石像が1体見つかった。与那城平安座のO氏が引き揚げ、自宅の物置に保管しているが、正体は不明。高さ1メートル、重さ約60キロ水成岩を荒彫ったものでサルかシーサーに見える。顎と左足が欠け、波に洗われ浸食もひどい。村内では、そのルーツをめぐって議論も……。O氏は〝きっと価値のある石像に違いない、将来〝平安座名物〟にでもなれば……〟と目を細めている。村の古老によると発見された海峡は昔「アガリエタンメー」所有の砂島があった。そこは干潮には歩いて渡って潮が満ちた時の避難島として利用されていたという。いまでは砂が取られ島は消えてしまった。この石像、実は砂業者が8年前に見つけていたという。タタリを恐れて引き揚げはタブー視され放置されてきたようだ。さっそく県教委や県分保委を訪れ「しかるべき専門家の鑑定を」と申して出ており、関係者も近く調査に乗り出すとか。平安座—本島間の交通は、海中道路が完成

して一変したがそれまでは干潮を見計らって徒歩で渡り、人員運送の馬車や海中トラックも走った。潮を読み間違えて痛ましい遭難事故が続出したこともある。石像はそうした遭難者の霊を慰めるために安置したのか、それとも交通の難所、海上渡りの守護を念じたものか？ いつだれが何のためにつくったのか……多くの謎を秘めたままである。〉

はたして本当に調査はおこなったのか。このシーサーは現在、浜比嘉島へ行く道路手前に安置されています。浸食されなかなかの不気味さがありますが、ぜひ、このストーリーを想起しながら見てくださいね。

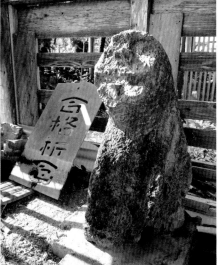

地上の酸素はおいしい、調査してね。

h75 × w40 × d45（cm）　方角：南
発見率：★　危険度：0　分類：獅子

地図ナシ！

62

与那城字伊計（伊計島）
三つに割れた石獅子

伊計島には、自然石の獅子と加工された2体という、3体の村落獅子があります。

①自然石の獅子は胴体が3つに繋がれていて、それにはこのような説があります。

昔ある男性が、開墾の為に除去しようと3つに割った。その後、男性に災いが降りかかり、この災いは石を割ったからだと信じられ、原状に戻した……ということらしい。その後、災いはどうなったかという続きの話はありません。

②の石獅子は民家の園庭に本島うるま市の方向、南西に向いてに鎮座しています。手足は細く、ヒゲが生えてニンマリと微笑んでいるようなひょうきんな表情をしています。

初めて見つけたのは10年前ぐらいで、なんと家主さんも「こんなところに石獅子があったんだね！　知らなかった！」と驚いていて、私たちも「知らなかったなんて！」と驚きました。それほど伊計では周知されていませんでした。

2022年の冬に、どうなっているかな〜と思い行ってみると、な、なんと根こそぎ消えている！　あたふたして隣のお宅にうかがったところ、「ここにあった石獅子は村落獅子

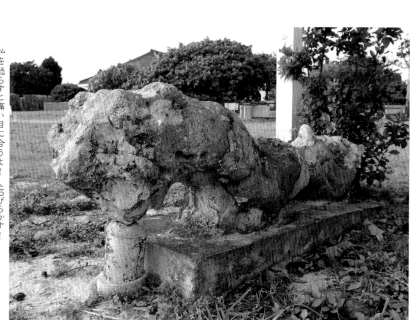

私を怒らすと痛い目に合うよ！　たっぴらかす！

① h61 × w53 × d218（cm）　方角：南
発見率：★★★★★　危険度：0　分類：なにかわからない

どぅまんぎた！ こんな台座がしっかりしてるなんて。

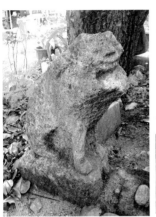

② h45 × w20 × d39（cm）　方角：南西
発見率：公民館にある　危険度：0　分類：獅子

■台座含　h80 × w30 × d39（cm）

ゲロゲーロ。今にも前に飛んできそう。

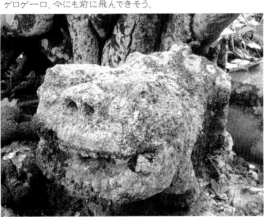

③ h40 × w33 × d51（cm）　方角：北東
発見率：民家内　危険率：0　分類：カエル

として現在公民館に保管されてあるよ」ということでした。
足早に公民館に行くとまたまたびっくり。キャシャな石獅子だと思っていたけど台座がとてもしっかりとしていて、自分たちに見えていたのは氷山の一角だったのです。
現在は伊計の村落獅子として何処に安置するか検討中だということです。

③は、屋敷獅子だと思っていたのですが、伊計の石獅子は全て村落獅子としてお年寄りには認知されていなかったようです。

小柄なのに歯、牙がしっかりしており、鼻息ふんふん、なかなか不気味な表情をしています。このキャシャな感じ……。もしかするともうひとつの石獅子と同じ作者かもしれませんね。いつかこんな怪しい石獅子を作ってみたいな。

地図ナシ！

63

勝連字津堅（津堅島）
大根栽培を見ていた石獅子

キャロットアイランド！ 実は昔、「津堅大根」が名産だった！ 津堅島は、本島中部勝連半島の南東約5kmに位置し、周囲8km、面積1.75km²の平坦な島で琉球石灰岩を基盤とした島です。本島のうるま市勝連南風原から5体（現存2体）、伊計島に3体の石獅子があるため、文化圏が同じ津堅島にも石獅子が存在するのではと足を運びました。

津堅には、元々あった琉球石灰岩に彫刻を施しているタイプの石獅子があります。ここに石獅子がほしいけど適当な石が見当たらず……、じゃ、ここにある石で彫ってしまえ！ この石は生き物のように見えるから彫ってみようというスタンスか……。人の表情に近く、岩から、にょきっと人が出てきている感じです。

①の石獅子は集落の北側の十字路の角に位置しており、近くに住むおじいさん（当時83歳、ご健在なら91歳）によると、この守り獅子は戦前から存在しており、支那で教わった村民が作ったと、上の人から聞いているということでした。集落の北の入り口の守りとも云えるし、十字路の角ということは石敢當的な要素もあり、意味は断言できませんね。

石獅子は盗まれたり、工事で行方不明になったものがたくさんあるので、移動できない石に彫刻をするということはとても贅沢なことだと思います。その石、雰囲気にあった彫刻をするなんて、死ぬまでに一度はやってみたいものです。

もう1体の②は、集落の中央に位置しています。場所がわからず津堅の方何人かに尋ねましたが、誰も知る人がいませんでした。自転車でうろうろし鼻を利かせていると民家の石垣に石獅子現る！ 恐竜のように首が長く、地面に数センチ

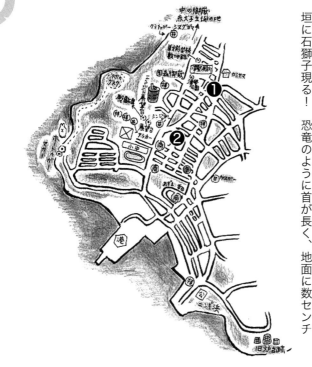

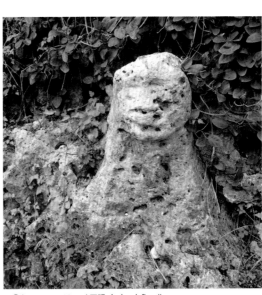

不動の石獅子とは私のことやさ。

① h115 × w180 × d 不明（cm）　方角：北
発見率：★★　危険度：0　分類：人

埋め込まれているようですね。揺らしてもビクともしません。草が茂るとわかりにくいので目を懲らして散策されてみてくださいね。タイムオーバーで近所の方に石獅子の由来などは聞くことができませんでした。

津堅島出身のおばさん（当時89歳、ご健在なら97歳）によると、元々、津堅島には昔3体の石獅子があったといいます。2体は私たちが見つけた獅子、3体目は集落の西側に位置する新川・クボウグスクの入り口にあったとおっ

やっとお会いできましたね。やっとみ津堅たん！

② h65 × w43 × d45（cm）　方角：北西
発見率：☆　危険度：0　分類：恐竜

しゃっていました。しかし、これらの石獅子を村落獅子としていたのかは定かではありません。

新川・クボウグスクに行ってみたが、茂みもひどく目を凝らして見ましたが、わかりませんでした。2回目の上陸でも探してみましたが、ありませんでした。また現在クボウグスクは足下が悪いため立入禁止になっております。こりゃまたリベンジですね。エイエイオー！

64

字惣慶
ホーハイ、ホーハイ
そ(けい)

宜野座村惣慶には東西北に3体の石獅子が存在します。どの獅子も形は類似しており、足も手も無い。顔面と胴体だけで、大まかに言うと芋虫みたいなのです。惣慶の石獅子は何故か「イシガントウ」と呼ばれておりますが、村落獅子もイシガントウも同じ魔除けなので、違う呼び方に特に大きな意図は無いと思います。

①北の石獅子は、久志岳にむいており、民家の敷地にあり目立つように高い岩の上に鎮座しています。よくよく見ると小さな歯もあって、なかなか面白い顔をしています。常時、逆光で顔面の石の色が同じ明度なので、目の焦点を合わせてしっかり覗いてみてくださいね。

②東の石獅子は、安部崎岳の方向をむいており、サトウキビ畑の三叉路にポツンとあります。鼻が大きく欠けていて勿体ない！ どうしてもチョンマゲがあるように見えるのは、私だけでしょうか。石獅子のすぐ裏には井戸跡を祀っているので、それにも関係するかもしれません。

③西の石獅子は、恩納岳の方向を向いており、惣慶の顔といった感じで安置されています。どうにかして手足を作りた

かったが、石が足りないやん？ と勝手に作者の思いを推測。

東西北のイシガントウでは、明治44年（1911）まで「シマカンカー」という、悪霊が集落へ侵入することを防ぐ年中行事が行われていました。その後、村芝居が復活した昭和60

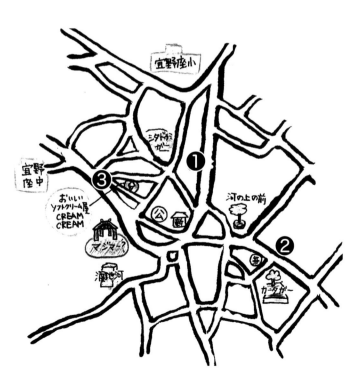

ムーチーがお供えされていました。食べたいけど口にとどかないね。

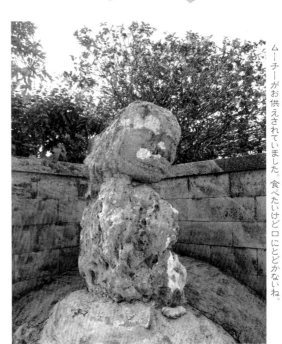

①北　h42 × w42 × d72（cm）
方向：北
発見率：★★★★☆
危険度：0
分類：人

チョンマゲあらんど。

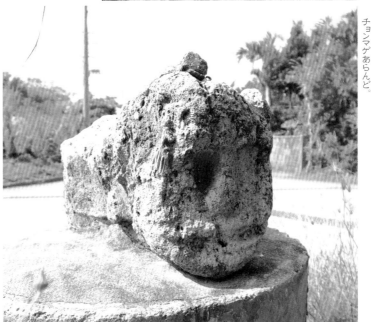

②東　h45 × w35 × d74（cm）　方向：北東
　　発見率：★★★☆　危険度：0　分類：人

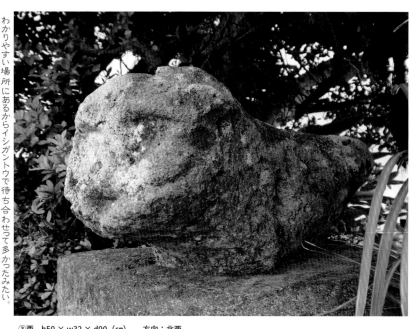

わかりやすい場所にあるからイシガントウで待ち合わせって多かったみたい。惣慶の忠犬ハチ公なのさ。

③西　h50 × w32 × d90（cm）　方向：北西
発見率：★★★★★　危険度：0　分類：人

年（1985）10月18日（旧暦9月5日）にシマカンカーも復活しました。惣慶の人たちは、「野性的でよく働き、協力心が強く、忍耐力があり、素朴」なのですが、しかし一方で「惣慶クンジョウ（根性）」と他の区からは融通の利かないともいわれているそうです。「シマカンカー」もこのような区民性から復活したのではないかと思います。牛を一頭つぶし、行事に参加したすべての住民に肉汁が振舞われていました。昭和61年（1986）からは行事を簡略化し、区長、書記、行政委員会だけでシマカンカーを行っています。シマカンカーは男だけの拝みといわれ、女性神役といえども参加できない珍しい行事です。私も取材することはできないのかな〜？

ほかにも変わった行事がありました。村内に火事があった場合、3日後に村をあげて行う火伏せの儀礼「ヒーゲーシ」です。深夜、青年たちは火災のあった屋敷から、「ホーハイ、ホーハイ」と叫び、鳴り物を鳴らしながら、西のイシガントウに集り、イシガントウのそばでまえもって作った茅葺の小屋に火を放ち同様に叫びます。ヒーゲーシは、必ず西のイシガントウの所で行うことに決まっていたそうです。最後のヒーゲーシは昭和21、22年ころ、馬小屋が焼けたときに行われたといいます。

65 字松田 馬だけど獅子

松田には1体の石獅子が現存します。戦前は集落を囲うように四隅に4体の石獅子があったといわれています。いずれも無名の石像だったそう。形は動物のようで、見る人によっては、犬にも馬にも見えたそうです。東西南北それぞれ集落の外側に向けて置かれていたといいます。ただし、南側の石獅子の存在を否定する人もいます。

現在残っているのは東の石獅子のみで、頭部は欠落しています。通称「馬小」とも呼ばれています。元々石の質はよくないので、表情を表すのは難しかったと思います。今の顔面はコンクリートで補修されており、指で目と口がなぞられている感じかな？　もう少し石獅子に興味のある方が修正していればまた違う顔になっていたと思いますが……、残念という気持ちと、これが石獅子のいいところなんだよな！　と矛盾する気持ちになるのでした。

戦前は旧暦9月初旬の吉日、石獅子の前で「シマカンカン」（シマカンカー）というフーシゲーシ（風気反し）の儀礼を行い、牛や豚を1頭を屠ったそうです。道切の儀礼があり、石獅子や犬像や石敢當のある道の上に供え物を張りました。

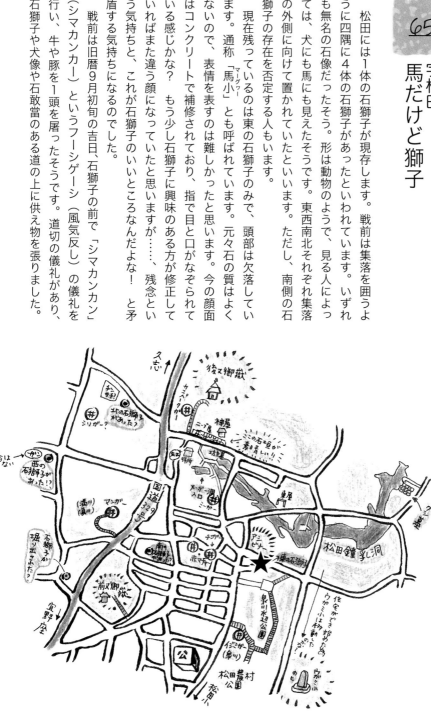

ニンマリ笑ってるね。時間帯によって表情がコロコロかわるのです、私。

h × 30 × w22 × d70（cm）　方向：東
発見率：★★★　危険度：0　分類：何が何だか分からん

ヒィゲーシは男性を主とした行事ですが、惣慶とは違い、女性の参加もあり、最高位の神役の方々が儀礼を行ったそうです。東、北、西、南の順で拝み、ヒィゲーシの儀礼についても、惣慶集落と同じやり方で行っていました。でも、もう長らくシマカンカンの行事は行われていません。

松田では、最近も住宅工事の際に「これ、石獅子じゃない？？」というものが出てきたそうです。私はこっそり見に行ったのですが……むむむ……どうかな？　ちょっと認定するには難ありといった感じのブツでした。ただの石か獅子か、断定するのは難しいですよね～。

さて松田でぜひ行ってほしいのが、松田鍾乳洞‼　延長230mある手つかずの鍾乳洞です。運が良かったらコウモリ、ウナギ、トカゲ、エビなども見ることができます。つらら石も他で見る鍾乳洞よりサイズが大きく迫力があります。松田体験交流センターで地元の人が案内してくれる体験コースがあるのでオススメです。

松田の集落を歩いていると真っ直ぐの道が少なくて迷子になります。道を直線にすると海風が強くなるため、道が少しずつ曲げて風を弱めるという先人たちの知恵なのです。鍾乳洞では方向感覚見失い何処に出てきたのかさっぱりわかりません。地上に出ても迷子になるし、三半規管がめちゃくちゃになる宜野座村松田！　ぜひ散策されてみてくださいね。

66

沖縄島最北端の村落獅子

字慶佐次（げさし）

猿みたいだけど、猫背なの。

h51 × w22 × d42（cm）　方向：西
発見率：★★★★　危険度：0　分類：サル

二代目です。よろしくお願いします。

沖縄島ではもっとも北端に所在している村落獅子。顔立ちは猿のようで、耳がしっかり彫刻されています。また、尻尾も他の獅子では見られない長い尾をもっています。

慶佐次には、本来2体の村落獅子がありましたが、もう1つの村落南側入口にあった村落獅子は盗難にあい、戦後作られた獅子が安置されています。

地図ナシ！

世界初！《石獅子動物分類図》

沖縄の村落獅子探訪をずっとつづけてきて、石獅子って様々なヴァリエーションがあるなぁと感心しています。

獅子を中心として、どのように変化しても自由なのではないかと思うのですが、その形は多岐にわたり、エジプトのスフィンクスがルーツといえど、ライオン、サル、鬼など、色々な動物や架空の生き物として表現されているように感じます。

そこで私は独自の分類を考えてみました。題して「石獅子動物分類図」。鬼、犬、ゴリラ、猿、恐竜、カエル、人、何がなんだかわかない！　など独自に分類してみました。最初は24種類に分けていたのですが、多すぎるので12種類、そしてなんとか8種類までに絞りこみました。

いまさらですが、石獅子の写真のデータに添えられている「分類」とはこのことなのでした。

ゴリラっぽい

人っぽい

サルっぽい

鬼っぽい

獅子

犬っぽい

何かわからん

恐竜っぽい

カエルっぽい

鬼っぽい石獅子さん、いらっしゃ〜い

県内に約130体ある石獅子の中に、何とも恐ろしい鬼のような形相の石獅子がいくつかあります。角がついているものはありませんが、もうすぐ角が生えてきそう！　というすね。

頭の一部が膨らんでいる石獅子もあります。私たちは、石獅子と鬼とは、神社などに置かれる「狛犬」と密接な繋がりがあると考えています。

狛犬は、飛鳥時代（6世紀末〜710年）に日本に伝わった当初は獅子で、左右の姿に差異はありませんでしたが、平安時代（794年〜1185年）から鎌倉時代（1185年頃〜1333年）後期以降の約540年間は、それぞれ異なる外見を持つ獅子と狛犬の像が対で置かれるようになったようです。

一般的に、獅子・狛犬は向かって右側の獅子像が「阿形」で口を開いており、左側の狛犬像が「吽形」で口を閉じ、古くはなんと角を持っていたのです。選別のために角をつけ

た、万能薬であるサイの角をイメージしたなど諸説あります。その後、時代が進むとともに様式が簡略化していき、機械作りが主流となる昭和時代以降は左右に角がないものが多く制作され、口の開き方以外に外見上の差異がなくなっていきます。本来は、「獅子・狛犬」と称していましたが、今日では両方の像を合わせて「狛犬」と称することが多いですね。

話は前後しちゃいますが、丈夫な石で狛犬を作り始めたのは、だいぶん後の時代で、江戸時代に入ってから庶民文化と融合して現在のイメージする石造りの狛犬となったようです。（シーサーの元祖とされる富盛の石獅子も同じような時代に作られていることは興味深いですね！）日本では、建物やそこにまつられる神像・仏像がほとんど木造なので、そ

こに置かれる狛犬も木で作られており、角のついた狛犬は木彫のものが多いようです。また、石獅子のルーツといわれている

犬っぽい石獅子さん、いらっしゃ〜い！

沖縄の石獅子界には、四つん這いのかわいい犬や、堂々とした狛犬のような石獅子がいます。中国から伝わってきた獅子はそもそも空想上の霊獣ですが、角が生えているのが日本の狛犬の特徴です。普段私たちと付き合いのある犬たちには〝角〟なんて生えていませ

狛犬に角がついているのは中国からの影響ではなく日本独特の進化で、中国に角がついた狛犬（獅子）はありません。何故なら、中国では鬼は悪霊や亡霊のことで姿は見えないものとされ、日本では早くから擬人化され、逆に災厄を払い福を招く頼もしい存在であるという二面性を持ち人々に愛されてきたからです。角がシンボルの鬼！　日本独自の美的感覚からきたものだと思うと、なおさら石獅子も興味深くなりますね。

鬼っぽいな〜と思わせる条件としては、やはり角を連想させる頭の形であること、目が大きく鬼の形相をしていること、牙が生えていることですかね〜。

んよね!? 江戸時代の石工たちは、いろいろ想像しながら、身近な犬をモデルに制作することが多かったのではと想像します。情報が少ない中で生み出された狛犬は、風変わりでユニークなものもたくさんあります。

これって、どこかで聞いたような話……。そう、われらが石獅子も、やはり、ライオン、あるいはシーサーがどんなのなのか、知らない村の石大工たちが想像して作っていたはずなんです。

犬は沖縄においても古くから家畜やペットとして人と暮らしてきました。普段からよく見ていた生き物だからこそ、石獅子も、犬になんとな〜く似ちゃったり、モデルにしたということではないかと推測しています。

背筋の良い凛とした穏やかなものまでありますが、私が個人的に好きなのは、石獅子も素敵ですが、私時代とともに細かい造形が省かれていった四つん這いの犬っぽい庶民的な石獅子です。沖縄といえば、琉球犬（りゅうきゅういぬ）が有

名ですが、そんな猟犬のような逞しい感じの犬ではなく、石と上手に相談してできた形のゆるいポッテリとした犬っぽい石獅子が多いのです。

しかし時々デザイン性の高いものもあり、感心させられます。息を荒くして舌を出しているものや、少し上目遣いのもの、石では尻尾を浮かして作ることはできませんが、尻尾を大きく振って、こちらによって来るかのような犬、いや石獅子まであります。

ゴリラっぽい石獅子さん、いらっしゃ〜い!

沖縄の村落獅子は、威圧感のあるものから穏やかなものまでありますが、賢い生き物が多いよと、やはり強い生き物、動物系でみると、その代表格がゴリラです。

ゴリラは、アフリカ大陸のアンゴラやウガンダなどエジプトより南に生息しています。

石獅子のルーツ、その始まりはエジプトのスフィンクスといわれていますが、もっと南から始まったのではないかと想像の翼を広げてみると、かなり興味深いです。造形的にみ

れば、顔が大きくて鼻の穴が大きいと、必然的にゴリラっぽくなっちゃいますね。

ゴリラっぽい獅子は、八重瀬町東風平に多くいます。立ち姿はほぼゴリラで、前足が太く、お尻が大きいのが特徴です。

現在、沖縄県立博物館・美術館の玄関前に安置されている「シーシ」もなかなかのゴリラっぷり!

猿っぽい石獅子さん、いらっしゃ〜い!

猿に似ている条件としては、耳がついていること、手足がハッキリと表現されていること、そして極めつけは、やっぱり獅子には無いはずの長い尻尾でしょうね!

県内で、私たちが猿に似ているなと思う石獅子は、実は3体しかいません……。しかし、この猿似の石獅子たちの安置場所が非常に興味深いのです。2体は知念城跡近くにありま

す。しかしもう1体は、なんと、東村慶佐次にあるのです。

もともと石獅子は村落の出入り口などにあり、半数はシンボル的な存在として目立つ場所にありますが、この3体は、なぜか村の中でも特にひっそりした場所に佇んでいます。それはなにやら、かつて猿のいた場所ではないかと思うのです。（わたし説）。

猿の分布域は、日本列島では、北は下北半島、南は屋久島までと、沖縄には昔から野生の猿はいないとされています。しかし2004年頃、首里城の南側で猿の骨が発掘されて話題になりました。骨は雄・雌の2体があり、分析からヤクシマザルであることが判明しました。鹿児島の屋久島から持ち込まれた猿で、首里城内のペットとして飼育されていたのではないかといわれています。屋久島や台湾では猿が生息しています。この発掘された猿たちも、この期間に沖縄で繁殖していてもおかしくはないと、私は思うのです。首里城内で飼われていたということであれば、庶民はなかなか見ることはできなかったかもしれませんが、色々と噂になって、猿をモデルとした石獅子ができたのではと推測します。とっても余談ですが、私の楽しい想像の中では、知念城の森や、慶佐次のマングローブの中で、猿たちがキャーキャーいって暴れていたら面白いな〜と思うのです。

恐竜っぽい石獅子さん、いらっしゃい〜

沖縄県で恐竜の化石が発見された！ とは聞いたこともないですが、石獅子界では恐竜に似た石獅子がたくさんあります。恐竜が生きていた1億5000万年前の頃は、本州は亜熱帯地域ぐらい暑く暑さ二酸化炭素が多くて人間が生きていける環境ではなかったようですね。沖縄はこの暑い気候だからでしょうか、やたら恐竜っぽい石獅子が亜熱帯の風景にマッチするんですよね〜。

恐竜の化石が初めて発見されたのは何千年も前といわれていますが、科学的に「恐竜」と命名されたのは1825年です。なんと恐竜の歴史は、その事実が認められてからまだ200年も経っておらず、恐竜界より石獅子界の方が130年ほど古い歴史を持っているのです。

長崎県西海市大島町（長崎県の西にある島）で海岸に露出する地層から、草食恐竜「ハドロサウルス」に近い種類の歯の化石が見つかったというニュースがありました。日本で恐竜の化石が見つかった中では、最南端ではないでしょうか？ 恐竜、南下してきたよ〜！ まだまだ、恐竜化石の発掘は続いているので、今後が楽しみですね〜。

恐竜の化石は、山口県、兵庫県、福井県などが有名で、博物館などで目にする機会が多いと思いますが、沖縄では最先端の恐竜獅子が観られますよ〜。ぜひ、亜熱帯を感じながら

見つけてくださいね！

カエルっぽい石獅子さん、いらっしゃ～い

沖縄の方言で「あたびー」と呼ばれているカエル。石獅子動物分類図では欠かせない存在です。日本国内には、47種（亜種を含む）のカエルが分布しているそうですが、日本に分布するカエル達の約5割にあたる、20種のカエルが沖縄県内に分布しています。20種のうち本土と共通して分布するのはヌマガエル、そして人が持ち込んだ外来種であるウシガエルだけで、沖縄県はまさにカエル達の楽園なんです。

昔からカエルは沖縄の人にとって身近な存在で、実際カエルにまつわる昔話もいくつか残っています。また、エジプトのスフィンクスがルーツかも？といわれる石獅子ですが、子をたくさん産むカエルは、エジプトでは豊かさの象徴で、この世は壁画や陶器にカエルが神として描かれており、カエルは象形文字で「胎児」を表すそうです。そして県外の神社では、狛犬の代わりにカエルが阿吽で奉納さ

れているところも多く、近年では「金かえる」「無事かえる」「何でもかえる」「若がえる」「蘇ってキョロキョロ」（目が大きくる）など語呂合わせで集客を得ている神社も多いとか。語呂合わせで縁起の良い動物のひとつのようですね。

県内の石獅子の中では爬虫類系が多いですが特にカエルっぽい石獅子たちが目立ちます。当時、カエルに似せることに抵抗がなかったのも、もしかするとなんとなく縁起の良い動物だと認識があり、身近な存在だったからかもしれません。私たちが、カエルっぽいな～と思う石獅子の条件としては、口が大きい、

那覇市首里真和志町
h57 × w62 × d60（cm）　方向：西
発見率：☆　危険率：0　分類：カエル

縁ですが、縁起の良い動物のひとつのようで子がカエルに近いと感じます。手足がきゃしゃ、みーぐるぐる（目が大きく

人間っぽい石獅子さん、いらっしゃ～い！

人間に容姿が似ている石獅子。似ている条件としては、目があまり不自然に大きくないこと、鼻がある、または想像できる、口が大きくないこと、四つ足でないことかな～と思います。人間に容姿が似ている石獅子の特徴としては、他の石獅子の中でも造りが簡単で、シンプルが故に、石が持つ力や石の存在感を強く感じさせるように思います。

そもそも獅子といわれているものを、何故人間に似せようとしたのでしょうか？ 制作者は、獅子という見たことのない動物を作ろうとしたかもしれませんが、一番身近な動物である人間に寄せてみたり、どうしても自分に似てしまうということがあるかもしれませんね。石獅子の作者の多くは不明で、もしかするとあなたの先祖様が作っている可能性もあります。なぜか自分と石獅子が似ていると

いう世にも奇妙なドッペルゲンガー現象に陥る人がいるかもしれませんね。

何がなんだかわからない
石獅子さん、いらっしゃ〜い！

日本人は、古代から現在に至るまで、なにかと崇め奉る対象がとても広く、アニミズムのような森羅万象・自然のあらゆるものの現象に役割があるという独特な考えを持っています。沖縄でも自然崇拝の文化がみられます。その文化は石獅子界にもあります。

たいがいの石獅子は、様々な動物や架空の

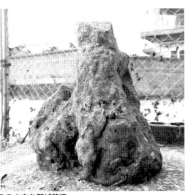

うるま市与那城饒辺
h44 × w23 × d50（cm）　方向：北
発見率：★★☆　危険率：0　分類：何かわからない

生き物を想像して作られていますが、なんとな〜く動物に見える石や、地中から出てきた石が、そのまんま石獅子や魔除けとして崇められているのです。

人工的な石獅子は形が具体的に創れるので、作者の性格や技術力がわかり、面白いものが多いですが、自然のままの石獅子は独特の迫力があり、人の手では作れないと思わせる力があります。美学的にみて、自然の美しさには、人間の力ではとうてい打ち勝てない何かを感じますね。まー、そもそも優劣の差ではないでしょうが。

初代村落獅子といわれた富盛の石彫大獅子は、確実に職人の手が入っていますが、石獅子が初めて作られたといわれている三〇〇年前や、非常に生活が貧しかった戦後は、自分たちの生活や仕事を犠牲にしてまで村の人が石獅子を作ったとは到底考えにくいです。だから自然石に少し手を加えただけの石獅子が多いのかな〜と思ったりもします。

自然石の石獅子の面白いところは、見る人によって異なるものに見えることや、角度によって全く印象が違うということです。まるでトリックアートです。

昔の資料を見ながら探索しても写真は1つの角度のものしかないので、見つけるのに長時間かかったこともありました。人間の平面の感覚って面白いですね〜！

見つけたときは「これやったんかいっ！」ってひとりで石獅子に突っ込んだ。

まっ、お陰で、なんでもない石をずっと眺めていることも多々あります……。自然にはやはりかなわない。

石獅子探訪の旅はつづくよ、どこまでも！

あとがき　　若山恵里

当初、石獅子を探し歩いていたときは本を出版することは、全く意識していませんでした。まだ制作を軸においていたころ、フリーライターの長嶺陽子さんから石獅子散策をしているのなら定期的に新聞に載せてみてはどうかとお話をいただき、あれよあれよと連載が続き、7年書き続けることができました。

来店してくださる方が、私がまとめた村落獅子のファイルや連載記事を見て、「これ本になっているものなのですか？」私「すみません。ないんですよ……。ね……」のやり取りを何度もしました。

新聞記事が5年にさしかかったころ「絶対に本にしましょう！」とボーダーインクの新城さんから声をかけていただきました。大ちゃんは小さいころから憧れであったカリスマ編集者の新城さんと仕事ができるの⁉　と大興奮！　私は新城さんのことをよく知らなかったせいか、ぬけぬけと新城さんに失礼なことをやちぐはぐなことをというのでヒヤヒヤしていたそうです。いや、今もしているそうです。

「はい！やりましょう！」と即決できなかった……。すごい。私の見解に見解をする長嶺操さんのは、一番の理由に「沖縄出身ではない私がこのような本を出していいのか」ということでした。沖縄県にきて24年、歴史的背景もあり、県内と県外の差別や区別を身をもってにあるの？　見つからない！　これってどこ思う？　とか今も情報交換をさせていただいており、県外出身の私なんかがおこがましい、という気持ちもありました。

しかし、この思いを持ちながら探訪を続けているうちに徐々に心に引っかかっている点がなくなっても、全てではなくても、その一部をありのまま受け入れられるようになりました。私としては即決できなかった気持ちもちながらとしては即決できなかった気持ちもちながら気持ちが定まってきたころ、新聞の執筆も続けてきたおかげで、夢のようなことが起こりました。なんとあの村落獅子研究者の第一人者長嶺操さんから電話があったのです。その後、連載の見解、感想も手紙でいただき

また文化財をこよなく愛する写真家の城間弘史さんとは、あんなとこにこんなのがあるよ！　こんな資料がでてる！　これってどこにあるの？　見つからない！　これってどうす。

もともとインドアな私を諦めずに引きずり出してくれた大ちゃんも含め、様々な方から背中を押され、村落獅子を調べるという贅沢な時間を過ごし、本を出版することができました。これから村落獅子は、道路住宅工事で新たに堀り出されることはあっても、新しく作られることはほぼないのではないかと思います。現存する村落獅子を大切にし、今生き
ている方から話を聞いて記録することで長い間興味を持っていただけると確信しています。情報的には前進しているところですから。

村落獅子の魅力は、どれも面白い表情をしているけど大真面目に人々に大事にされていることです。どうぞみなさん、自由に各々の村落獅子を探し感じてみてくださいね。

左から著者、ひと石獅子おいて、大ちゃん

若山 恵里（わかやま えり）

1979　滋賀県生まれ
2002　沖縄県立芸術大学彫刻専攻卒業
2003　沖縄県立芸術大学大学研究生修了
2004　沖縄県立芸術大学助手離職
2009　石獅子探し歩く、調べる、ファイルする
2011　大ちゃんと「スタジオ de-jin」を構える
2016　「琉球新報副読誌かふう」にて「石獅子探訪記」連載開始
2022　まだまだ調べる

石獅子探訪記

見たい、聞きたい、探したい！ 沖縄の村落獅子たち

2022 年 7 月 22 日　初版第 1 刷
著　者　若山恵里
発行者　池宮紀子
発行所　（有）ボーダーインク
　　　　〒 902-0076
　　　　沖縄県那覇市与儀 226-3
　　　　電話 098-835-2777
　　　　https://www.borderink.com
印　刷　でいご印刷